# 被誤診的藝術史

董悠悠

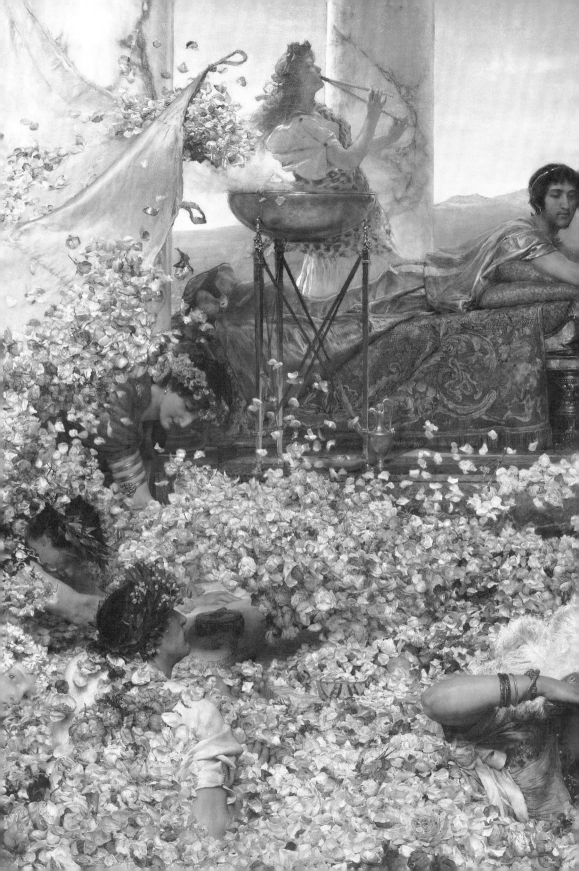

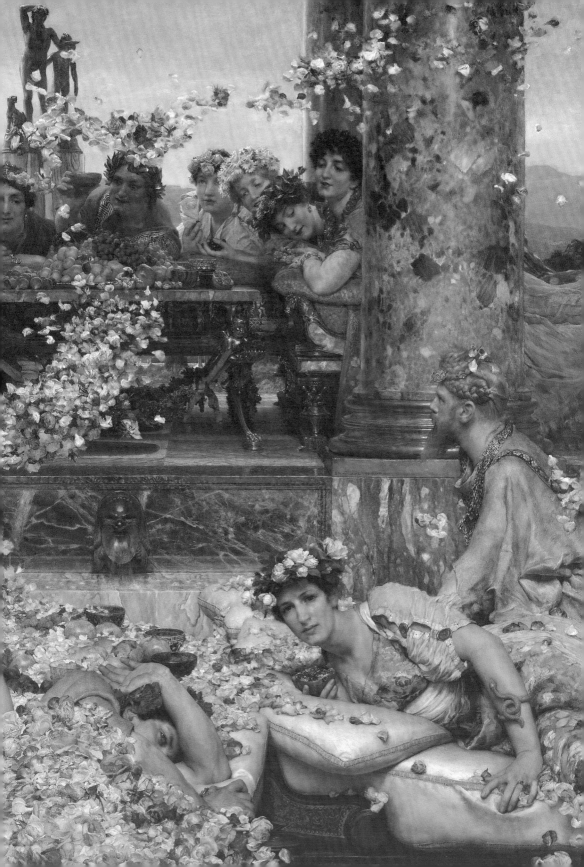

# 序 言

在翻開這本書之前，我想，你曾與藝術相遇多次了？

也許是你同班擅長美術的女孩，每落一筆都開一朵花；也許是你旅途中邂逅的歷史建築，分不清是哥德式還是巴洛克式也沒關係，反正上傳到社群網路，有人按讚沒人懂；也許是你懷抱著「打卡」的心態進入博物館後，見到了一幅符合你審美觀又富有內涵的鎮館之寶，雖然仔細研究了畫旁解說牌上的每一個字，細細咀嚼了語音導覽中的每一句話，但似乎還是與作品隔了一道牆。於是臨別之時，你買了鎮館之寶的明信片，寄給了將來的自己。

「這樣不行！」你決定不能再錯過藝術了，於是你行動，買了擺滿書桌的藝術通史，正襟危坐地心想：「銅版紙印刷，貨真價實！」翻看第一頁，是萬年前的岩洞壁畫，上面有兩隻牛，你想，不要緊，再戰上三百頁就能看到心愛的《蒙娜麗莎》，再熬上幾夜，就能翻到書底的《印象·日出》。

有一次我問我爸「這本藝術通史你什麼時候買的？」他回答：「打折時買的。妳看，這麼厚、多實惠，到時候退休了就可以看了！」

我想說的是，在寫這本書之前，我也曾與藝術相遇了好幾次，只不過遇見了多少次，就錯過了多少次。上面說的不是別人，正是曾經的我。記得剛開始接觸藝術史時，所有對藝術的好奇與渴望，都在浩瀚的背景知識中一點一滴地被磨滅。我讀了好多的逸聞八卦，了解了很多畫家的筆觸技法，背了更多的畫名、地名、流派名、人物名，仍然解答不了我在一幅畫面前最初的感動，仍然看不懂一幅畫。我本以為我在追隨一朵令人驚豔的浪花，到頭來我只獲得了一攤散沙般的積水。

我不要這樣，也不要這樣跟你講。我認為，欣賞藝術要回歸到作品本身，從「觀察」開始。

　　很多人和一幅畫作相遇時往往只是匆匆一瞥，接著便沉浸在看不懂的恐懼中，之後便再也不願多看作品一眼，最後得出結論：「藝術果然是難懂啊！」其實，咱們捫心自問，真正看畫的時間是否最多不超過五秒？當然，我也知道大多數人苦惱於知道應該要「看」，但是實在是不知道要怎麼看、看哪裡。

　　有趣的是，記得小的時候，幾乎每個人與藝術的第一次接觸，都是在長輩或者老師的指導下畫一棵小樹，並且無獨有偶，畫出來的小樹都是兩個疊起來的三角形加一個長方形的樹幹，或是一個圓圈加一個長方形的樹幹。問題是，你真的在現實中見過這樣子的樹嗎？

　　為什麼每個人腦海中出現的樹，都幾乎是相似的樣子？這是因為隨著我們的成長，我們的思考模式受到了注重理性抽象思維的教育訓練。當我們認識一件新事物，我們習慣於尋找事物間的共通性，然後將共通性抽象，使它滿足於抽象化的概念，久而久之具象思考的能力便弱化，因而忽略了仔細的觀察。比如在尤金・德拉克拉瓦（Eugène Delacroix，1798-1863）《自由領導人民》（*Liberty Leading the People*）這幅畫中，有人一下子便從既有的解說判斷畫面中的裸女是女神，自然就覺得女神應該是完美無瑕的，而忽略了畫面中的女神恰恰是粗獷的。在楊・史汀（Jan Steen，1626-1679）的《慶祝新生》（*Celebrating the Birth*）裡，我們可以由題目得知這一群人在慶祝喜獲麟兒，卻往往忽略了畫中眾人意味深長的眼神。

總之，不管是女神的粗獷還是凡夫俗子的神祕，都早已明明白白地呈現在原作裡，我們需要做的就是仔細觀察，重新認識藝術的真相，這也是本書最首要的目的。我希望能引導大家觀察、發現看畫的樂趣，帶領大家回到真實的世界，然後在你的心裡重畫一棵小樹，願它生根發芽，枝繁葉茂。而學習藝術史，恰恰給了我們一個途徑，去剖開抽象的行話術語堆砌起來的專業壁壘。

　　正如我很喜歡的名畫《偽裝的寓言》，便很好地體現了繪畫和看畫的樂趣。在這幅作品中，畫家洛任佐・利比（Lorenzo Lippi）把「偽裝」這個抽象的概念具象化成一位一手持面具、一手托石榴的女子。在西方藝術史中，面具和石榴都有象徵「偽裝」之意，就如同繪畫不也常常因為戴著偽裝而容易「被誤診」？匆匆一瞥，我們往往只能看到大致的外觀，從外觀看，石榴就只是一個完整殷實的果實，但當我們扒開果皮就會發現，石榴內實際上是一小顆一小顆的果肉。我們整理探索畫作也理當如此，透過思考判斷，我們終能摘下畫作的「假面」，發現一個一個經畫家深思熟慮的小細節、小線索，使其露出「真面目」。

　　沒有人願意拒絕葉子背面的世界和葉子表面的蝴蝶，願我的藝術欣賞經驗，可以激發、滿足你的好奇心，讓高遠的藝術，最終成為你的收藏。

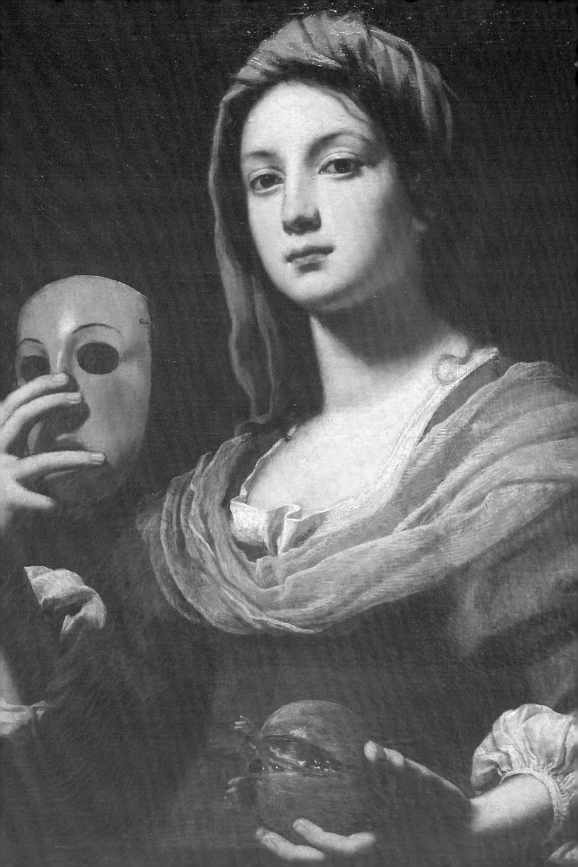

# 第一章

# 權力的象徵

如何為領袖修圖？

自由女神為什麼要袒胸露乳？

你為什麼看不見皇帝的新衣？

如何從美呆到美死？

妹妹為什麼要捏姐姐乳頭？

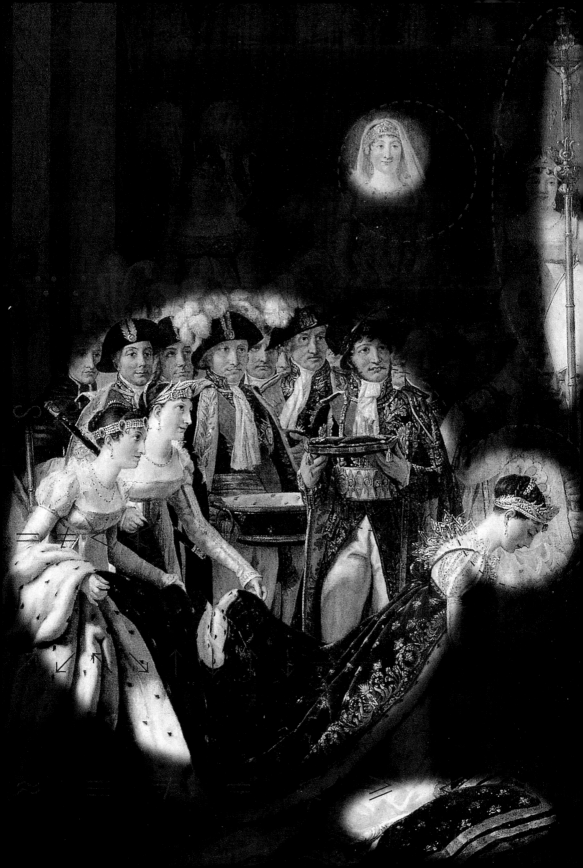

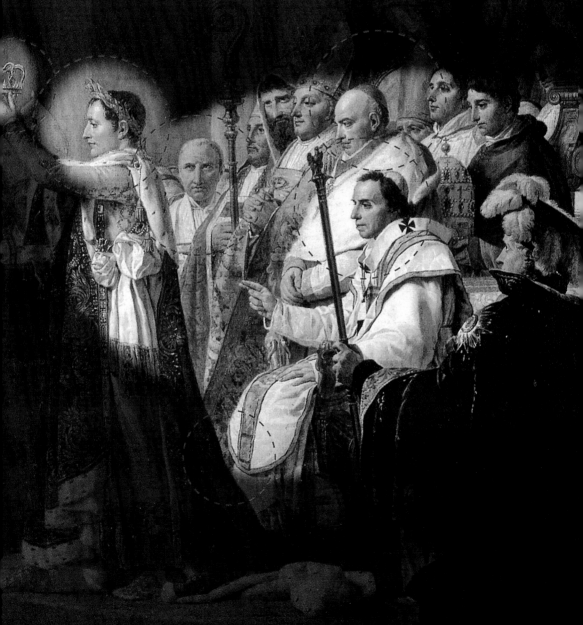

# 01

# 如何為領袖修圖？

《1804 年 12 月 2 日，拿破崙一世及皇后約瑟芬在巴黎聖母院的加冕禮》，1806-1807

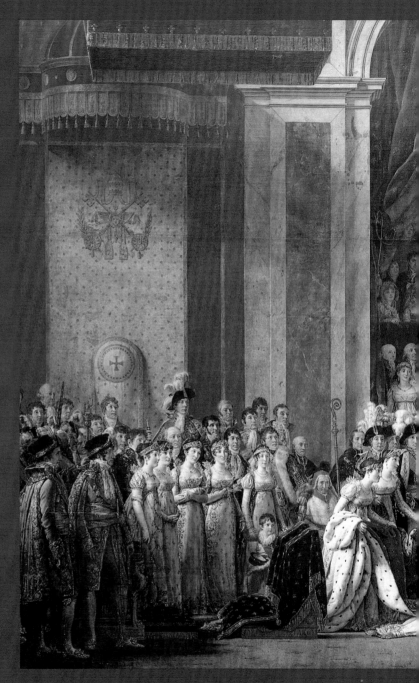

賈克-路易‧大衛 (Jacques-Louis David，1748-1825)，《拿破崙一世加冕禮》，完整名《1804 年 12 月 2 日，拿破崙一世及皇后約瑟芬在巴黎聖母院的加冕禮》(Consecration of the Emperor Napoleon I and Coronation of the Empress Josephine in the Cathedral of Notre-Dame de Paris on 2 December 1804.)，1806-1807，油畫，621cm×979cm，羅浮宮，巴黎

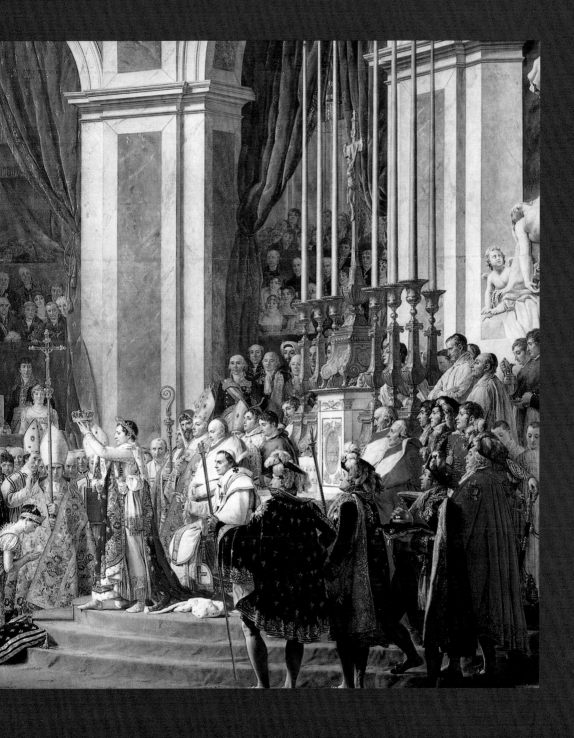

領袖總是要出席各式各樣的重要場合，並且留下各種剪影，於是，修圖對於我們這些盡責的下屬來說，便成了必備的技能。事實上，從古到今的藝術家，可說為修圖這件事做過各種不同的嘗試，我今天要介紹的這幅畫，私心來說，絕對是史上最傑出的「為領袖修圖」畫作，沒有之一！

　　這幅畫出自法國修圖高手、大名鼎鼎的**賈克 - 路易・大衛（Jacques-Louis David）**，他在法國大革命和第一帝國時期的藝術界，可謂神一般的存在。但當我們粗略地掃過畫作，問題就來了：在這幅人物眾多的歷史畫中，拿破崙既沒有比眾人多個三頭六臂，也沒有被天使環繞，**怎麼能當成修圖範本呢？**

　　要回答這個問題，我們首先得透過層層濾鏡，回到歷史時空中，看看當時究竟發生了什麼事。

　　1799 年，拿破崙在義大利和埃及戰役勝利的加持下，於霧月政變取得了絕對的統治權。1804 年 5 月，拿破崙稱帝，並決定於同年 12 月在巴黎聖母院舉行加冕儀式，以確認自己帝位的合法性。在傳統的加冕儀式中，教皇通常代表神權，為帝王佩戴皇冠，以示君權神授。

　　如右圖**彼得 - 保羅・魯本斯（Peter Paul Rubens）**畫裡的皇后，便是背對觀眾、面向祭壇跪著，由教皇給她戴上皇冠。

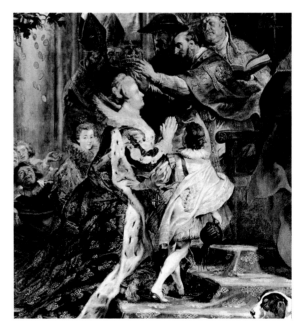

彼得 - 保羅・魯本斯，《聖但尼教堂加冕》局部，1621-1625，羅浮宮，巴黎

1804 年 12 月 2 日，拿破崙邀請大衛到巴黎聖母院，將他加冕典禮現場的盛況繪製流傳，以彰顯他帝位的**合法性**。

然而，為了顯示自己的地位高於教會，拿破崙刻意與傳統面對祭壇受冠的做法唱反調，背對著祭壇就給自己戴上了皇冠，還請來當時的教皇庇護七世觀禮。

我們能感受到大衛在構圖上，深受魯本斯這幅畫的影響。一開始，他畫的是拿破崙給自己戴皇冠的情景，即使是**簡單的素描**，也能清楚看到拿破崙**霸氣又專橫地**手舉皇冠，正準備給自己戴上－－但，這樣的姿勢是否有些太浮誇了？

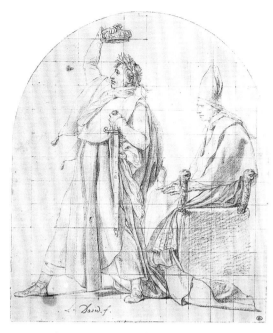

賈克 - 路易・大衛，《拿破崙為自己戴上皇冠》，約 1804-1807，羅浮宮，巴黎

為了讓拿破崙看起來不那麼高傲自負，大衛放棄了記錄這個瞬間，轉而選擇拿破崙頭戴桂冠，正準備給皇后加冕的時刻。

**為什麼是正準備？**想想看，哪還有比這個更巧妙的瞬間：皇冠不僅被高高舉起，成為所有人視線的焦點，關鍵是象徵皇權的皇冠掌握在皇帝手裡，使得皇帝整個人頓時顯得無比從容優雅。

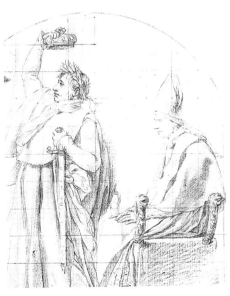

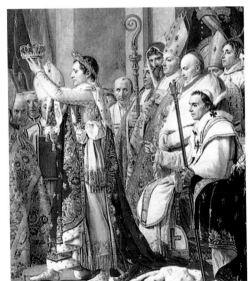

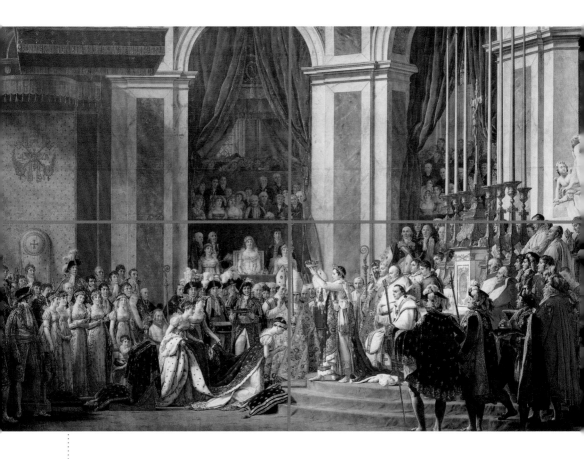

　　在畫面的正中央，是代表神權的十字架。從十字架、拿破崙、教皇由高到低的位置分布，我們可以發現，拿破崙似乎成了網際網路思維的領軍人物－－他跳過了代理神權的教會仲介，**直接實現了君權神授的 O2O（Online To Offline，線上到線下）完美結合。**

　　說到這裡，我們應該先靜一靜，想想看修改類似圖畫時是不是光有恰如其分的走位就夠了？對了，我們還需要**美顏**和**長腿**。

　　出生於 1763 年的約瑟芬皇后，在 1804 年參加加冕儀式時，已經 41 歲了，可是在這幅畫中，皇后的臉龐卻紅潤細膩，宛如少女，顯然是受惠於大衛高超的「美顏技術」。再看看他的夫君、史上有名的矮個兒拿破崙。首先，大衛使他立於高台，視覺上便高於畫面左邊的人群及跪著的皇后約瑟芬。其次，跟他一樣位處高台的神職人員，要不退後一步，要不就如身側的教皇庇護七世被摘掉了帽子（素描中，教皇是戴著帽子的喲！），這樣就拉高了拿破崙與眾人的**相對身高**。另一方面，畫家又透過畫的尺寸，拉高了拿破崙的**絕對身高**。這幅圖高六公尺多，簡單換算一下，畫中的拿破崙足足有**一百八十公分高**。

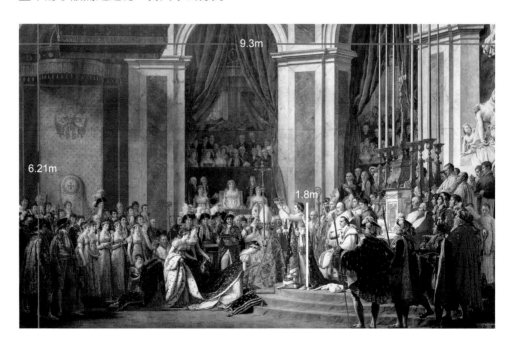

被誤診的藝術史

　此外，除了完美的走位和逆天的美顏長腿，一幅專業的修圖通常還會憑空加入一些**大咖助陣**。三幅圖中，左邊為拿破崙的母親萊蒂西亞（Letizia Bonaparte），加冕典禮舉行的那一天，她正在羅馬而不在巴黎聖母院。但是大衛透過合成技術，將她增添入鏡，營造出大權在握的拿破崙家族**和樂融融**的氣象。

　中間這位，站在教皇右邊的胖個兒則是紅衣主教喬望尼・巴悌斯塔・卡普拉拉（Giovanni Battista Caprara），那天不巧生病了，所以也未能到場。不過，既然拿破崙執政期間，是與他簽訂了政教協定－－這是拿破崙政治生涯中很重要的一個標誌，又是宗教儀式，這個歷史鏡頭怎麼能缺了他？還好有大衛順手將他 P 上（編按：源自普遍使用的影像編輯軟體 Photoshop，常簡稱為 PS，或者單用 P 字，皆表示修圖的動作）。

　最後，在拿破崙的身後，我們還發現了一張熟悉的面孔，依稀是威名遠播的凱撒大帝。

### 凱撒怎麼會出現在這兒？

　想來大衛是要將拿破崙比做凱撒－－我只能說，這圖修得精妙啊！其實，據說這是個意外的結果。本來，大衛是為了要掩飾原來自己戴冠的拿破崙，想加個人以遮蓋修改痕跡，結果竟索性放上了凱撒，真是訂正錯誤都不忘**拍馬屁**！

　沒出席典禮的都給 P 上了，出席的，豈有不畫之理？不僅畫了，而且還要按照肖像的標準畫。

《凱薩頭像》，那不勒斯（拿坡里）國立考古博物館，義大利

在畫上，我們能看到皇室家族成員、朝臣、神職人員及外國使節團，每個人都有名有姓。如此，不僅彰顯出拿破崙的權力，還暗示了他手中的權力是得到公認的。而能讓**上百人入畫**，並安排得有條不紊，且**突出主角**，絕對是有深厚的繪畫功力啊！

然而，是不是有了完美的走位、逆天的美顏長腿和憑空出現的大咖助陣就夠了呢？當然還不夠，仔細想想，好的修圖還要巧妙地嵌入**象徵權力、財力、地位**的標誌。

首先，是代表拿破崙新王朝的鷹和蜜蜂。

鷹，在羅馬神話中是天神朱匹特（Jupiter，希臘神話中對應的天神是宙斯）的象徵物，在古羅馬**象徵著軍事勝利**，位於畫面最前端的財政大臣查理斯 - 弗朗索瓦・勒布翰（Charles-François Lebrun），手裡正握著頂端有鷹裝飾的權杖。

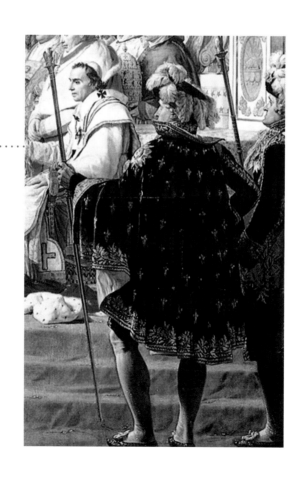

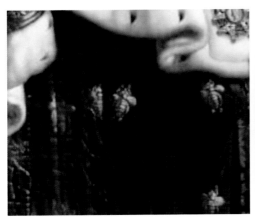
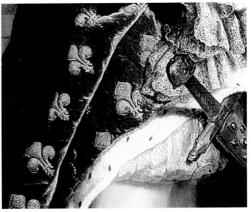

亞森特・里戈，《路易十四像》（局部），
1701，羅浮宮，巴黎

　　而蜜蜂，則是拿破崙和皇后約瑟芬披風上的皇室標誌，形似之前的皇室標誌百合花飾（Fleur de lys），仔細觀察右圖，便能發現差異。由於**「蜜蜂圖案」象徵不死與復活，選它為第一帝國的皇室象徵，被認為是想把法蘭西第一帝國與法國的起源聯繫在一起。**

　　話說金色的蜜蜂其實是金色的蟬，於 1653 年被發現於墨洛溫王朝創始人希爾德里克一世的墓中，一般認為，法國真正被稱為法國是從這個王朝開始的，所以金蟬被認為是法國開國元首的象徵物（透過細節圖，我們可以感受到服裝不同的質地，包括皮毛的柔軟、絲絨的光澤以及金錢的閃耀）。

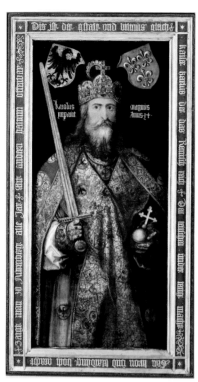

阿爾布雷希特・杜勒，《查理曼大帝》，
1511-1513，日耳曼國家博物館，紐倫
堡（德國）

　　此外，大衛還透過描繪法國歷史上第一位皇帝查理曼雕像的權杖、佩劍、皇冠
以及貝爾蒂埃元帥（Louis Alexandre Berthier）手中象徵皇權的、頂端有十字架的球，
來強調拿破崙的皇權。

　　而不能忽略的，還有位在整幅畫正中央、象徵**宗教權力**的十字架，這等於再次
強調了法國在法國大革命之後，重新擁抱天主教教義。別在拿破崙腰間的佩劍，畫
面右邊拿破崙養子尤金・德・博阿爾內（Eugène deBeauhamais）拿的佩劍以及
畫面左側中士手中的元帥權杖，則象徵著軍事權力。而司法大臣康巴塞雷斯（Jean
Jacques Régis de Cambacérès）手中所握頂端有隻「公正之手」的權杖，象徵的則
是司法權。

被誤診的藝術史

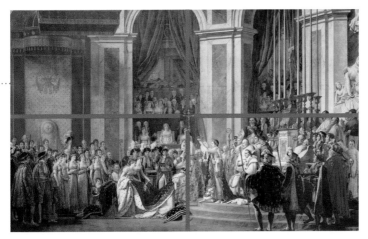

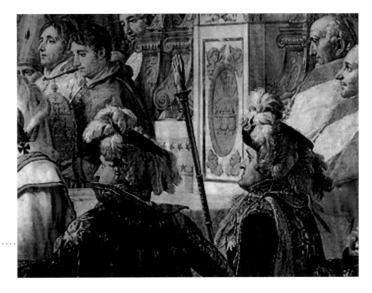

15

以上，我們可以看到大衛在處理這幅作品時，綜合考慮了**人物走位、美顏長腿、大咖助陣、醒目的 LOGO 道具，可謂替領袖修圖的技藝發展到巔峰。**

但是，在如此眾多的人物道具中，**如何才能讓主角拿破崙和約瑟芬皇后不被淹沒，而被一眼注意到呢？**

除了把他們擺在畫面中央，尤其讓拿破崙立於高台外，大衛還使用了他熟練的手法：替主要人物**補光**。雖然眾人穿的都是紅色，但主角如皇帝、皇后的紅，是顯眼的亮紅，而配角的紅則是暗紅，深淺色一對比，主角一下子就跳脫出來啦！

身為這麼優秀作品的作者，做為旁觀者的大衛自然不忘把自己加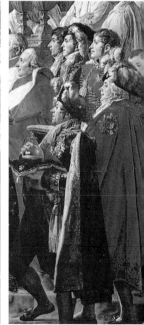進去。

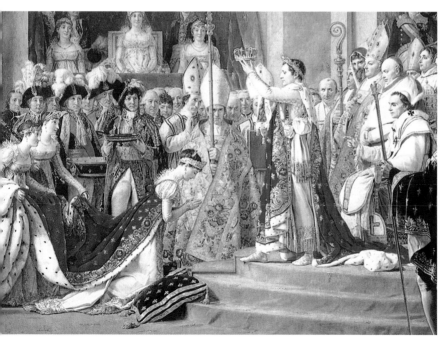

賈克-路易・大衛,《自畫像》,
1794,羅浮宮,巴黎

在這幅拿破崙訂製的油畫中,大衛不僅再現了加冕儀式的宏大與奢華,還準確地傳達了明確的**政治意圖**:展示這對夫婦至高無上的**統治權**和拿破崙新政權的**合法性**。

在繪製的過程中,大衛不斷協調真實與藝術效果之間的尺度,最後呈現的是經過畫家重新組織和昇華後的「真實」。為了完成這幅罕見的巨幅群體肖像,尤其畫中人多為當代顯要,大衛做這些調整是必要的。

拿破崙見到這幅畫時的評價是:**「多麼逼真,多麼真實!這不是圖畫,我們完全可以在畫上行走。」** (大衛的用心看來深得領袖的心!)

最後，再分享下面兩幅圖，感受一下法蘭西帝國首席修圖能手的功力。圖畫的主題都是拿破崙穿越阿爾卑斯山時的神態，對比之下，幾乎是修圖前修圖後的差別，只是這兩張圖完成的時間相差了 47 年。

左圖（賈克 - 路易・大衛，《拿破崙穿越大聖伯納山口》），拿破崙意氣風發，馬都要飛起來了。

右圖（H・保羅・德拉羅什（Hippolyte-Paul Delaroche），《拿破崙穿越阿爾卑斯山》），是大衛的徒孫德拉羅什在多年後完成的，他直接以畫面告訴你**這圖沒P** 會是什麼樣。

賈克 - 路易・大衛，《拿破崙穿越大聖伯納山口》》，1803，凡爾賽宮，巴黎

H・保羅・德拉羅什，《拿破崙穿越阿爾卑斯山》，1848，羅浮宮，巴黎

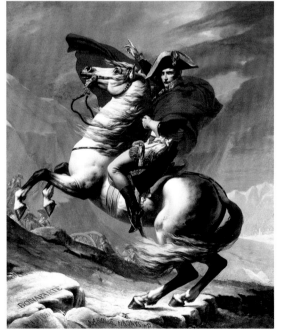

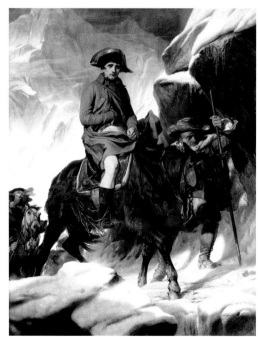

關於《拿破崙加冕禮》的兩個版本：

如果現在去參觀凡爾賽宮的話，你會發現牆上穩穩地掛著跟羅浮宮這幅幾乎一模一樣的作品。不要懷疑自己的眼睛，凡爾賽宮那幅是由畫家自己和他的學生於 1808 年應美國商人的委託而複製的。雖然兩張圖表面上看起來差不多，但是仔細看還是能發現許多不同。

最明顯也最容易發現的是畫面左側有一位女子洋裝的顏色不一樣，原作是白色的，凡爾賽的則是粉紅色的（這兩張細節圖中還有許多不同）。

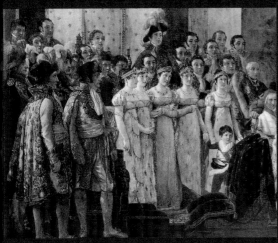

凡爾賽版

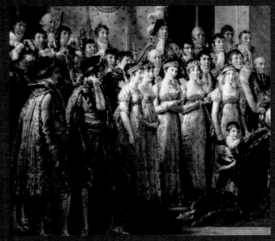

羅浮宮版

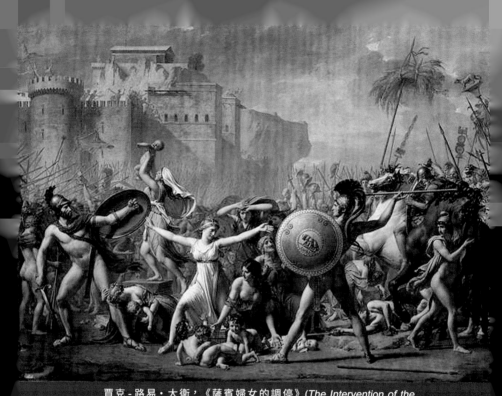

賈克 - 路易・大衛，《薩賓婦女的調停》(*The Intervention of the Sabine Women)*，1799，油畫，385cm × 522cm，羅浮宮，巴黎

在拿破崙加冕圖中領教了大衛充滿政治操作的時事畫後，不妨來感受一下他透過古羅馬故事借古喻今的作品。

這張畫描述的內容是這樣的，羅馬人擄了大批沙賓女子為妻，多年後沙賓人兵臨羅馬城下，試圖救出沙賓女人並對羅馬人還以顏色。在千鈞一髮之際，已為羅馬人妻、為羅馬人生兒育女的沙賓女子出面阻止戰爭，沙賓人與羅馬人最終達成和解。

畫面中央身穿白衣的沙賓女子赫西莉亞（Hersilia），在父親（沙賓國王）與丈夫（羅馬國王）的爭鬥中，扮演著調停的重要角色，加上畫面右邊正把劍收回劍鞘的士兵，在在預示了這幅畫的美好結局。

此畫做於法國大革命後，法國社會動盪、內亂頻仍的時代背景下，大衛借彼喻此、宣揚和平的立場，呼之欲出。又畫中人物不穿衣服地打仗，是不是很有古希臘風情？

# 賈克 - 路易・大衛

（Jacques-Louis David，1748-1825）

我是賈克 - 路易・大衛
別人把我畫成歪嘴
都是嫉妒

**愛講大道理 愛教育人**
**法國新古典主義著名畫家**
**愛古希臘古羅馬**
**更愛借古諷今**
**專業政治修圖**
**效果包君滿意**

賈克 - 路易・大衛，《自畫像》，1794，羅浮宮，
巴黎

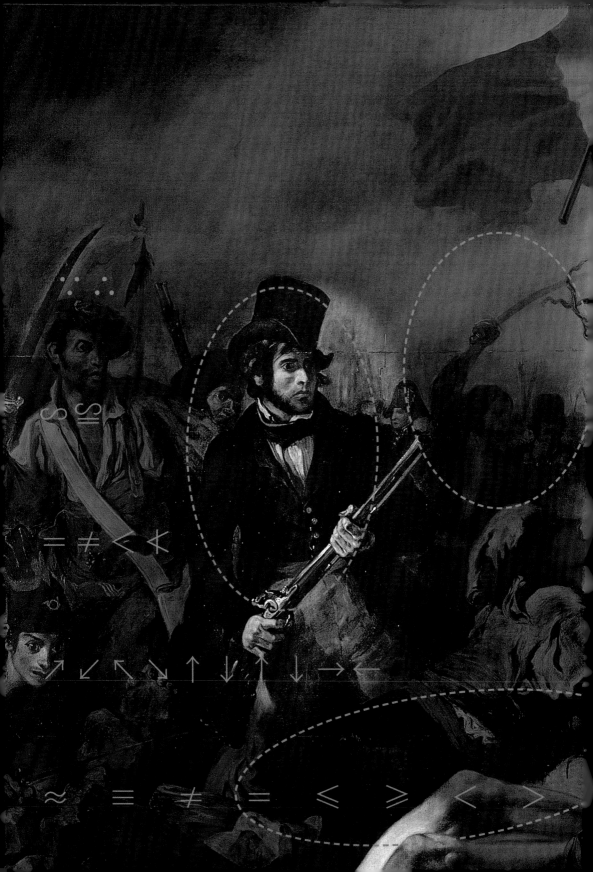

# 02

## 自由女神為什麼要袒胸露乳？

《自由領導人民》，1831

我們經常會在不同的地方與這幅畫或是以這幅畫為本的作品不期而遇，這幅畫甚至可以入選最家喻戶曉的西方油畫之一。但是，似乎有那麼幾個始終困擾著大家、大家卻又不好意思問出口的問題，比如說：

**自由女神為什麼一定要坦胸露乳？**
**她身邊的男子為什麼沒穿褲子？**

這兩個問題恰巧正是理解這幅畫精髓的關鍵。由於這是一幅涉及時事的作品，要想找到答案，不妨簡單回顧一下當時的歷史。1830 年 7 月，經歷過法國大革命的法國人民終於難以忍受波旁王朝的專制統治，於是群起反抗，要求當時的國王查理十世下台，並擁戴路易·菲利普登上王位，建立新的王朝——七月王朝，史稱法國七月革命。

為了紀念為自由而戰的七月革命，同時表達對希臘獨立戰爭的欣賞與支持，畫家尤金·德拉克拉瓦 (Eugene Delacroix) 遂動筆創作此畫。作品除了緊扣時事，也展現出古希臘作品的特色，是一幅偉大創新的浪漫主義畫作，並且如畫家的一貫作風，**畫中的每個形象都是他仔細思量後的結果。**

他選擇描繪的是群眾在戰役的最後關頭，揮舞著武器從煙霧中向觀眾方向聚集的畫面。其中，位於畫面中央的是一位一手持槍、一手拿三色旗、身穿長袍的女子，引領著群眾前進。

在她的左手後方，我們可以隱約看見巴黎聖母院的鐘樓已插上了三色旗，周圍的建築下則有列隊行進的士兵。

要解開《自由領導人民》中的自由女神「為什麼一定要露胸」的這個謎，就要弄清楚為什麼我們說投身於革命中的這位女子是自帶光環的**女神**，而不是一位普通的市井**大娘**。

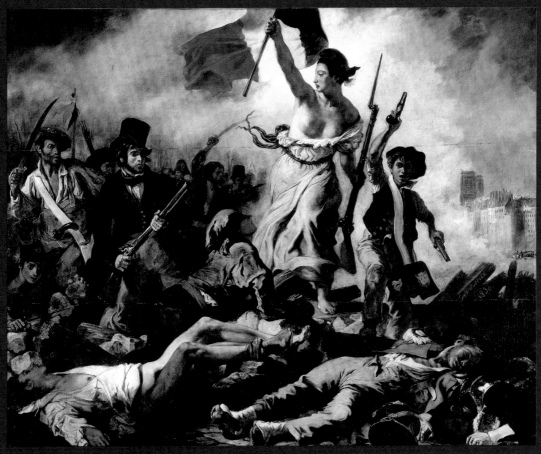

尤金‧德拉克拉瓦 (Eugene Delacroix，1798-1863)，《自由領導人民》(*July 28: Liberty Leading the People*)，1831，油畫，260cm×325cm，羅浮宮，巴黎

如果你也認為這位女子做為女神過於健壯，恭喜你，你有成為一名藝術評論家的潛質！19世紀法國的評論家甚至認為她手臂粗壯、身體骯髒，是個賣魚婦。

那麼究竟，**她和畫中其他人有何不同呢？**

首先，她處在畫面最高點，有統治和掌控著其他人的感覺。

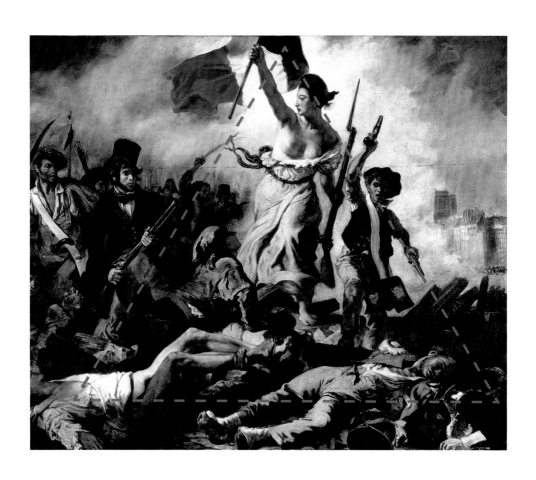

其次,這個女子的形象有很多細節值得推敲。

## (一)帽子

她戴的紅帽子叫弗里吉安帽,是自由的象徵,在古希臘和羅馬,被解放的奴隸都戴這款帽子。法國大革命後,象徵法蘭西共和國的女子瑪莉安娜就經常戴這款紅帽子。

《圖像志》中的「自由」形象

## (二)赤腳

可以推測,至少到畫家的時代,光腳都會給人一種暗示:這會不會是神?舉個例子,當年羅馬帝國為了神化開國君主奧古斯都的形象,在塑造他的雕像時就用了這一招。

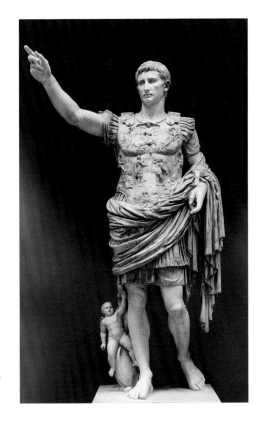

《第一門的奧古斯都像》,公元 1 世紀,梵蒂岡博物館,梵蒂岡

## （三）裸胸

在這幅圖中，畫家把自由擬人化成一個女神，比戴弗里吉安帽與赤腳更**顯眼**。

在西方藝術裡，裸露身體自然會讓人聯想到古希臘時期的各種雕像所呈現的神的形象，請注意自由女神與維納斯身體整體線條的相似性。

你可能會追問：不裸就不能說是神了嗎？我想不負責任地說：神不一定裸體，但是裸體的大多是神。

《米洛的維納斯》，約公元前 100 年，
羅浮宮，巴黎

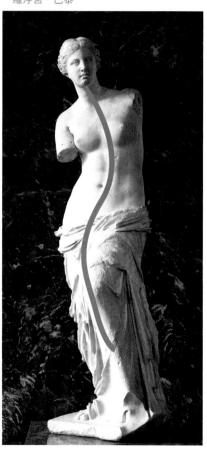
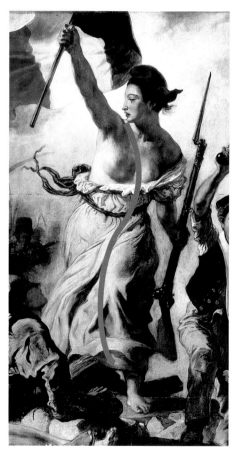

珍妮 - 露易絲‧瓦蘭，《自由》，1793-1794，
法國大革命博物館，維吉爾

尚 - 巴替斯特‧多奈斯，《自由走遍世界》，
1792-1796，法國大革命博物館，維吉爾

　　讓我們先來看看法國大革命（1789）後各種自由女神的形象（由於法國大革命後成立的第一共和國以**自由、平等、博愛**為宣言，自由女神便成為當時的藝術家爭相創作的主題），我們可以發現，並不是所有的自由女神都以裸體呈現。

　　此外，有別於女神在西方藝術傳統上的**完美**外形：陶瓷般的肌膚、豐腴且柔美的體態，給人一種**純潔、柔美、神祕**的感覺。

　　《自由領導人民》中的這位女主角與傳統神的完美形象完全不符。她有腋毛、骯髒的古銅色且不光滑的皮膚、曬傷的臉頰，還有不那麼溫柔仁慈的臉部表情和強壯的體魄，不但沒有仙氣，反倒具有濃厚的草根味。

　　為什麼畫家要把她描繪為手持槍枝、身上沾滿塵土，如參加革命的戰士般強壯又威風凜凜呢？因為這樣能體現出她躁動、熱情，以奮鬥來實現目標等**革命者**的特徵，但同時也使得女主角的神性被相對弱化了，因此，為了兼顧她的神性，還是索性讓她裸吧！

自由女神為什麼要袒胸露乳？

除此之外，裸，也隱藏了作者的另一個心機。

畫中女主角的裸不像《米洛的維納斯》那樣裸上半身，也不是全裸，而是穿了一件類似希臘款的斜肩長袍，讓人想到另一名喜愛斜肩長袍的女子——有翅膀的勝利女神。

對比《圖像志》中「勝利」的形象（左邊那位），和羅浮宮館藏的《薩摩色雷斯的勝利女神》，《自由領導人民》畫裡的自由女神感覺像是在網上買了一件和有翅膀的勝利女神同款的衣服，並敞胸穿著，給人一種奔放、動感、擺脫束縛的感覺，與畫家想要表達的自由、革命等概念一致。

至此，透過讓自由女神身著和勝利女神同款的長袍，畫家對於自由終將引導革命走向勝利的立場暗示，不證自明。

《圖像志》中的「勝利」形象

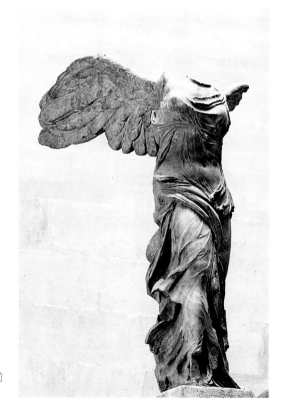

《薩摩色雷斯的勝利女神》，約公元前190 年，羅浮宮，巴黎

綜上所述，我們可以得到一個階段性的結論：這樣的裸胸女子，符合畫家所想創造具有革命力量又有勝利暗示的自由女神形象，並且呼應了古希臘文化，蘊含了畫家對希臘獨立戰爭的支持及欣賞。

明白了自由女神為什麼一定要露胸，接下來讓我們來探討一個更**尖銳**的問題：

為什麼自由女神旁邊的男子要赤裸著下半身躺在地上？

以常理來說，不穿褲子通常分為主動和被迫兩種情況，至於為什麼金鋼狼和綠巨人無論怎麼變身，褲子都十分合身，我們在此不多做討論。

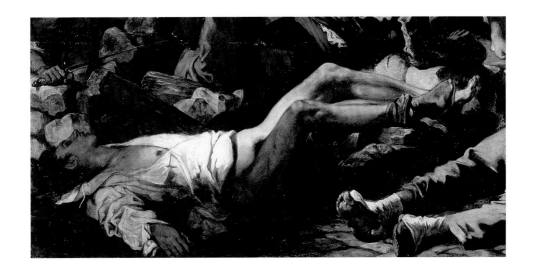

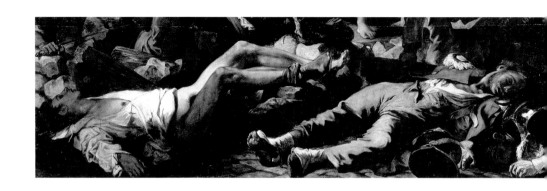

　　觀察圖中的人，除了這位只著凌亂襯衫和一隻襪子、下半身已裸的男子外，其他幾個男子也有不同程度的衣衫不整，譬如右邊這位外套與褲子皆被打開，襪子也若有似無，讓人嗅到了被洗劫的味道——他們應該是被迫赤裸的。

　　透過僅有的服裝，我們可以判斷這些躺著的男子，確切地說是屍體，應該是戰死的國王軍（重申一下，這幅畫的背景是：七月革命中查理十世的國王軍 V.S. 社會各界人士）。

**如果說他們被洗劫過，那麼，洗劫者是誰呢？**

　　仔細觀察女神周圍的社會各階級革命人士，我們可以發現些許端倪。

　　處於最左端、趴在石頭上的青少年，戴著一頂查理十世國王軍衝鋒兵的帽子；⋯⋯女神左手邊的小朋友，則背著帶有**皇室標誌**的武器包；畫左邊的工人，手裡拿著本屬於查理十世步兵裝備的軍刀和背帶。

查理十世皇室標誌

由這些蛛絲馬跡層層推理，畫家似乎在告訴我們扒了男屍褲子的人，就是女神身邊的這些革命者。

　　革命者在這裡似乎不像我們想像中的那麼偉大，不僅稱不上英雄，分明是趁火打劫的強盜，連屍體的褲子都扒了，不給死者留一絲**尊嚴**。

　　那麼問題就來了，前文說畫家是支持革命的，預示革命終將勝利，這幅畫的立場自然是鼓動革命、代表革命的，那麼為什麼這裡又將革命者刻畫為強盜，豈不自相矛盾？我認為，這恰好是這幅畫的魅力所在，也是浪漫主義的魅力所在。

　　難道浪漫主義就是不穿衣服？

　　當然不是。

　　浪漫主義與新古典主義不同，新古典主義注重的是作品對民眾的教化功能，畫家想要表達的觀點純粹很多，像《拿破崙加冕禮》就是新古典主義的代表作，大衛……為拿破崙作畫，宣揚的是他帝國政權的合法性。

　　而浪漫主義則是感性的、非理性的，強調作者個人情感的表達，德拉克拉瓦就在《自由領導人民》中，表現了個人對於革命的感性認識。

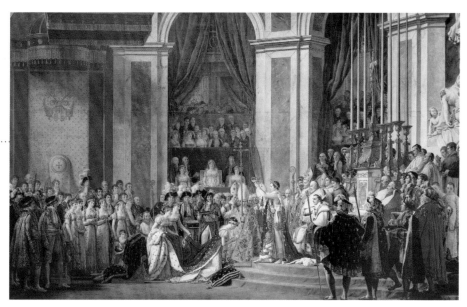

賈克-路易・大衛，《1804 年 12 月 2 日，拿破崙一世及皇后約瑟芬在巴黎聖母院的加冕禮》，1806-1807，油畫，羅浮宮，巴黎

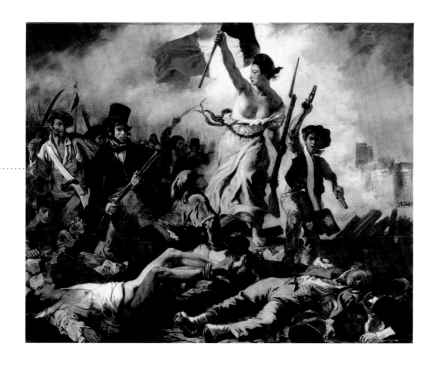

自由女神為什麼要袒胸露乳？

35

### 那麼，**德拉克拉瓦個人對於革命的觀感是什麼？**

很多人說，德拉克拉瓦的政治立場很耐人尋味，做為畫家，他接受來自查理十世及皇室、重臣的訂單，被革命的皇權等於是他的衣食父母──身為既得利益者，他哪裡來的革命動機？

但是，如果研究德拉克拉瓦的家庭背景，我們可以發現，他的父親在大革命時曾和國民公會的代表，對處死國王路易十六投下了贊成票，偏偏查理十世又是路易十六的弟弟，是拿破崙帝國倒台後波旁復辟的第二個法蘭西國王，在這樣的情況下，德拉克拉瓦和其家族對於革命的態度，的確有其**尷尬**。

再者，從德拉克拉瓦的書信中我們可以知道，起初，他也許會對整天冒著槍林彈雨在巴黎街頭穿越火線有所怨言，但是，當他看見三色旗在巴黎聖母院的鐘樓上飄揚，他即刻頓悟了，或者說是心中的**愛國主義情緒被催動了**（所以聖母院上的三色旗也在他的畫中出現）。他在之後給他弟弟的書信中說道：「我不能為這個國家戰鬥，但是我可以**為這個國家作畫。**」

而在新古典主義統治畫壇的那個時代，做為浪漫主義中堅力量的德拉克拉瓦，在繪畫的世界裡進行的，何嘗不是一場革命？

綜合以上種種，我們似乎在德拉克拉瓦的作品中，感受到他的糾結。我認為，正是這種糾結與曖昧，讓我們體會到了另一種真實──人類情感的真實。

**真實的世界大部分的時候並不是非黑即白，我們的感情也非絕對的非愛即恨。**

德拉克拉瓦的這種浪漫主義表現手法，正巧讓這種真實的矛盾情緒在畫中共存。同時，他也高度概括了革命的本質：先毀滅再創造。趁火打劫的暴民，橫屍於自由女神腳下的男子，都是整個人類文明社會為革命勝利所付出的慘痛代價。

七月革命結束後，這幅畫被新政權買了下來，但是瞬間陷入了爹不疼、娘不愛、裡外不是人的境地，可以說德拉克拉瓦的政治立場，馬上遭到歷史檢驗。

為什麼？讓我們分析一下當時社會的各方勢力。

對於**前朝的擁護者**，畫中所表現的是把他們推翻的革命，等於是揭人傷疤；對於**新王朝的統治者**，畫中所表現的是他們的政權是靠一群烏合之眾得來的；對於**社會各階級的革命者**，則是一個個被描繪為暴民和強盜。

所以，雖然當時的政府把這幅畫買下，但很快地又將這幅畫**封殺**，雪藏起來。真實的世界是複雜而矛盾的，可矛盾的價值觀恰好不易被廣泛接受，於是，就為這幅畫帶來令人唏噓的命運。

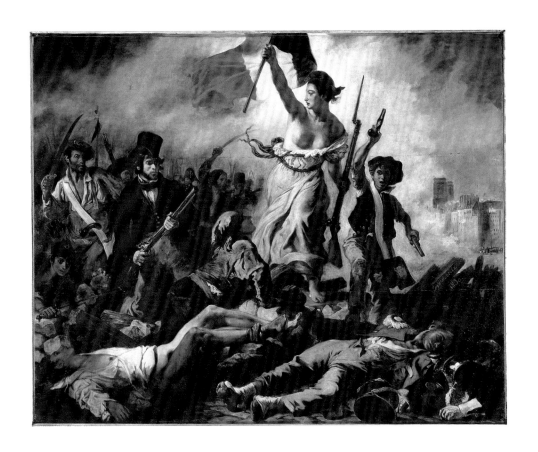

　　最後，讓我們回到作品的全貌。值得注意的是，在風起雲湧的革命中，有一位資產階級裝扮、頭戴高帽、手持獵槍的男性，他既沒有自由女神的表情堅毅，也沒有周圍民眾的群情激憤，反之，面對**屍橫遍野**的革命之路，他神態凝重、憂慮，姿態穩定、謹慎。

　　有些評論家說這是德拉克拉瓦本人的投射，有些評論家則持反對意見。

　　我覺得，是誰並不重要，重要的是，在這白雲蒼狗、**變幻莫測的時局中，有人停了下來。**

《圖像志》（義大利語書名：*Iconologia overo Descrittione dell'imagini vniversali cavate dall'antichita et da altri lvoghi*）是義大利人里帕（Cesare Ripa，1555-1622）於 1593 年首次出版的寓言畫集，是一本把抽象詞彙用具體圖像表達出來的典籍。

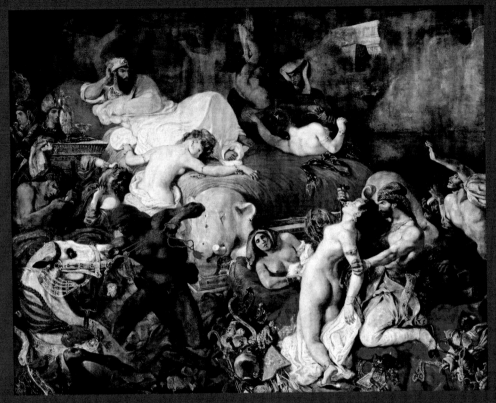

尤金・德拉克拉瓦，《薩達那培拉斯之死》(La Mort de Sardanapale)，1827，油畫，392cm × 496cm，羅浮宮，巴黎

假如你喜歡德拉克拉瓦的這幅《自由領導人民》，那麼也許你會喜歡這個作品。

宮殿已經被敵人圍住，戰敗的亞述國王薩達那培拉斯決定自殺。此時，身穿白衣的國王正靠在床上，平靜地看著他的美女、駿馬、金銀財寶一一毀滅，因為他不願留給敵人任何東西，所以在臨死前下令銷毀所有他心愛之物。

強烈的色彩對比為這個屠殺的場景增添了濃重的戲劇效果和異域情調，使得畫面恐怖與性感兼具。

# 尤金・德拉克拉瓦

(Eugène Delacroix，1798-1863)

我是德拉克拉瓦
生活中的保守派
職業裡的革命家

愛悲劇和遠方

愛濃烈且生動的色彩

著重情感的表達

而非客觀的呈現

別人覺得我是貴族

卻不懂我的孤獨

我是德拉克拉瓦

生活中的保守派

職業裡的革命家

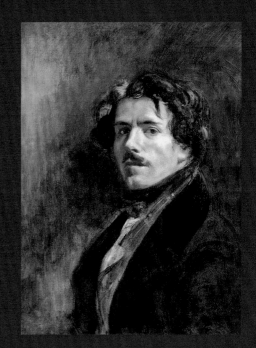

尤金・德拉克拉瓦，《自畫像》，約 1837，羅浮宮，巴黎

# 03

## 你為什麼看不見
## 國王的新衣？

《路易十五的寓言肖像》，1762

在〈如何為領袖修圖〉中，大家見識到了畫家大衛為領袖修圖的高超技術，彷彿他已將以繪畫拍馬屁的功力發揮到了極致。殊不知人外有人，天外有天，從古至今，如此多的君王、如此多的修圖人才，相同的套路總有看膩的時候，總得變出新花招因應不是？

這次的主人翁是路易十五。法國的國王一大半都叫路易，這又是哪個路易呢？——法國 1715 年至 1774 年時期的國王，那位被稱為太陽王路易十四的繼承者，也是那位跟皇后瑪莉一起被砍頭的路易十六的前任。他還被稱為「被喜愛者」路易，意思就是他很受人民愛戴。

我接下來要說的，就是這一幅在 1762 年，路易十五 52 歲那年，由畫家**夏勒·阿梅代·菲利普·凡洛歐**（Charles-Amédée-Philippe van Loo，簡稱凡洛歐）為他畫的肖像畫，是**路易十五最喜愛的肖像畫**。

畫中人物給人的第一印象非常**飄逸**，可謂長裙飄飄，騰雲駕霧。根據分析《自由領導人民》中使用的技法，可以判斷出一般畫成這樣的應該都不是人，所以難道這是路易升天圖？不對，路易十五要活到 1774 年，這才 1762 年呢。

看標題，是《路易十五的寓言肖像》（*Allegorical portrait of Louis XV*），所謂寓言，就是把某些**抽象的詞具象化**，如《自由領導人民》便是將抽象的「自由」，具象化成拿法國國旗的女神。

**可這幅畫中，男男女女這麼多人，都是誰呢？**

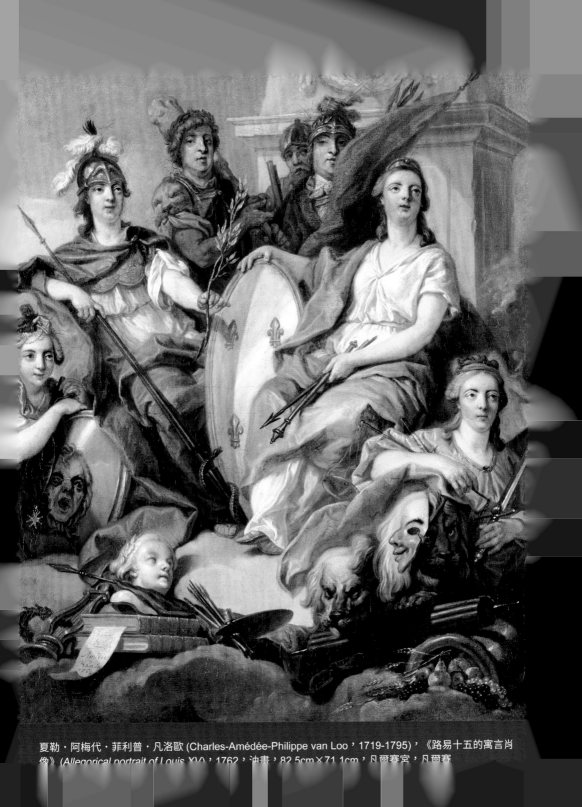

夏勒‧阿梅代‧菲利普‧凡洛歐 (Charles-Amédée-Philippe van Loo，1719-1795)，《路易十五的寓言肖像》 (Allegorical portrait of Louis XV)，1762，油畫，82.5cm×71.1cm，凡爾賽宮，凡爾賽

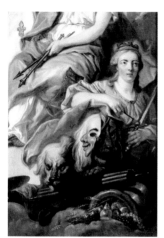

路易 - 賈克・迪布瓦，《刻瑞斯》，19 世紀，貢皮厄內城堡，
貢皮厄內（法國）

　　畫面最右邊，有位穿橘色裙子的女子，一手拿著天平、一
手拿著寶劍，想必就是我們十分熟悉的正義化身了。

　　天平用以衡量、判斷行為的好壞，寶劍則表示對邪惡的懲
罰，女子依靠在一隻頭上掛著面具的**獅子**身上。

　　獅子，動物中的王者，象徵著**權力**，正義女神的這個姿勢
彷彿在說，正義的伸張需要依靠權力；獅子頭上的面具則是表
示，正義女神知道如何揭開罪惡的假面具，並懲罰之。

　　獅子的爪子按在一捆綁在一起的棍子上，就跟中國傳統寓
言——一根筷子比較容易折斷，一捆筷子則很難折斷一樣，說
明所有的美德結合在一起才能發揮出更強大的力量（也有可能
是古羅馬時期的束棒，象徵權力、約束力、懲罰。由於一般束
棒會帶斧頭，此處沒有斧頭，所以有爭議）；木棒靠著的深色
器皿則是豐裕之角，象徵路易十五統治時期的繁榮。

坐在橘衣女子右手邊、頭戴象徵廣施德行的皇冠的女子，左手拿著代表**執行力**的權杖和折斷的箭。斷箭象徵**寬恕**，所以她是寬宏的化身。

　　在她身後，一名女子頭戴頭盔、手執旗幟，旗內包裹著許多標槍，就像是士兵聚集在旗幟下，這暗示著軍事才能。另外，她的背後還有一名拿著短槍的士兵。

　　在他們的左邊，有位身穿獅子護肩鎧甲、留著散亂短髮的男子，肩上扛著**狼牙棒**，手裡拿著三個**金蘋果**，應該是英雄氣概的暗示。

　　因為獅子皮、狼牙棒和金蘋果都屬於希臘神話中那個眾所皆知的大力士、半人半神的英雄——**海克力斯**，這三樣東西都是他透過自己的智謀、勇敢和力量獲得的戰利品。

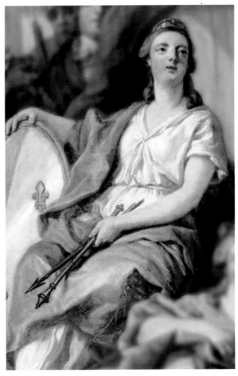

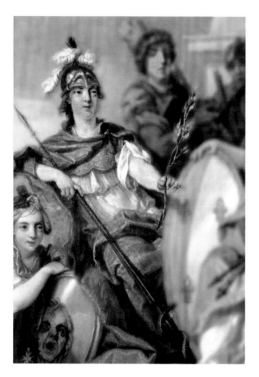

在海克力斯最著名的十二項英雄事蹟當中，第一項任務便是殺死那頭盤踞在內梅亞、刀槍不入的巨獅，第十一項任務則是摘取由赫斯珀里得斯奉天后赫拉之命看守的金蘋果樹上的金蘋果，這棵樹是大地之母蓋亞送給赫拉的新婚禮物。

男子左側是位身著戰袍、戴著頭盔的女子，她的腳邊還放著有著**梅杜莎**頭像的盾牌，這種造形一般屬於羅馬神話中**戰神**、**智慧女神**、藝術家和手工藝人的守護神**密涅瓦**（Minerva）。

女子正向有著法國皇室標誌的盾牌，獻上象徵和平的橄欖枝，一手還拿著在騎士決鬥中用於**宣布和平的長槍**，長槍末尾纏著一條**象徵謹慎的蛇**──是否在暗示戰無不勝的路易十五給法國帶來了和平？

蹲在女戰神邊、頭上戴著有珍珠裝飾金色頭巾的女子，應該是慷慨的化身。**慷慨的化身**扶著掌管藝術與知識的女戰神之盾，顯示國王在位期間對於藝術的支持，盾牌的右邊還有象徵各類藝術的物件，包括雕塑、音樂、繪畫等。此外，女子手中拿著頒給最有價值公民、尤其是傑出藝術家的**聖米歇勒勳章**。

看到這裡，已經把畫中的人物解讀了一輪，大家也許忍不住要問：

**「這些美德我也有，可為什麼偏偏說這是專門畫給路易十五的肖像畫呢？」**

的確，儘管畫的標題為《路易十五的寓言肖像》，但畫中有這麼多美好特質的化身與象徵，卻沒有任何路易十五的身影，難道畫家這樣沒有犯欺君之罪？

讓我們再來確認一下，在**另一位**凡洛歐──路易 - 米歇勒・凡洛歐（阿梅代・菲利普・凡洛歐的**哥哥**）於 1748 年為路易十五畫的傳統肖像中，我們能知道路易十五的確切長相。**但為什麼國王本尊確實沒出現在這幅《路易十五的寓言肖像》中，畫作還能成為他最喜愛的肖像畫呢？**為什麼弟弟凡洛歐在畫完這幅畫一年後，便被封為國王的首席畫師呢？就算此畫堪稱歌功頌德的極致，但見過大風大浪、聽慣阿諛奉承的路易十五會這樣容易滿足？好，讓我們再回到畫中看看。

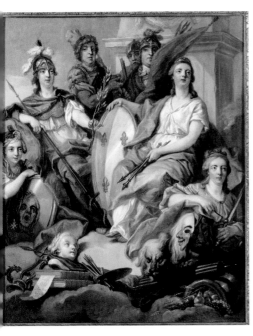
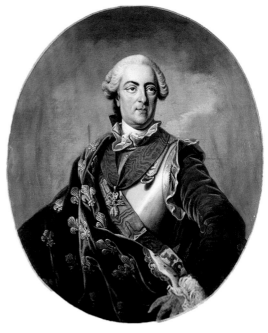

路易 - 米歇勒・凡洛歐，《法國國王路易十五》，1760，凡爾賽宮，凡爾賽

雖說畫面中人物眾多，形象卻非常接近。最為蹊蹺的是這幅畫中的人物頭像恰好被布置在一個完美的圓環上，且其圓心指向一面裝有法國皇室標誌百合花飾的鏡子。這面鏡子雖未呈現出任何內容，但是仔細觀察，鏡面並不是一個平面，而是折射著光澤的弧面，它安靜地占據著畫面和我們目光的中心。

### 難道這裡面藏著什麼祕密？

其實早在法國物理學家尚-弗朗索瓦・尼賽隆（Jean-François Niceron）1638年出版的光學著作《稀奇的透視》中，就出現了一種**獨特**的繪畫技法。

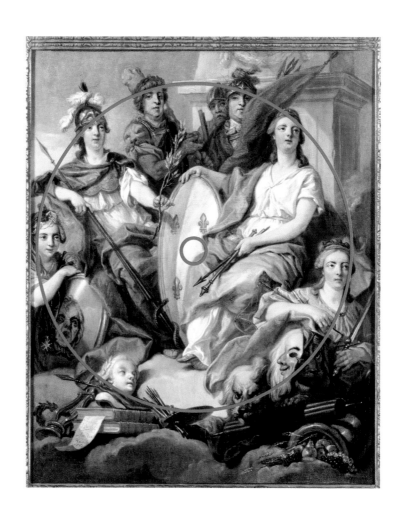

尚 - 弗朗索瓦‧尼賽隆，《稀奇的透視》(*La perspective curieuse*)，1638

　　透過這種技法，畫家可以將畫面中隱藏的元素，根據透鏡折射的規律，布置在相應的位置上，然後，透鏡便會將這些分散在畫面中的**隱藏**元素組合起來，形成新的內容，通過透鏡，觀看者便能夠以適當的角度和位置看到畫家精心布置的內容。

　　所以，當我們用這種特殊的透鏡觀察這幅肖像畫，透鏡便能在畫面中心的鏡子中，將每個人物頭像相應的部分，恰好組合成路易十五的肖像。雖然我們沒有這種透鏡，但根據上圖的折射規律，我們可以判斷透鏡中所見凡洛歐的畫是這樣的：路易十五的頭像由畫中各種寓意的化身——公正、寬容、英雄氣概、慷慨、軍事才能等彙集而成，它的意思不言而喻，即路易十五具備以上所有優點。

畫家還特別指出，用公正的化身做為路易十五的眼睛，是因為任何惡行都不能逃脫他的慧眼；用戰神化身的嘴做路易十五的口，則是因為領軍打仗都是靠嘴巴發號施令，而這些畫家的小花招都得藉由透鏡才能發覺。我認為，這樣不但徹底將路易十五捧上了天，而且似乎從某種程度上劃分出少部分有資格使用這種光學儀器的**特權階級**。

　　其實，今天的我們不也是這樣？雖然技術的普及，讓更多的人看似能夠平等地接受資訊，但是真正有價值的內容仍然需要一定的門檻才能識別。曾經憑身分占據價值的，轉化為當今知識對價值的壟斷，當然，大眾也因此更願意報復性地批判藝術欣賞的正當性。

　　也許凡洛歐在創作這幅畫時，根本就沒有考慮到大眾的眼光。所以你之所以看不見「國王的新衣」可能**不是因為你天真，而是你還沒有達到做觀眾的資格。**

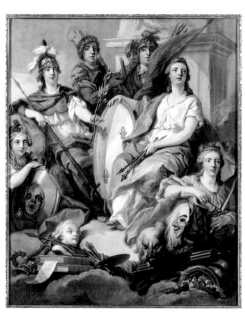
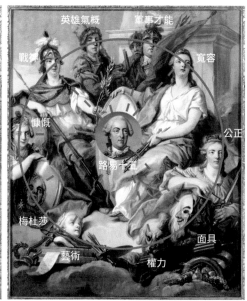

豐裕之角

通常是山羊角的形狀，之中裝滿了穀物和水果，是多產、豐富、幸福的象徵，也是許多神的象徵物，包括酒神巴克斯（Bacchus）、掌管農業的女神刻瑞斯（Ceres）、命運女神福爾圖娜（Fortuna）等。

相傳，宙斯是喝山羊奶長大的，所以祂向撫養祂長大的女神阿摩笛亞（Amalthea）許諾：在這個山羊角裡祂將得到任何祂想要的東西，並且取之不竭。

# 私家推薦

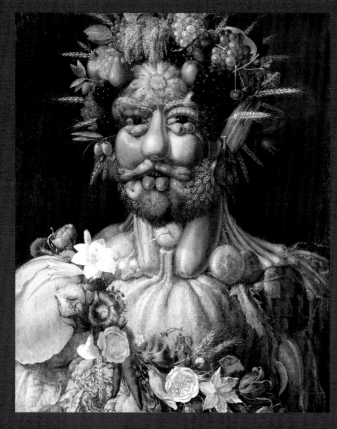

朱塞佩・阿爾欽博托（Giuseppe Arcimboldo，1527-1593），《威耳廷努斯》(Vertumnus)，1591，油畫，70cm×58ccm 斯庫克洛斯特城堡，瑞典

　　如果你對《路易十五的寓言肖像》這種不太傳統的肖像畫感興趣的話，相信這幅作品你也會喜歡。

　　在為神聖羅馬帝國皇帝魯道夫二世畫肖像時，畫家阿爾欽博托（Giuseppe Arcimboldo) 特別把這位皇帝裝扮成羅馬神話中掌管樹木和花果生長的神祇威耳廷努斯，象徵魯道夫二世是四季的主宰。

　　來自不同季節的成熟果實還有盛開鮮花，填滿了皇帝的臉孔和上半身，則意味著王朝在魯道夫二世的統治下，再次進入了黃金時代。

夏勒・阿梅代・菲利普・凡洛歐
（Charles Amédée Philippe van Loo，
1719-1795）

我是菲利普・凡洛歐
請叫我宮廷藝術
CTO（首席技術官）

我的爸爸是畫家 叔叔是畫家

哥哥們是畫家

全家都是大畫家

狄德羅還說我是

我們家畫技最差的

我是菲利普・凡洛歐

請叫我宮廷藝術

CTO

阿德萊德・拉比耶・吉亞爾，《夏勒・阿梅代・
菲利普・凡洛歐的肖像》，1785，凡爾賽宮，
凡爾賽

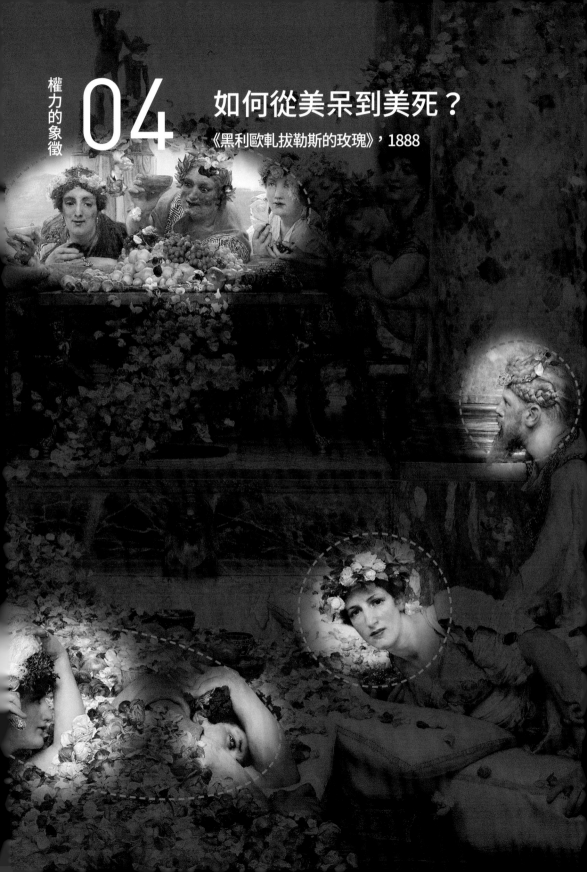

# 04

## 如何從美呆到美死？

《黑利歐軋拔勒斯的玫瑰》，1888

玫瑰配色越來越普遍地被運用在數位產品的設計上，牢牢地抓住本來對數位產品無感的女性消費者。下面要介紹的這幅畫，也正是以令人目不暇給的玫瑰為主體，**究竟，為什麼畫家要大動干戈地描繪這麼多的玫瑰花呢？**希望這個故事能給喜愛玫瑰花的朋友們一些啟發。

在一個有**大理石**圓柱裝飾的古代奢華宮殿中，**漫天的粉色玫瑰花瓣隨著白色遮陽篷布繽紛落下。**位於較低處的賓客在花海中嬉戲，他們周圍的一切似乎已經被玫瑰花瓣所覆蓋，白色的皮質靠墊、精緻的臥榻，水果、酒杯在花瓣雨中若隱若現。高台上，衣著華麗、頭戴花冠的賓客們臥於榻上，圍在堆滿水果的奢華桌子前。

他們的左側，有位身披**豹紋**皮的女子正伴著她身旁焚香的裊裊白煙，吹奏著雙管樂器**奧洛斯管**，這種樂器通常用來演奏崇拜**酒神**的音樂。穿過眾人向遠處望去，綿延的山脈前似乎有一尊酒神正在看著這裡發生的一切。這群人應該是在慶祝酒神節，我們一眼

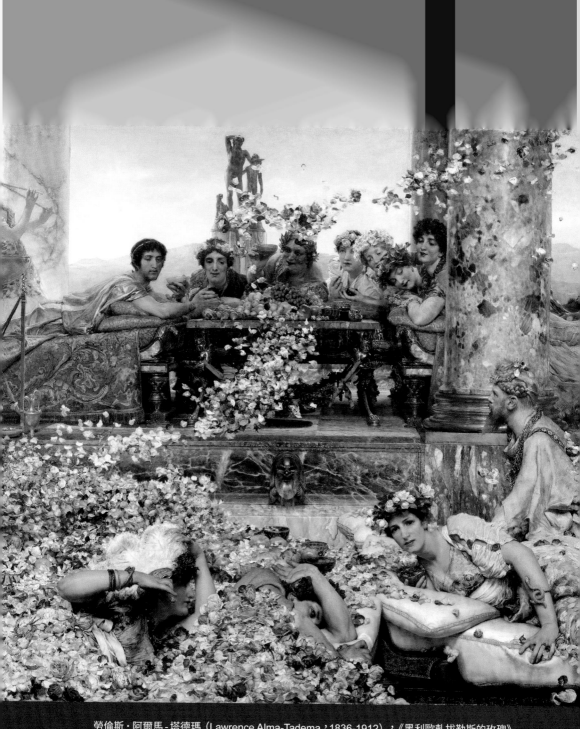

勞倫斯・阿爾馬-塔德瑪（Lawrence Alma-Tadema，1836-1912），《黑利歐軋拔勒斯的玫瑰》
(*The Roses of Heliogabalus*)，1888，油畫，132.7cm×214.4cm，私人收藏

隨著視線被鋪天蓋地的粉色玫瑰花瓣占滿，我們不禁做少女狀感嘆：「哇，真是好浪漫，簡直美呆了！」

　　然而，當我們的目光在不同人物間轉換、流連，似乎能慢慢嗅出畫中的不同尋常：

### 他們真的是在愉快地玩耍嗎？一切真像我們以為的那麼美好嗎？

　　穿過滿目的玫瑰花瓣，我們不難發現花瓣中還有許多張我們剛才忽略的面孔。

　　在玫瑰花海左側呈泳姿的男子，似乎被他背上的大量玫瑰花瓣**壓得喘不過氣來**，他用力抓住白色靠墊的手，透露出他正在努力**掙扎**卻效果甚微。

　　男子下方可以隱約窺見一張少女的臉，她的大部分身體都已被玫瑰花瓣覆蓋，嘴角卻仍帶笑意，好像根本沒有意識到**危險**正在靠近。少女眼神呆滯地望向畫外，像在訴說著她已聽天由命，她身旁背對我們的男子則盡力撐起上半身、看著高台上的人，手裡還拿著葡萄，似乎在表達對於突然發生的一切，充滿**困惑**與**不確定感**。

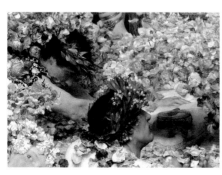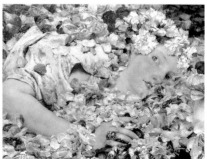

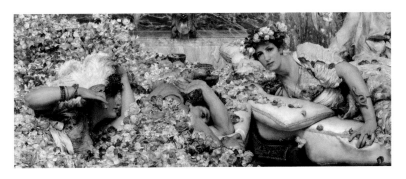

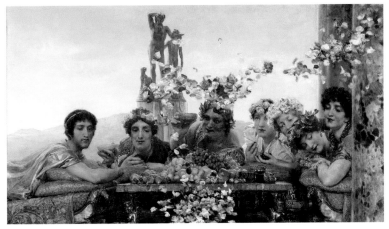

　　他們右手邊的女子，乍看之下徜徉在花海中，但從她右手持羽扇、左手以扇面護頭的動作，可以推斷她已意識到花瓣所帶來的危險。她的視線朝向離她不遠處的另一女子，我們能隱約看到那女子衣服上的動物花紋，她似乎正帶著憂慮的眼神盯著我們，讓人不禁想問：**「小姐，妳為何如此憂傷？」**

　　與此同時，高台中身穿金袍、頭戴皇冠的**君王**正**面無表情**地看著這一切，高台上的其他人卻表現得充滿興趣；尤其是那手拿藍綠色杯子、頭戴桂冠的男人，在他直勾勾的眼神中，表露出對此情景難以抑制的興奮。

　　人們身後，佇立的是主管飲酒作樂、驕奢淫逸的**酒神**戴歐尼斯，一切都在祂的注視下發生。

**所以，這裡到底發生了什麼事？**

**原來，這是一場君王欽點的死亡實境秀！**

持續落下的花瓣，層層**淹沒**畫中的男男女女，直到他們中的某些人因此窒息喪命。

原來，羅馬**少年君主**黑利歐軋拔勒斯王是這幅畫的主角，他是羅馬帝國建立以來第一位出生於**東方**（敘利亞）的皇帝，即位後將東方華美奢侈的宮廷風情一起帶入羅馬。

此畫是畫家根據《羅馬帝王紀》（*Augusta Historia*）一書關於這位皇帝的記載創作而成。

故事發生在黑利歐軋拔勒斯王短暫的殘暴統治下，即公元 218 年至 222 年，也就是他 15 歲到 19 歲間。主要的內容是，王命僕從將大量的**紫羅蘭**和其他花瓣放在遮陽的篷布上，然後拉下篷布，使得賓客淹沒於大量落下的花瓣中，最終窒息身亡。

觀賞賓客被花瓣淹死，是這位少年皇帝的特殊癖好。

畫家在這幅畫中，選用了**玫瑰**這種不管是在英國還是在古羅馬都象徵意味極強的花，代替了原來的紫羅蘭和其他花種，呈現出**美與殘酷**的強烈對比。

作畫背景 19 世紀維多利亞時期的英國，無疑是當時的世界第一強國，但時人也受到維多利亞時期嚴格的**禁慾主義**及**道德標準**壓迫，因而愛上**旅行**，甚至想要遁逃到**另一個**時空尋求**慰藉**，比如古希臘或古羅馬，因而掀起了一股復古風。

　　維蘇威火山周圍遺址（如龐貝古城）的發掘，加上埃及神廟、希臘大理石雕像等古文物在英國現身，吸引了更多畫家從繁華的古代尋找靈感。此外，做為工業革命的發源地，享受機械所帶來飛速發展的同時，也受到某些負面影響，比如商人為追求**利益**極大化而大量產出缺乏美感的商品，這便更加加深了人們對於古埃及、古希臘和古羅馬興盛時期**精緻**文化的嚮往。

　　這是英國維多利亞時期著名畫家**勞倫斯‧阿爾馬 - 塔德瑪（Lawrence Alma-Tadema）**於 1888 年在英國畫家美術學院展出的作品。細看畫中各種細節的呈現，不難發現其成功的原因。畫家擅長精準重現古代場景，畫中大量的細節，都有**考古**學資料做基礎，透過這樣描繪**細節**，畫家希望重現歷史的真實性。

在作品中，小到大理石的紋路、顏色、稍稍透明的質地，家具的裝飾細節，人物的穿戴和習慣，如人們習慣穿長袍，喜歡躺著吃東西等，大到人物的形象，阿爾馬-塔德瑪都面面俱到。因此，無論是黑利歐軋拔勒斯，還是他左手邊有一點年紀但是**穿著雍容、精心打扮**的婦人——他的奶奶茉莉亞・瑪伊莎（Julia Maesa），或是他對面那個戴著**常春藤冠**的粉嫩女子——他的母親茉莉亞・索艾米亞斯（Julia Soaemias），抑或是那位戴著**白色玫瑰花冠**的年輕少婦——他的妻子安妮婭・福斯蒂娜（Annia Faustina），都是參考考古發現的雕像所畫。而他們身後的酒神戴歐尼斯，似乎是以一座現藏於羅馬國家博物館的酒神雕像為原型。

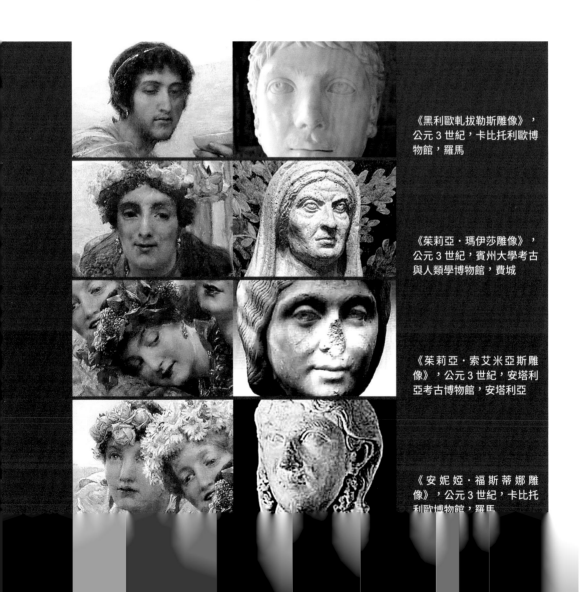

《黑利歐軋拔勒斯雕像》，公元 3 世紀，卡比托利歐博物館，羅馬

《茉莉亞・瑪伊莎雕像》，公元 3 世紀，賓州大學考古與人類學博物館，費城

《茉莉亞・索艾米亞斯雕像》，公元 3 世紀，安塔利亞考古博物館，安塔利亞

《安妮婭・福斯蒂娜雕像》，公元 3 世紀，卡比托利歐博物館，羅馬

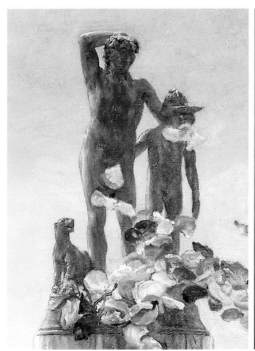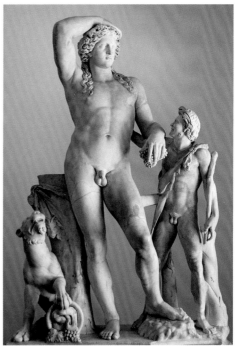

《酒神戴歐尼斯和薩提爾》，公元 2 世紀，羅馬國家博物館，羅馬

　　話說，這座酒神雕像雕的不僅是戴歐尼斯，還有祂的**小情人**（對，小情人是男的），有人說，這可能是對皇帝**同性**戀傾向的暗示。此外，畫中滿溢的玫瑰花，則是畫家根據每週從地中海送到倫敦滿滿**三大箱**的玫瑰繪成的。

　　而除了對真實的考究，我想，畫家的成功還有另一個重要的原因，那就是他滿足了當時的製造業和工業新貴們，對古希臘和羅馬傳統貴族社會的高度迷思。這些新富階級在賞畫的同時，還可以從中獲得歷史知識，而有了與人**吹噓的題材**，這樣不但顯示他們是藝術鑑賞家，還表示他們具備淵博的學問。

細緻之外，阿爾馬 - 塔德瑪畫作的另一特色是，他要呈現的主題往往是**黑暗**、**殘酷**的古代場景。

　　比如他的另一幅名作《克洛維斯的兒子的幼年教育》，描繪的就是法蘭克王國奠基人克洛維斯一世的王后克洛蒂爾德，在丈夫去世後，訓練兒子們為她的雙親復仇。因為克洛蒂爾德的叔叔，害得她父親被匕首刺死、母親脖子上被拴上石頭淹死。

勞倫斯・阿爾馬 - 塔德瑪，《克洛維斯的兒子的幼年教育》，1861，私人收藏

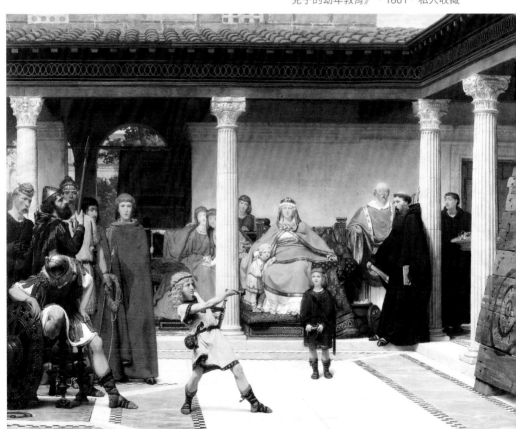

但是，我們在阿爾馬－塔德瑪的畫中，似乎只會看到表現出一片歡樂的古代世界，潔白無瑕，繁華奢靡——這依稀是英國 19 世紀唯美主義運動的痕跡！

**唯美主義運動的口號是：「為了藝術而藝術」。**

主張者認為，美與真善相分離，美可以獨立存在，不應該與道德相聯繫。

這場運動無疑給正被維多利亞時代極端正直的道德觀所**束縛**的英國人，送上了可以降低道德標準的利多和自信——傳說中的逆反心理？這也是阿爾馬－塔德瑪的**「黑歷史畫」**銷路特別好的原因之一吧！

既然《黑利歐軋拔勒斯的玫瑰》絢爛的場景下，隱藏的是這樣極其殘酷的現實，它似乎還透露著「繁華盡頭是衰亡」的另一層含意。

尤其畫裡充滿了玫瑰花，頹廢主義者認為花在植物世界裡，很快就從盛開過渡到死亡，給人一種脆弱與衰敗感，這正迎合了世紀末已開始出現頹勢的英國以及當時人們對於沒落的**恐懼心理**。

畫的尺寸比畫家習慣的要大，高 132.7 公分，寬 214.4 公分。面對這幅畫時，你會剛好位在由玫瑰花瓣填滿的花海中，正對花海的女子，彷彿在和你進行**交流**。

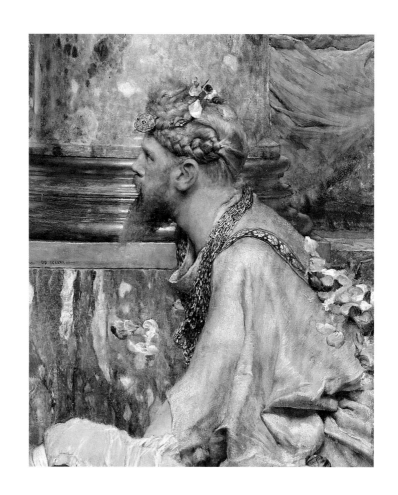

　　她身後還有一名男子，與畫中其他棕髮的羅馬男子明顯不同。蓄著落腮鬍，留著一頭金髮──這畫的正是畫家自己。

　　畫中的畫家如一名控訴者，怒視著眼前發生的一切，彷彿是想告訴人們，古羅馬的衰落與英國頹廢時期並沒有什麼不同，而做為觀眾的我們，就跟花海中即將喪命的男女一樣，**不知危險正在靠近。**

酒神節（Bacchanalia）是羅馬人向古希臘
和古羅馬神話中的酒神，表達敬意的一個宗教節
日。節慶期間，所有婦女都停止工作，而紛紛戴
上花環、披上獸皮、手持葡萄藤編的神杖，盡情
地舞蹈、叫喊。

威廉‧阿道夫‧布格羅，《巴可斯的青年們》，1884，私人收藏

勞倫斯‧阿爾馬-塔德瑪，《發現摩西》(The Finding of Moses)，
1904，油畫，137.5cm x 213.4cm，私人收藏

　　假如你喜歡阿爾馬-塔德瑪的《黑利歐軋拔勒斯的玫瑰》，我想你也許也會喜歡
他人生中的最後一幅大作。

　　畫面中描繪的是《舊約聖經》裡《出埃及記》的故事。法老王的女兒來到尼羅
河畔洗澡，她的使女在河邊的蘆荻中發現了一個蒲草箱，裡面裝著被遺棄的摩西。
使女們於是抬著摩西準備打道回府，河的對岸還可以隱隱看見金字塔。這次，阿爾馬-
塔德瑪重現的是古埃及的風光。

# 勞倫斯·阿爾馬-塔德瑪

（Lawrence Alma-Tadema，1836-1912）

我是阿爾馬-塔德瑪
生在英國維多利亞時代
吃得開的荷蘭裔

愛古玩 愛考據
愛重現過去的奢華和精緻
別人管我叫大理石畫家
其他東西我也畫得不錯
我是阿爾馬-塔德瑪
生在英國維多利亞時代
吃得開的荷蘭裔

勞倫斯·阿爾馬-塔德瑪，《自畫像》，1896，烏菲茲
美術館，弗羅倫斯

# 05

## 妹妹為什麼要捏姐姐乳頭？

《加布莉埃爾・德斯特蕾和姐妹維亞爾公爵夫人的肖像》，約 1594

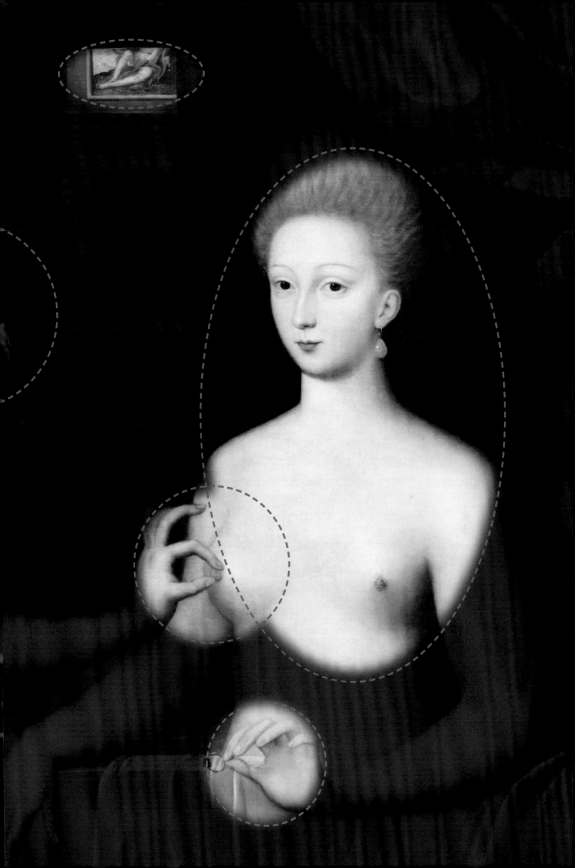

透著絲綢光澤的紅色帷幕下，有兩位五官精緻、長相相似、戴著珍珠耳環、皮膚白皙的美麗女子，似乎正在做著**詭異**的事情：其中一名淑女左手捏著另一位的乳頭，同時，兩人既**鎮定**又**大膽**地直視著我們。

當看到這麼奇怪的畫面，想要學習藝術史的欲望是否空前強烈？似乎，這樣就能弄清楚她們傳達的資訊，並且和她們共享祕密了！

那麼，她們這究竟是在幹什麼？為什麼一個姑娘要掐住另一個姑娘的乳頭呢？

在回答這個終極問題之前，先說點正經的：畫中的兩人是誰？為何在這私密又裝飾奢華的浴室中**「洗澡」**？

把洗澡加上引號是因為 16 世紀末提倡**乾洗**，醫生認為水會帶來疾病所以不提倡盆浴，光從這點，我們就可以感受到畫中女子是多麼罔顧世俗、任性隨意、愛賣弄風騷。

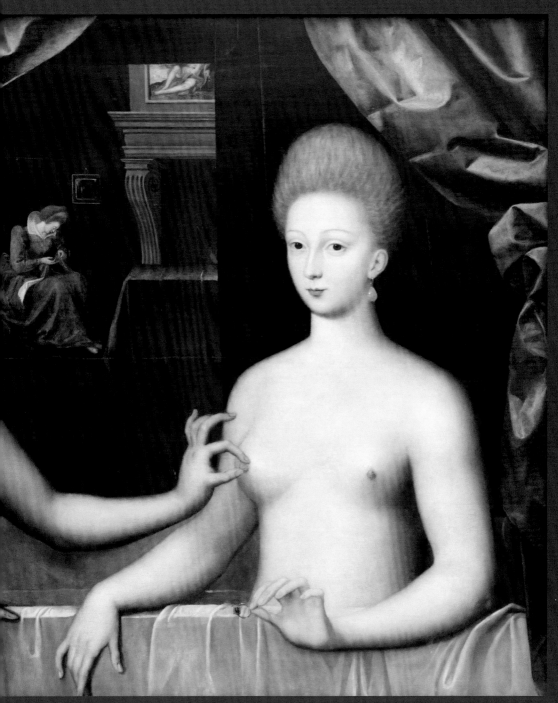

佚名，推測為《加布莉埃爾·德斯特蕾和姐妹維亞爾公爵夫人的肖像》（*Presumed Portrait of Gabrielle d'Estrées and Her Sister, the Duchess of Villars*），約 1594，木板油畫，96cm×125cm，羅浮宮，巴黎

這幅畫的法語原名直譯過來大約是：加布莉埃爾和她妹妹維亞爾公爵夫人的肖像。由於畫上沒有簽名，這幅畫的作者不詳，畫名也不詳，畫中人的身分是**推論**出來的，畫名也是後人加上的，至於年代則是根據圖中女子的髮型**推斷**的。據推測，右邊這位被捏住乳頭的女子叫加布莉埃爾，左邊是她的妹妹維亞爾公爵夫人。

那麼加布莉埃爾是誰呢？據說，她是那個年代**最美麗**的女人之一，擁有碧藍的眼睛、白皙的皮膚、金色的頭髮。她 19 歲的時候被她當時的情人引薦給了法國國王亨利四世，結果國王對她一見鍾情，從此成為**王最愛的女人**。

下圖是她 1599 年的肖像。

丹尼爾‧丟姆緹耶，《加布莉埃爾‧德斯特蕾》，約 1599，法國國家圖書館，巴黎

正題來了，到底**為什麼加布莉埃爾的妹妹要捏住她的乳頭呢？**

首先，乳房在西方藝術中，是母親身分的象徵，因為乳房是女性性徵之一，常使人聯想到生育。其次，分泌母乳的乳房也是孕育新生命的地方，它預示著生命的起點，常常與給予、奉獻、私密、避風港等內涵連在一起，而這些內涵正是母親在傳統文化中的核心價值，所以乳房自然會讓人聯想到母性。

因此，做為國王情婦的加布莉埃爾之所以被她妹妹捏住乳頭，最可能的**解讀**就是，這象徵她當時已經懷了亨利四世的**私生子**，即將成為母親。這名私生子出生於1594 年，名為凱撒‧德‧波旁（César de Bourbon），也就是後來的旺多姆公爵。

而畫的背景中，一名身穿紅色裙子的女僕似乎正在縫製嬰兒用品，更坐實了加布莉埃爾**即將為人母**的說法。

但也正由於這名女僕的在場還有她周圍的陳設，幾乎讓所有人第一眼看到這幅畫，都會產生兩位女主角在客廳洗澡的錯覺。我想說的是：「這一切都是錯覺啊！」如果你也看錯了，請參考細節圖。

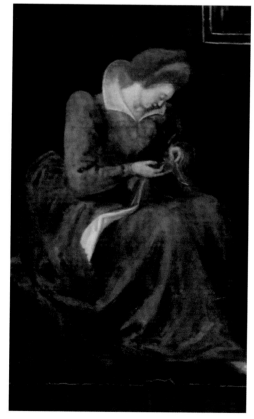

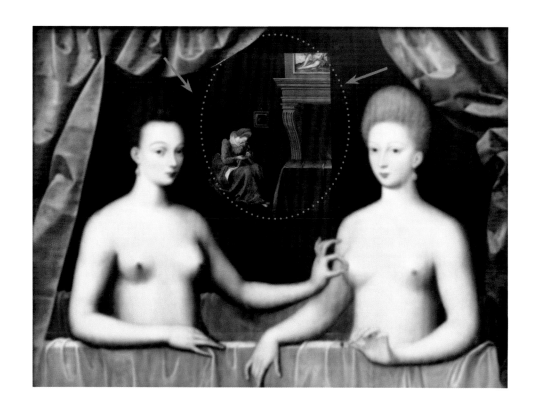

　　這其實是畫家耍的一個小手段，你仔細觀察就會發現，女僕、壁爐其實都是暗紅色絲絨背景上掛的一幅「畫中畫」，這樣的巧妙布置打破了原本封閉的空間，使得畫中空間顯得既私密又開放。

　　兩個透著情色意味的女性裸體，被安排在未完全拉開的帷幕後，令人產生**窺探私密**空間的感受，然而做為觀衆的我們，雖然在視角上與她們**共用**私密空間，卻看不見她們身體被浴缸擋住的部分。

　　至此，如果我們再回過頭注意女僕身旁的壁爐，可以看見一幅露出**兩**……
**條腿**的畫中畫中畫，隱約是裸體的一部分，只是被一塊紅布擋住了關鍵部位，這正與前景中的兩位裸女相互**呼應**。在前景中，我們只看到兩位女子的上半身，看不見她們的下半身，也就是她們的雙腿，而在這幅畫中裸露出的部位恰好是腿——這樣的設計顯然為畫面增添了**誘惑**。

除了瀰漫著誘惑與肉感，此畫似乎還洩露了一個驚天的祕密。

當時亨利四世已**非單身**，早有王后，那麼做人**情婦**的加布莉埃爾，左手矯情地捏著國王所送象徵**婚姻**的戒指是要幹什麼？結合懷孕的暗示，**國王是不是有想要踢掉正室、將她扶正的打算？**

亨利四世的元配於 1572 年嫁給他，亨利四世認識加布莉埃爾的時候，兩人已經結縭二十年左右，卻未產下任何子嗣。對於一位需要有人繼承大統並且天性上難以拒絕年輕美色的國王來說，策畫改立新后是可以理解的。請注意，這時的加布莉埃爾只是矯情地把戒指捏在手上，還沒套到指上，所以這裡要表示的應該只是國王向她許下了**結婚的諾言**。

**那麼事情有沒有按照兩人的設想發展呢？**

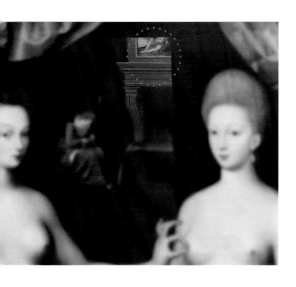

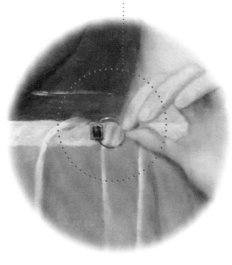

妹妹為什麼要捏姐姐乳頭？

其實這幅美人沐浴圖似乎有一系列，故事的後續散見在其他系列作品中。

現藏於楓丹白露的這幅油畫，布局跟第一幅畫差不多，兩姐妹還是落落大方地展示她們的裸體，髮型和姿勢都和第一張相似，只是這次加布莉埃爾似乎特別想要展示她脖子上的**珍珠項鍊**。

此外，這次位於畫面中央的，是姐妹身後被奶媽抱著的喝奶嬰兒，這也正是第一幅圖中加布莉埃爾腹中的孩子。於是，這幅畫似乎想要傳達：「**看我生了個孩子，依舊保有青春的胴體**，我頸上的珍珠項鍊就像我一般的高貴、完美無瑕。」

佚名，《加布莉埃爾・德斯特蕾和姐妹維亞爾公爵夫人》，年代不詳，楓丹白露宮，楓丹白露（法國）

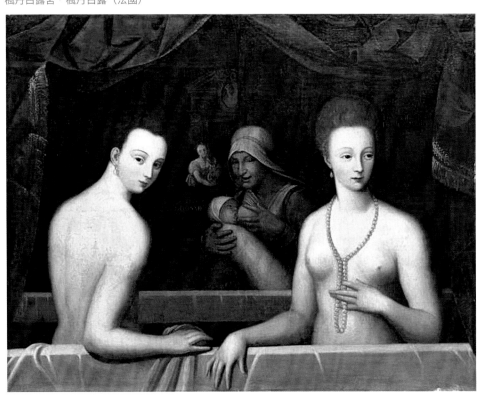

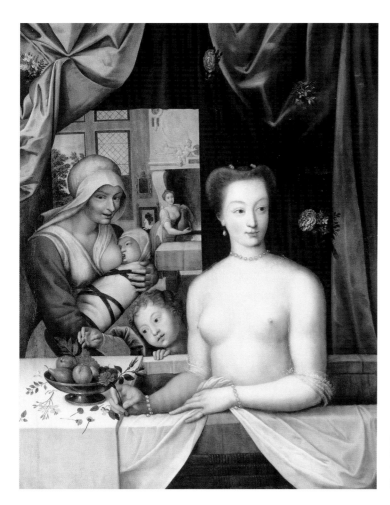

佚名，《洗澡的加布莉埃爾·德斯特蕾》，1598-1599，孔代博物館，尚提伊（法國）

　　而在這幅孔代博物館的館藏中，加布莉埃爾的妹妹已經退場，畫面中除了奶媽，由奶媽抱著的嬰兒當是加布莉埃爾 1596年為國王生的第二個孩子，而加布莉埃爾身邊會走路的小朋友，應該就是長大的旺多姆公爵。

　　此時，國王的愛人除了有珍珠耳環、珍珠項鍊，腕上還多了珍珠手鏈——或許是生女兒的禮物吧？畫中帷幕上的花朵和澡盆上的水果，在在象徵她的**美麗和多產**。

藏於弗羅倫斯烏菲茲的這幅畫，應該是系列作品的最後一件，圖中的加布莉埃爾比起前作，顯得略微年長。在第一張畫中被加布莉埃爾捏在手中的戒指，終於由姐姐套到妹妹的無名指上，暗示的應該是**大婚在即**。

看到這裡，似乎一切都按照他們的預想進行，可惜**天不從人願**，就在婚禮前夕，加布莉埃爾竟然莫名**猝死**，腹中還懷著與亨利四世的第四個孩子。對於這位準王后的死因有多種猜測，有人說她是被毒死的，也有人說她是死於懷孕時染上的惡疾，無論如何，她是死了，離后位**只差一步**。加布莉埃爾的遭遇不禁讓我腦補：或許她也是一名憂傷的宮鬥犧牲者吧。

總之，畫家描繪加布莉埃爾的妹妹捏住姐姐象徵母親身分的乳頭，應是為了暗示加布莉埃爾已經懷有亨利四世的私生子。對於一名多年無子嗣的中年君王來說，當他最愛的情人懷上他的孩子，似乎就離被扶正的日子不遠了。

在我看來，這系列圖畫創作的用意，無非就是鋪陳一條第三者入主正宮之路，無奈這條依附男性、攀附權力的爭風吃醋之路，**最終只給女主角帶來了毀滅，徒留話題給後人閒談。**

佚名，《加布莉埃爾・德斯特蕾和她姐妹的肖像》，年代不詳，烏菲茲美術館，弗羅倫斯

第二章

# 愛情的追尋

人生若只如初見？

你能 Hold 住夢中情人嗎？

你會接受霸道男總裁的暴力壁咚嗎？

失戀後的心理陰影面積有多大？

# 01

## 人生若只如初見？

《皮梅里恩和加拉提亞》，1819

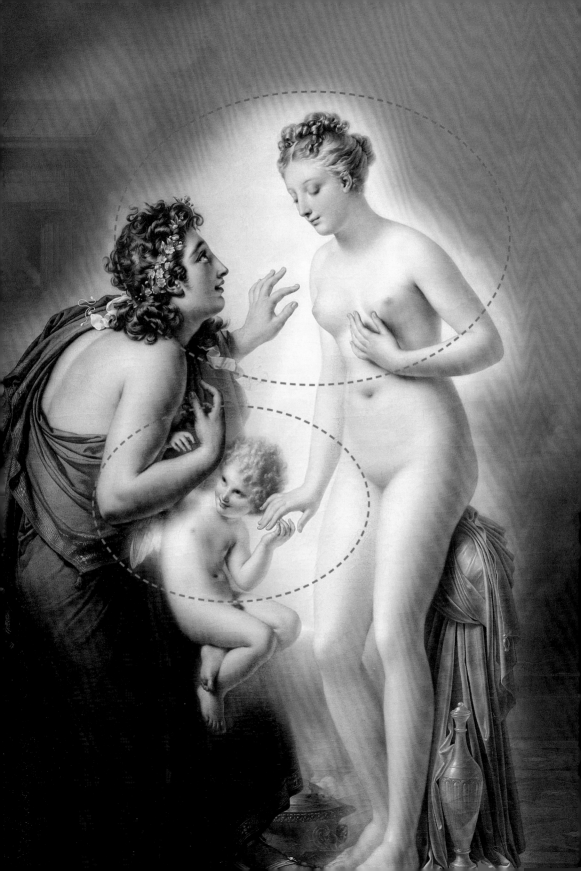

我想，大多數人第一次到羅浮宮，都會在平面圖上迅速鎖定**羅浮宮鎮館三寶**的位置：《米洛的維納斯》、《蒙娜麗莎》和《薩摩色雷斯的勝利女神》，我也不例外。

　　但是，我今天想分享的這幅作品，卻被**淹沒**在羅浮宮眾多耳熟能詳的傑作之中，絕大多數去過羅浮宮的人，除非是特意去看這幅畫，否則可能都不曾注意到它的存在。

　　回想第一次逛羅浮宮時，我在看完三寶後覺得十分空虛疲勞，便就近找了個長椅坐下，結果一抬頭就發現了這幅畫。

　　我當下被畫中的美女深深吸引，然後看到標題為《皮梅里恩和加拉提亞》（*Pygmalion and Galatea*），腦海中對皮梅里恩故事的模糊印象頓時被喚起。

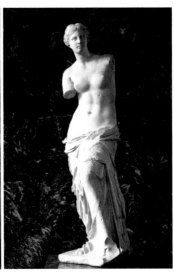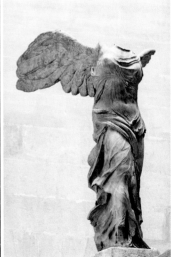

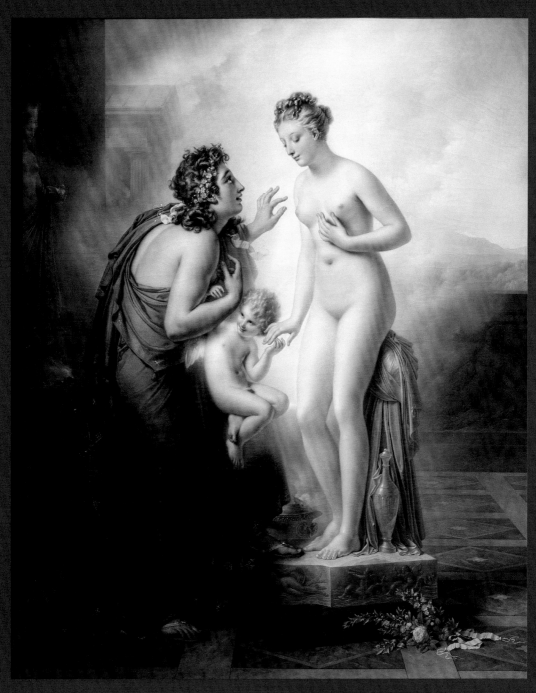

安-路易‧吉羅代-特里奧松（Anne-Louis Girodet de Roussy-
Trioson，1767-1824），《皮梅里恩和加拉提亞》(*Pygmalion and
Galatea*)，1819，油畫，253cm×202cm，羅浮宮，巴黎

我記得這是個美好的**愛情故事**，內容大概是身兼雕塑家的賽普勒斯國王**皮梅里恩**，始終看不上城裡的世俗女子，卻偏偏愛上了按照自己心中理想形象雕出的象牙雕像，並將她取名**加拉提亞**。皮梅里恩最終以誠意感動了愛神維納斯，**象牙雕像**被變成了一名真正的女子，兩人從此過著幸福快樂的日子。

　　在很長的一段時間裡，我都覺得這是一個如**童話**般完美的愛情故事，一邊是痴情而富有的男主角，另一邊是美麗卻麻木的女主角（因為她一開始是座象牙雕像）。

　　男主角的痴情最終得到愛神眷顧，使得雕像獲得了生命，最重要的是他們從此過著幸福的生活———一切都是完美愛情故事的標準配置。就像這幅畫中，年輕帥氣的賽普勒斯國王，驚喜地看著他完美無瑕、美若天仙的愛人加拉提亞。雖然下半身還是未變化的象牙色，但這絲毫不影響加拉提亞的美。

　　畫面裡兩人中央便是成全他們的愛神邱比特，祂挽起兩人的手，預示著愛情的降臨。

　　當年的我，為自己能辨別出這幅作品的主題而興奮不已，我相信世事就如這個故事，**美好的期待一定會實現**，而這幅畫就是對皮梅里恩和加拉提亞的愛情故事的唯一詮釋。直到後來有一天，我讀到奧維德《變形記》中皮梅里恩故事的原文，也看到更多描繪這個故事的畫作和雕像，才逐漸開始對這個故事產生疑問，從此關不上腦洞。

**　　如果沒有愛神的成全，皮梅里恩的結局會怎麼樣呢？**

　　如果愛神沒有**聽見**皮梅里恩的請求，即便皮梅里恩每回在祭壇前祈禱完回到家，如往常一樣親吻他最愛的象牙雕像，心中默念：「神有沒有聽見我的祈禱？會不會成全我？如果會，會在什麼時候呢？」日子是不是還是不免就這樣日復一日、年復一年地過去？皮梅里恩於是**孤獨終老**，儘管他的作品青春貌美依舊。

　　又假如就按故事的發展，**愛神**成全了皮梅里恩，那麼這個賦予雕像生命的**權力**來自何處？愛神是不是有職責成全每對痴情的戀人？

尚 - 雷昂‧傑洛姆，《皮梅
里恩和加拉提亞》，1890，
大都會藝術博物館，紐約

　　在《變形記》的另外一個故事裡，我看到這樣的一段話：「阿瑪托斯城中的女子因為不承認愛神是神，所以被罰為娼妓，成了**出賣**肉體和名譽的始祖。」這便說明了為何皮梅里恩看不上城裡的世俗女子，因為她們都是受到懲罰而失去羞恥心的娼妓。換句話說，愛神賦予雕像生命的舉動難道不是一種**籠絡人心**、**排除異己**的做法嗎？對此我沒有答案。

　　再者，女主角的「天然呆」讓人不由得產生她對皮梅里恩是否**有感情**的疑問。事實上，加拉提亞並非在所有的作品中都與皮梅里恩有眼神交流，或是親密的舉動，比如右圖伯恩 - 瓊斯畫中的加拉提亞，我覺得就不是很情願，像是在說：「你要我嫁給他？」

被誤診的藝術史

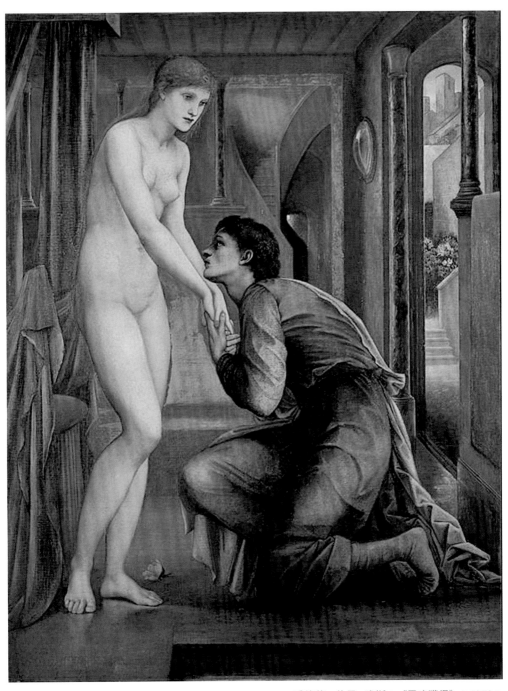

愛德華‧伯恩 - 瓊斯，《靈魂獲得》，1878，
伯明罕博物館和美術館，伯明罕

**簡而言之，愛神成全了皮梅里恩，那誰來成全加拉提亞？有沒有人問過她的感受？**

《變形記》原文中寫道：「他親吻雕像，覺得對方有所反應，便開始對它說話。他握住它的手，覺得自己的手掐進它的手臂，於是害怕捏得太重，會在雕像上留下傷痕。他在床上鋪上紫色的褥子，讓雕像睡在上面，並在它的頭下墊上絲絨枕，稱它為同床共枕的人。」

同為女性，我關心的是加拉提亞是否有**獨立意志**。當然，在這個故事創作的時空，女性的權益與現在不可同日而語，但身為一名當代的藝術鑑賞者，我仍然想問，即便皮梅里恩是一國之君，加拉提亞有沒有說不的權利？畫家德爾沃在作品《皮梅里恩》中把**男女性別對調**，是不是也有這樣的想法？

話題再回到皮梅里恩身上，**他愛的到底是什麼？**

《變形記》的原文這樣寫道：「給神上完貢品的皮梅里恩，在祭壇前羞澀地請求：『神啊……請賜給我一個像我那個象牙雕塑一樣的姑娘做老婆吧！』」

但究竟他想要的是像雕塑般美麗的姑娘，還是讓自己的雕像復活？

他所愛的是一個**完美的化身**，還是**具體的人**？

假如他愛的完美雕像變成了有生命的女人，他還會愛嗎？

保羅‧德爾沃，《皮梅里恩》，1939，比利時
皇家美術博物館，布魯塞爾

現實生活中，不乏交往或婚姻中的情侶因為希望改變對方而產生摩擦，更直接
地說，皮梅里恩創造出的很可能是一個有悖他初衷的惡魔。

電影裡不乏這種**弄巧成拙**的例子，無論是背叛人類的機械公敵、科學怪人，還
是鋼鐵人一手打造的奧創。

遺憾的是，對於上述問題，我都無法給出完美的答案。我相信每一位觀眾對皮
梅里恩都有自己獨到的見解，隨著閱歷增長，對他的設想自然也有更多種**可能**。

面對愛情，人們常會徘徊於多種選擇，而這些選擇就如同我們對皮梅里恩的故事，可以有**千百種**想像。我們無法判斷自己的意願是否正確，無法確定當前的目標是否是自己想要的，無法預測命運是否能得到上天的眷顧。

另一方面，人們又怕像加拉提亞一樣，身上被賦予越來越多來自**別人的**期待，甚至是**命令**。總之，隨著經歷越多，我對這幅畫的考慮越多，就越**不知所措**。

直到有一天，我再次來到羅浮宮，坐到這幅畫面前。我全力剔除雜念，為的就是想徹底看透這幅畫**究竟想告訴我什麼**。

我看見穿著紅色希臘長袍的皮梅里恩，帶著愛慕甚至崇敬的眼神，注視著正在變化的雕塑。他嘴唇微張，好像帶著些許**驚訝**和不可置信，他的左手蹺起想要觸碰加拉提亞，卻不敢真正碰到。同時，他的眼神朝向光源，不僅是對加拉提亞的**期待**，更是對神的**虔誠**。

即便這樣，他的另一隻手仍放在自己胸前，擺出自我**防衛**的姿勢，好像仍對神蹟有所**懷疑**，但是他的身體依然向雕塑傾斜，左腳也已經順勢踏上了雕像的底座，彷彿下一秒就要吻上加拉提亞。

同時，被光環圍繞的加拉提亞正從雕像變成真人，她的臉上已經有了**紅暈**，雖然她的腿猶透著金屬的光澤。她雙眼微閉，帶著淡淡的微笑，彷彿仍帶著曾為雕像的記憶。

她身旁散落的**玫瑰**，在古希臘是維納斯的信物，這裡不多不少，正好兩朵，純白色的花瓣帶著花心的一抹紅——白是象牙雕像的白，紅則是代表皮梅里恩皇室的紅。

在皮梅里恩和加拉提亞中間，象徵愛情的邱比特頂著一頭金髮，好像跟加拉提亞一樣是從光裡來的。祂帶著**淘氣**的神情，會心地看著畫面左側真正成全這一切的愛神維納斯，此刻似乎只有祂真正明白這裡發生了什麼。交叉著雙腿的邱比特，預示著皮梅里恩與加拉提亞的結合，但是邱比特的手和兩人的手並未真正接觸到，這意味著「這一刻」**即將來臨卻尚未發生**。

**畫面就定格在這一刻，短暫而永恆的一刻。**

在一千個皮梅里恩中，吉羅代選擇了這一刻，也正是這一刻教我不安的內心平靜了下來，重新相信了這個故事的初衷：「一個純真的**盼望**和一種美好的**實現**。」

縱然愛情有風波、有變數，不會事事順人心意，但總會記得那天，**你以渴望的眼神，領我走下高台。**

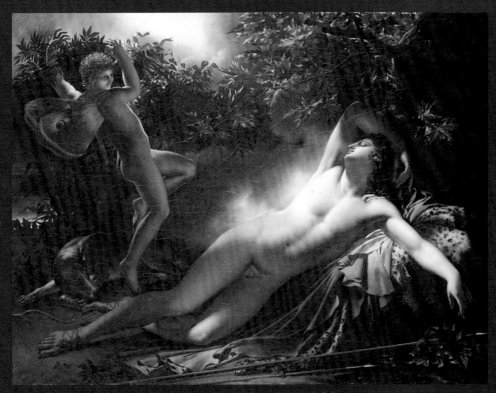

安 - 路易‧吉羅代 - 特里奧松，《恩底彌翁》(The Sleep of
Endymion)，1793，油畫，198cm×261cm，羅浮宮，巴黎

很喜歡吉羅代畫筆下的神話愛情故事。

《皮梅里恩和加拉提亞》是吉羅代人生的最後一幅大作，而令他第一次在畫壇
嶄露頭角的作品，恰巧也是一幅以神話愛情故事為題的作品。

牧羊人恩底彌翁被認為是古希臘神話中最美的人類男子，連月神戴安娜都難擋
他的魅力，而每每利用職務之便，在夜晚化成一道月光來與他幽會。男女主角完美
無瑕的裸體體現著古希臘的品味，但是那道不真實的神祕光效，卻是浪漫主義感性
表達的痕跡。

# 02

## 你能 Hold 住夢中情人嗎？

《偉大的手淫者》，1929

每當說起達利，我的腦海裡總會浮現兒歌《黑貓警長》的音樂：「眼睛瞪得像銅鈴，射出閃電般的機靈。」有可能是因為他拍照太注重**大眼睛**的效果了。

西班牙畫家**薩爾瓦多·達利**（Salvador Dalí，1904-1989）以超現實主義的作品為人們熟知，他多才多藝，拍得了電影，寫得了書，也設計得了珠寶，雖然性格**怪僻**，但可謂不折不扣的**天才**。看他的照片，就可以知道他不是個正常人吧？

這幅《偉大的手淫者》（*The Great Masturbator*）是他早期的超現實主義作品，畫於 1929 年，簽名和日期標於畫的左下角。

記得在馬德里與這幅畫初相遇時，我曾在心中暗想：它會有一個怎樣高深莫測的名字呢？結果卻發現說明牌上寫著：「Visage du Grand Masturbateur」，意即「偉大的手淫者的臉」，令我腦中瞬間湧現一萬個失望——**您可以更直白些嗎？**

薩爾瓦多‧達利 (Salvador Dalí，1904-1989)，《偉大的手淫者的臉》（*Face of the Great Masturbator*) 或《偉 大 的 手 淫 者 》(*The Great Masturbator*)，1929，油 畫，110cm×150cm，索菲亞王后國家藝術中心博物館，　德里

雖然對畫名略感失望，作品還是可以繼續欣賞的。此畫背景採用的是達利特有、極其**明亮清透**卻令人不適的色彩，畫面下方是乾燥的**沙灘**，中央有一大塊類似岩石的奇怪東西，仔細觀察會發現像是一個**男人**的頭像。他的金髮被梳成油頭，雙頰緋紅，**緊閉**著的雙眼延伸出長長的睫毛，鼻子著地。不僅於此，越往右這個頭像的性別就越向女性轉變，同樣一頭金髮，同樣緊閉著雙眼，女子的臉停留在穿著白色四角褲的男性下體前。畫面最後以常在建築中見到的渦形裝飾元素結束。

建築中的渦形裝飾

這樣說來，這幅畫的標題雖然直白，還是很貼切內容的，觀眾幾乎第一眼就可以接收到其中強烈的**性暗示**。這種暗示透過相關符號的埋伏和組合而更加具體和完整，包括女子胸前的海芋（請注視著它自行腦補其中的性暗示意味），和她手臂下方吐著紅色舌頭的獅子。根據**佛洛依德**的理論，獅子的頭部象徵著狂野的性慾，這隻獅子的表情尤其**躁動**並且帶有**侵略性**。

　那麼是誰有這麼大的能耐，能被達利尊稱為「偉大的手淫者」呢？如果我們將畫面順時針旋轉 90 度，可以發現中間那個悶騷浮誇的頭像，竟和**達利本人**相似。類似的形象在他同時期的作品中經常出現，比如和這幅畫同年的《保羅·艾呂雅的肖像》。

　至此，看來我們有必要先了解一下達利的生平背景，才能解開畫中之謎。達利在 1904 年出生於靠近巴塞隆納的費格拉斯，並且在 1921 年母親因乳腺癌去世。喪母後，達利的父親續弦娶了他**母親的妹妹**，但達利從未承認這段婚姻，這也許是導致他們父子後來關係緊張的原因之一。

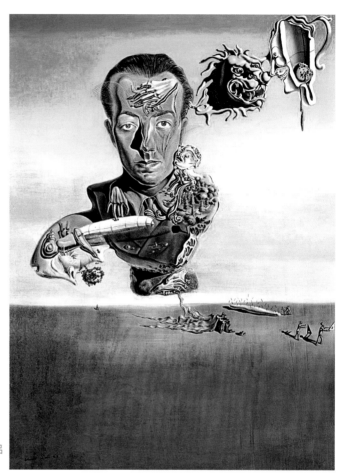

薩爾瓦多‧達利，《保羅‧艾呂雅的肖像》，1929，私人收藏

同年，達利進入皇家聖弗南多美術學院學習，在此之前，他已經接觸過印象主義、後印象主義及未來主義。於美院學習期間，達利不局限於學院派的畫風，勇於探索各式各樣的新風格，比如畢卡索的立體主義。

1929 年，達利和他的朋友西班牙導演路易斯‧布紐艾（Luis Buñuel）在巴黎製作了短片《安達魯之犬》。他第一次被帶進了超現實主義團體，並從中結識了**超現實主義**作家布赫棟和艾呂雅。

那年夏天，達利邀請這些超現實主義的朋友去他的家鄉卡達奎斯。艾呂雅偕妻子**加拉**前往，同行的還有超現實主義畫家熱涅·馬格利特，以及布紐艾。

也許 25 歲的達利與 35 歲的人妻加拉相遇是天注定的，即使她是有夫之婦，即使兩人有十歲的年齡差距，達利仍然認定加拉就是他的真命天女，遇上了便再難分開。最後的結果是，艾呂雅度個假卻把自己的老婆給度掉了，只好黯然獨返巴黎。

根據達利的自傳，《偉大的手淫者》這幅作品是他與加拉相識了幾天後畫的，頭像的質感、造形、靈感都是汲取自他家鄉的岩石，此時這兒也已經成了他和加拉的定情地。

然而，**難道這幅畫只是要表現達利遇到女神後，對她朝思暮想、為她慾火焚身的狀態？**

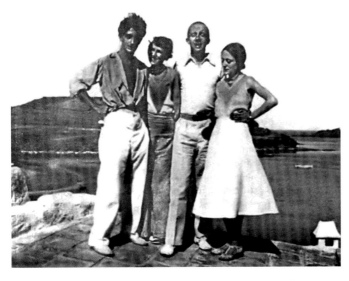

「達利、加拉、艾呂雅和奴什 *」合照，1931

＊奴什後來成為艾呂雅的第二任妻子

107

　　事實上，畫中的性暗示雖然明顯，可是如果我們深入細節，就會發現另一些被我們忽略、**模糊不清**卻有價值的訊息。

　　首先，金髮女郎的臉僅**停留**在褲衩的前方，她並未與男子發生**實質**的肉體接觸。

　　其次，就褲衩外觀呈現的狀態，呃……如果真如《偉大的手淫者》之名，為什麼自慰者沒有勃起？

　　此外，這對緊閉雙眼的連體雙生男女，似乎讓人想起那位弒父、娶母，知道真相後自毀雙目的伊底帕斯王，也就是本書第三章〈你能解開女人這個謎嗎？〉的主角。這樣的設計，似乎來自達利對於自己與加拉這段婚外情的擔憂；尤其是男子雙腿膝蓋上的血跡，可以說更直接地反映了達利內在**不安**的狀態。

再往下看，這張畫雖說是頭像，可是頭像上不僅沒有嘴，原來嘴的位置還被達利自幼就**害怕**的大螞蚱占據。而頭像頭頂上的魚鉤也來自他**童年的陰影**，達利小時候被魚鉤鉤到過，從此便對魚鉤存著莫名的恐懼。

大螞蚱的翅膀下，一對男女**糾纏**在一起，這對男女最大的不同是，女子的身體明顯呈**石頭**的質地，不禁讓人想起達利那已經**作古**的母親，還有娶了他小姨跟他關係緊張的父親。雙親不圓滿的感情，似乎也在畫家心中留下了陰霾。

以上種種，都能讓我們感受到畫家的焦慮與恐懼，童年的陰影撲面而來。

事實上，達利在遇到他的女神前不僅是個處男、有**異性恐懼症**，還曾和一位西班牙男詩人羅卡（Federico García Lorca）曖昧，換句話說，他的性向不明，即便遇見自己的女神，身體也會本能地抗拒。

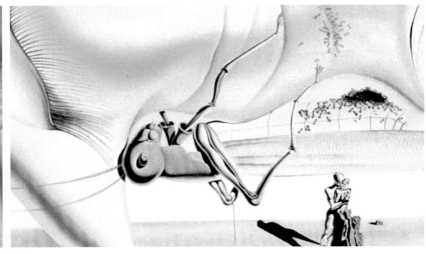

你能 Hold 住夢中情人嗎？

但是，在焦慮與恐懼之外，我們依稀看到了希望。

在達利的繪畫語言裡，螞蟻象徵的是強烈的性衝動，我們似乎可以把螞蟻在畫中啃食象徵恐懼的螞蚱的行為，理解成達利的恐懼感正在逐漸退散、消逝，尤其畫中還隱約出現了象徵希望和愛的蛋。

一切漸漸明朗，《偉大的手淫者》這幅畫真實地反映了加拉出現在達利的生命中以後，對於他的**性觀念及性向所帶來的改變**，即使過程中伴隨著**焦慮與恐懼**。

至此，讓我們從細節中抽身，再從整體看這幅畫：在無比空曠的背景下，岩石化的頭像中生出了金髮的美女，美女面前的半身男子最後化為建築裝飾，蝗蟲、螞蟻、魚鉤、在世的父親擁著往生的母親——畫家幼時經歷的恐懼元素——浮現，再加上插花的觀眾（畫面左下方有一大一小極小的人像），如此怪異的場景**只有可能在夢中出現。**

佛洛依德對於達利的影響是巨大的，達利透過有意識的行為呈現無意識的畫面，配以他那精確的袖珍畫技巧，創造了一個**真實的夢境。**

而達利的愛情何嘗不是如真似幻呢？他的性向浮動，認識已婚的加拉時仍是處男，又比對方小足足十歲，在常人看來，達利的愛情路的確很矛盾。

更讓人驚訝的是，如此不尋常的組合竟然**堅守了一生**，白頭終老，生生把超現實主義的藝術家活成了「**平凡人**」。如果說達利描繪的是夢境，也許**我羨慕的不是他的美夢，而是成真！**

就思想而言，存在著某一個點，在這點上，生與死，虛與實，過去與未來，可言傳與不可言傳，高與低，都不再被當成矛盾來理解。

——《第二次超現實主義宣言》

兩個小人

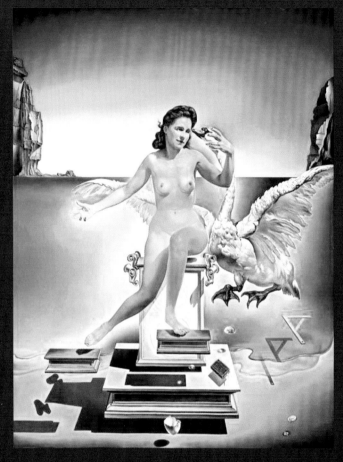

薩爾瓦多·達利,《原子的麗達》(*Atomic Leda*),1949,油畫,61cm×46cm,達利戲劇博物館,費格拉斯(西班牙)

　　這回,眾神之王宙斯看上了斯巴達的王后麗達。為了引誘在河邊洗澡的麗達,宙斯化身為一隻天鵝,結果當然是成功把她推倒。

　　如果我們把畫中的麗達想成加拉,把達利當成宙斯變成的天鵝,故事就更貼切了,達利遇見加拉的時候,她不也正是有夫之婦嗎?而把自己比作眾神之神,也十分符合達利這個自戀狂的自我定位。此外,畫中的物與物之間又都沒有接觸,這可能是達利要強調兩人是靈魂伴侶的關係。

# 薩爾瓦多・達利

(Salvador Dalí，1904-1989)

我是薩爾瓦多・達利
所有一切都可以消散 變形 重構
除了鬍子

愛天馬行空 愛白日做夢

愛我的老婆是我的繆斯和經紀人

年少的陰影

畫成清醒的夢境

乳酪融化成時鐘

滴啊滴答不好吃

我是

薩爾瓦多・達利

所有一切都可以

消散 變形 重構

除了鬍子

《達利和他的美洲豹貓（Babou）》，1965

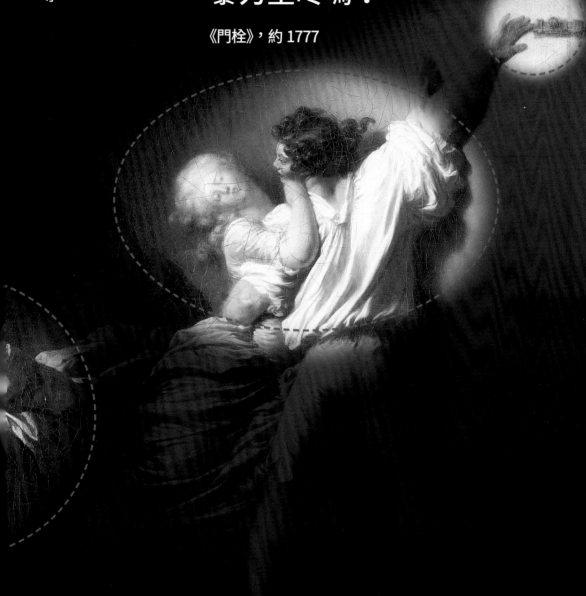

愛情的追尋

# 03

## 你會接受霸道男總裁的
## 暴力壁咚嗎？

《門栓》，約 1777

尚‧歐諾列‧福拉哥納爾（Jean-Honoré
Fragonard，1732-1806），《門栓》（*The
Bolt*），約 1777，油畫，74cm×94cm，
羅浮宮，巴黎

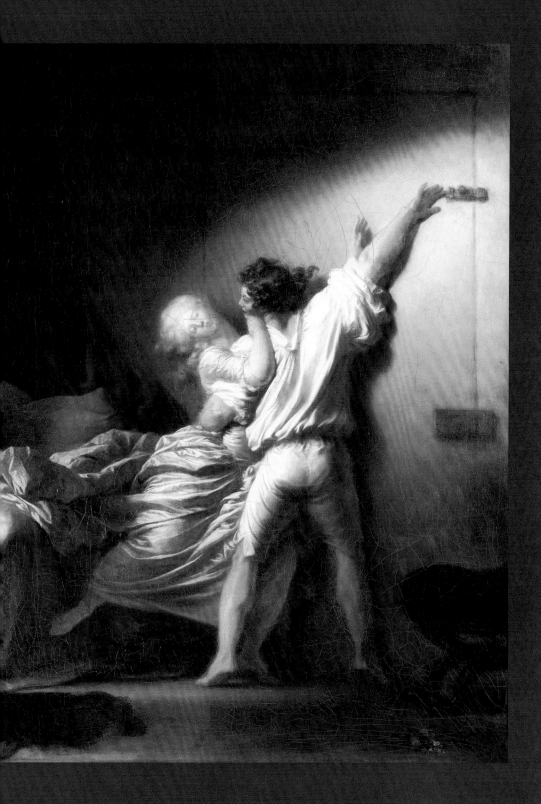

具**戲劇感**的光貫穿畫面的對角線，照亮了畫中的男女。只見男主角背對著我們，僅著白色的絲質襯衣和襯褲，**雙腳踮起**，**大腿**、**臀部**、**肩膀**、**手臂**顯露出有力的線條，滿頭捲髮瀟灑且凌亂，表明了他**飢渴難耐**卻又不失從容。

　　被他追求的女主角則與之相反。她完好地穿著 18 世紀流行的鯨骨裙，綢緞在光線下泛著這種質地特有的光。她右腳離地、左腳似乎剛著地，身體幾乎完全依附在男主角身上。她的頭往後仰、右手置於男子肩上、長長的裙擺向後拖曳──一切都指向這是她正**被壁咚**的瞬間。

　　當我們將目光移向畫面右邊，可以瞧見男子的食指正巧落在門栓上，像是剛把門栓扣上。女子的左手同樣伸向門栓，動作卻很**曖昧**，讓人分不清她是和男子一樣想把門扣上，還是想要阻止他。

　　此外，與男子陽剛的線條相比，女子柔美的體態處處散發出女性的魅力，但是她的神情卻同時表露出**慌亂與迷惘**。如果純就法國 18 世紀縱情聲色的時代風氣來說，面對霸道男總裁的壁咚，女人通常是會屈服順從的；也許就是因為羞澀，才會欲拒還迎。無論如何，我們第一眼就可以感受到畫中男女的緊張關係。

　　當然，畫家既以《門栓》為題，門栓自是**整個故事的關鍵**。把門關上，他們就與世隔絕，不會受人打擾，就可以讓接下來應該發生的事情在這個房間裡順利發生。門栓完美的扣合，無論是從物理原理還是情色隱喻來說，都與房間裡正在發生或可能將要發生的事情相契合。

　　然而，女子曖昧的手勢與表情，讓故事變得複雜，讓人猜不透她是否願意接受這名霸道男總裁的壁咚。為滿足自己八卦的天性，我開始上窮碧落下黃泉地尋找所有可能的蛛絲馬跡，以更接近女主角內心真正的意向。

　　首先，凌亂的床鋪、糾纏的帷幕、皺起的床單、豎立的枕頭、掛著男子衣服摔倒在地的椅子、左下角歪倒的花瓶以及右下角散落的玫瑰，在在說明兩人**並非**剛進房間，而是已經在房內拉扯追逐好一陣子了。

只是，**面對男方的強勢占有，女方似乎仍在嘗試掙脫，但她這究竟是欲拒還迎，還是真的打算抗拒到底？**

其實，畫中的每個布置都在**若有似無**地暗示這對男女的關係以及故事的發展方向。

首先是散落在右下角的**玫瑰**，本就象徵著男女之間的**愛情及欲望**，掛著男子衣服倒在地上的**椅子**，應該是女性對男性**情欲**的指涉。

而畫面最左邊的**花瓶**雖然位置比較隱蔽，暗示的意味卻更加明確，由於它的造形特徵，使得它在情色詩中直接和女性生殖器連在一起。它在這裡擺設方式也有玄機，歪倒的瓶口可能意味著**不道德**的性關係，因此，這裡除了指涉女子的欲望，似乎也隱射了這對男女結合的**隱諱**。

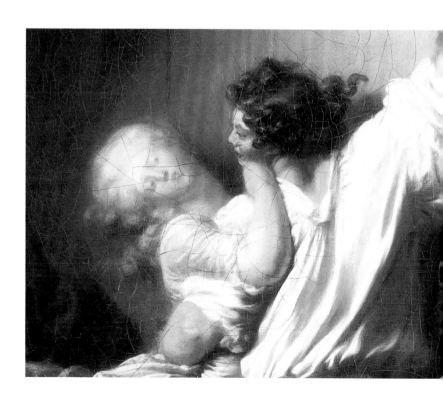

床頭櫃上的**蘋果**很快地印證了我們的猜想，來自亞當和夏娃在伊甸園中偷吃**禁果**的典故，蘋果在這裡可能象徵禁忌的關係。

有些同學可能會問，畫面中的倆人只是摟摟抱抱，怎麼能光憑一些瓶瓶罐罐就判斷他們真的會「苟且」在一起呢？

說不定女主角意志堅定，始終不屈服於霸道男總裁的淫威呢！

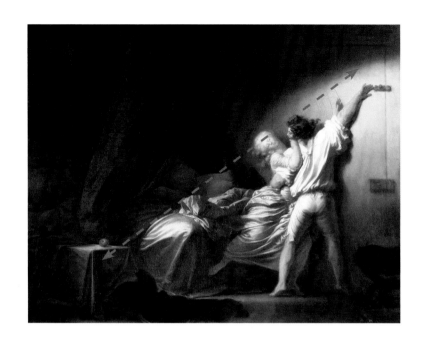

別急，讓我們回頭看畫面的布局。

以對角線為界，整幅畫被光線戲劇性地分成兩部分：從在光裡追逐的男女、女子裙襬延伸處的紅色帷幕到鋪著綢緞的奢華大床，幾乎把畫的右下半填滿。對此，一位研究福拉哥納爾的專家有個奇妙的評論：「右邊是一對男女，左邊卻**什麼都沒有。**」

然而，連小小的裝飾物都費盡心思選擇的畫家，**怎麼會把畫面一半的面積純粹拿來描繪裝飾物呢？**

還好有法國藝術史學家阿哈斯（Daniel Arasse）提出了精闢的分析。請再仔細看看對角線的左上部分，兩個白色枕頭的放置方式似乎有些奇特：枕頭的兩角同時朝上，彷彿是女子的胸部，順著枕頭向下，紅色布料的褶皺方式則暗示著那兒是道口子。最後再把視線移到紅布右邊，我們可以發現鋪著和女主角裙子一樣布料的床腳，依稀露出膝蓋的輪廓，加上懸掛在床上的帷幕，整體看來總覺得有什麼**奇怪的東西**混進了畫裡。

　　說了這麼多，一切還是顯得抽象又難懂，所以我在畫上加了**輔助線**幫助大家還原全貌。

　　原來，畫家生怕觀眾擔心兩人有花無果，特意留了半個畫幅告訴你：該發生的終將發生，不過人家只停留在普通的**性關係**——這才是故事的結局。

### 那麼為什麼要畫成這樣一幅有暴力色彩的作品呢？

這就要說到訂畫者維里侯爵（Marquis de Véri）。他向福拉哥納爾訂購這幅畫，是為了搭配福拉哥納爾 1775 年的另一幅作品《牧羊人的崇拜》。《牧羊人的崇拜》出自《新約聖經》中一個著名的故事，描述耶穌出生後，牧羊人從遠方趕來朝拜。事實上，兩幅畫除了色調和尺寸相同，看來並無其他相似之處，但當它們放在一起，竟神奇地呈現出一種很微妙的對比。

對於這種效果，專家的意見**分歧**。法國藝術史學家阿哈斯認為兩幅畫分別表現出人類不同層面的愛和渴望，《牧羊人的崇拜》表現的是**精神層面**，《門栓》則是**肉體層面**。另一位法國藝術史學家蒂利耶（J. Thuillier）則認為，《門栓》表現的是世俗的愛，而《牧羊人的崇拜》表現的是神聖的愛；更確切地說，《門栓》表現的是原罪，《牧羊人的崇拜》表現的是救贖，因為耶穌生下來就是為了替人類贖罪（亞當和夏娃所犯下身為人的原罪），所以依照基督教傳統，有關夏娃情欲主題的呈現，通常都會伴隨著耶穌的降臨。

### 我不入地獄，誰入地獄？

霸氣男總裁把妹的技能可以說是滿分。他一手緊緊摟住故作嬌羞的姑娘，一手輕觸門栓的一端，**關了房間的門，便開了姑娘的鎖！**一觸即發的纏綿悱惻，發生在大雨過後。

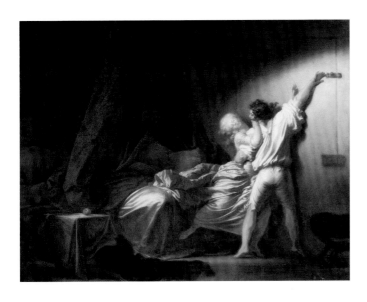

尚·歐諾列·福拉哥納爾，
《牧羊人的崇拜》，約
1775，羅浮宮，巴黎

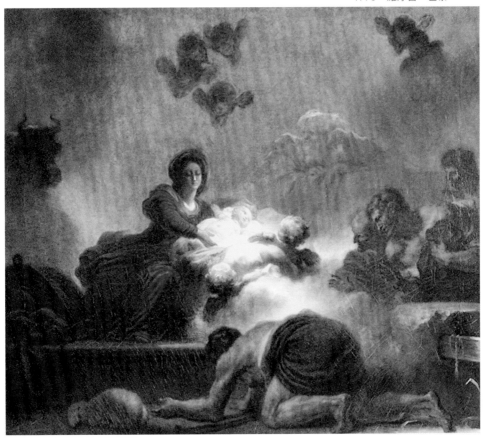

你會接受霸道男總裁的暴力壁咚嗎？

125

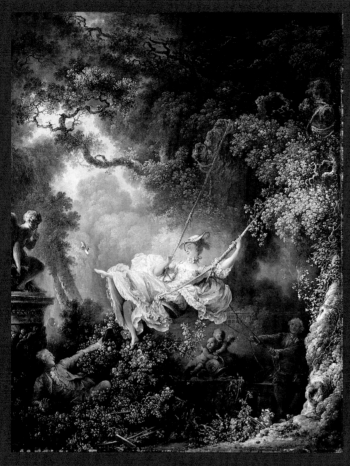

尚・歐諾列・福拉哥納爾，《鞦韆春光》(The Swing)，1767-1768，油畫，81cmx×64.2cm，華萊士收藏館，倫敦

　　在鬱鬱蔥蔥的花園裡，女子一襲薔薇粉色的裙子異常顯眼。她正高興地盪著鞦韆，鞋子不知是在有意還是無意間飛了出去，她只好抬腿去勾鞋子，結果正好讓仰慕者飽覽裙下風光。

　　原來這是場機智的調情遊戲，但女子身後拉鞦韆的年邁男子卻絲毫不解風情，不知是否又是一對老夫少妻？

# 尚・歐諾列・福拉哥納爾

（Jean-Honoré Fragonard，1732-1806）

我是福拉哥納爾
印象派一直模仿我 從未超越過

愛上流社會的風流韻事

愛性感輕浮的洛可可歡愉

體制內的布歇老師
太保守

我不製造情欲

我只是情欲的搬運工

我是福拉哥納爾
印象派一直模仿我
從未超越過

尚・歐諾列・福拉哥納爾，《自畫像》，約 1760-
1770，福拉哥納爾博物館，格拉斯（法國）

# 04

## 失戀後的心理陰影
## 面積有多大？

《夢魘》，1781

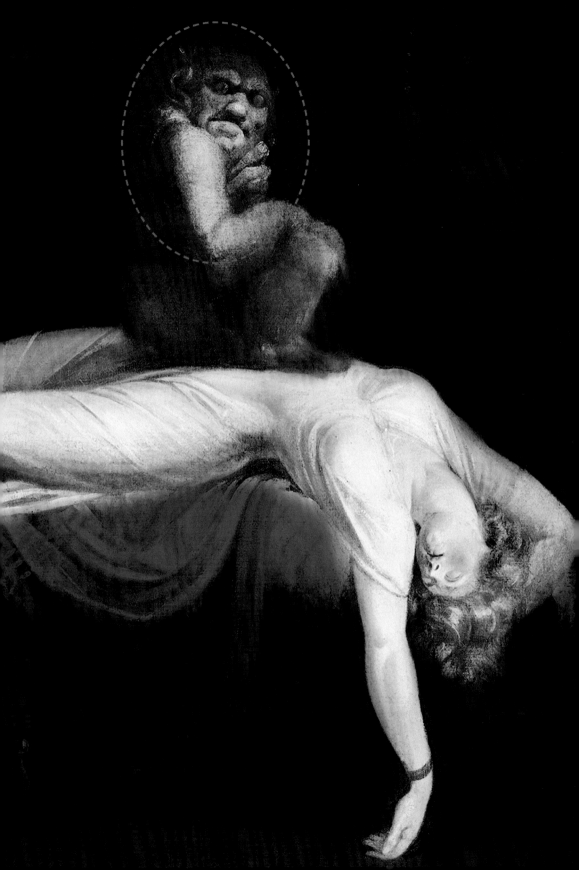

約翰·海因利希·菲斯利（Johann Heinrich Füssli，1741-1825），《夢魘》（The Nightmare），1781，油畫，101.6cm×126.7cm，底特律藝術中心，底特律

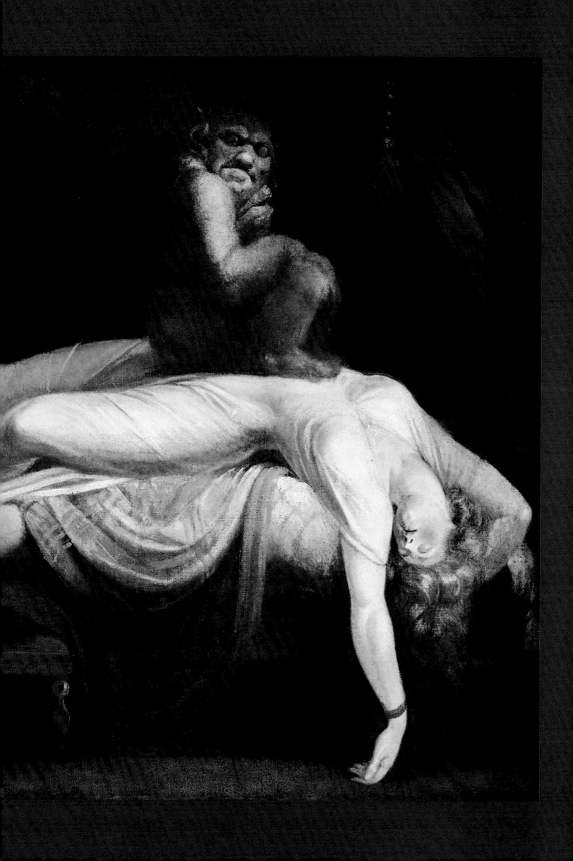

在一間**昏暗**的臥室中，一名身穿白色綢緞洋裝的金髮女子仰臥在床上，頭部和雙手**無力**地垂向地面，嘴唇微開，表情曖昧，令我們無從判斷她是**痛苦**還是興奮。她的身上同時蹲著一隻尖耳棕毛的怪獸，牠一爪托腮，嘴角向下，用極為複雜的表情和神祕詭異的眼神看著我們，一股**陰森**之氣油然而生。

床後的紅色帷幕中探出一個像馬的動物頭，牠瞪著乒乓球般的圓眼睛，眼裡散發著銀光，張大的嘴巴露出整排整齊的牙齒，似乎正一邊嚎叫一邊看著床上發生的事情。但是，從女子緊閉的雙眼、軟塌的肢體看來，她似乎並不知道周遭所發生的一切，彷彿絲毫沒有感覺到怪物的闖入。

這幅畫家**約翰‧海因利希‧菲斯利 (Johann Heinrich Füssli)** 於1782年在英國倫敦皇家學院展出的作品，一公開便取得了巨大的成功。無論是那昏暗的背景所營造的**神祕**氣氛，還是床上那位通體蒼白、與身後的暗紅色帷幕及灰暗色調形成強烈對比的女子，抑或是畫面本身所呈現出的怪異場景，都能迅速地吸引住觀眾的目光。

但人們同時也對這幅畫充滿**疑問**，因為人們似乎**很難**一下子把這樣的內容與任何熟悉的神話或是文學作品聯繫起來——**這幅畫畫的到底是什麼故事呢？**

將畫名取為《夢魘》，畫家一開始就提醒著我們畫中這名緊閉雙眼、似乎失去意識的女子正在做惡夢。畫家同時呈現了**做夢者**和她的**夢境**。以女子為界，床和床前的腳凳、梳妝台是現實，她身上的小怪獸和床後面的馬頭顯然是她的夢中之物，而本應是做夢者的女子由於那曝光過度的色調，顯得介於真實與不真實之間。

可為什麼這名女子的惡夢裡會出現這兩隻怪獸？這究竟是一個怎麼樣的夢？根據英國的民間傳說，騎在女子身上的應該是**夢魔**（Incubus），是**淫蕩、墮落**的天使變成的魔鬼。出沒在夜間的夢魔，不但會坐在做夢者的胸口，使人在做惡夢的時候有窒息的感覺，還會趁女子熟睡時與她發生性關係。此外，夢魔的坐騎通常是一匹馬，馬在文化中本來就常與狂烈的欲望聯繫在一起。

除了這幅畫，我們還可以在菲斯利的其他作品中看到夢魔和馬的組合。比如畫於 1793 年的《夢魔離開兩個睡覺女人的床》，畫面左上角的夢魔就正騎著馬越過窗戶逃走，並且，這匹馬與《夢魔》中從帷幕探出頭的馬，在顏色和毛髮上也有一定的**相似度**。

約翰·海因利希·菲斯利，《夢魔離開兩個睡覺女人的床》，1793，穆奧特莊園，蘇黎世

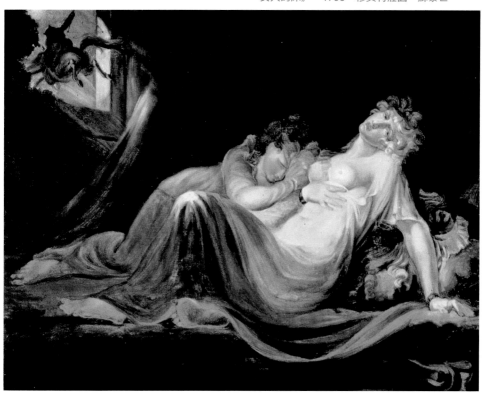

失戀後的心理陰影面積有多大？

另外，這幅畫的英文原名是「The Nightmare」，如果把畫題「Nightmare」拆開，便成了「Night」和「Mare」，而「Mare」是母馬的意思，所以夢魘（nightmare）也可以說是黑夜中的母馬（night mare），畫家在此玩了一個**文字遊戲**。

那麼，**到底這名被夢魘占有的女子是誰？是誰在做著這樣一個帶有色情涵意和危險氛圍的夢？**

請大家看一下這幅畫的**反面**，這幅畫的背面原來是一幅未完成的女子肖像，美國藝術史學家詹森（H. W. Janson）認為，這名女子應為安娜・蘭多爾特（Anna Landolt），是菲斯利**朝思暮想的對象**。

約翰・海因利希・菲斯利，《夢魘》（背面），1781，底特律藝術中心，底特律

1778 年，菲斯利認識了朋友瑞士哲學家、神學家拉瓦特爾（Johann Kaspar Lavater）的外甥女安娜，一見到她便**瘋狂地**愛上她，沒想到向她求婚卻遭到安娜父母拒絕。人們常說，世界上的幸福都大同小異，唯不幸者各有各的不幸；其實，有些不幸也是極為相似的，比如菲斯利被拒絕的理由，正是古往今來、東西通用的「**貧窮**」。

1779 年，菲斯利寫信跟拉瓦特爾說：

「她現在在蘇黎世嗎？昨夜我擁她入眠，我將她的身體和靈魂融入自己，並將我的精神、氣息和力量注入她。現在但凡接觸她的人都是通姦犯、都是亂倫！她是我的，我也是她的，沒有人、也沒有神力可以讓我們分開。」（摘自 *The Life and Death of Mary Wollstonecraft* 一書）

菲斯利寫這封信時，安娜正準備聽從家裡安排、嫁給父母朋友的富商兒子，所以信中提及的一切都是畫家的**幻想**，字裡行間，只見他對安娜的痴迷，還有瘋狂的嫉妒與欲望。

這幅《夢魘》是在 1782 年首次公開展出，也就是這封信寫完後的三年。畫中那個熟睡的女子應該和背面的肖像是**同一個人**，都是畫家夢寐以求的安娜。

我們似乎可以用精神分析法分析它，雖然在菲斯利的時代還沒有佛洛依德，還沒有人提出惡夢其實是人潛意識的反映。

佛洛依德認為，夢是人潛意識的表現，人會做惡夢，是由於人們的潛意識選擇將我們深層的焦慮、不可告人的欲望或是無法接受的事物，轉化為恐怖的場景。惡夢的內容可以反映自我潛意識中被壓抑的欲望。

畫中的夢魔以一副**征服者**的姿態騎在女子身上，被壓迫的女子則帶著不知是痛苦還是享受的表情，表現出屈從，還有馬頭探入紅色帷幕，暗示著性行為，以上全部都可以解釋成菲斯利在宣洩他**被壓抑**的男性欲望：他將自己化身夢魔，實現了現實中無法達成的願望，使得整幅畫瀰漫神祕、暴力、淫邪和焦慮的氣氛。

　　不管是這幅畫，還是上文提過的《夢魔離開兩個睡覺女人的床》，男子在菲斯利的作品中往往以**強勢**的姿態出現，女子則經常被描繪成被征服者，反映了畫家在真實人生中**屢次**情場失意、被女人傷害，所留下的**龐大心理陰影**。

　　與同時代其他畫家不同的是，菲斯利並未追隨時下**流行**的主題。18世紀前，畫家畫的幾乎都是些常規題材，比如希臘神話、基督教故事、人物肖像、風景、靜物等，即使是和人們日常生活相關的風俗畫，也不出幾個特定的項目，並且都是以比較**客觀**的事物呈現。

　　然而，這幅畫畫的卻是菲斯利個人的**幻想**和情感。這是一幅從民間傳說、神話、文學中廣泛汲取靈感，表現作者**主觀認知**和**情緒**的畫作──失戀後的深層陰影、失落、挫敗與焦慮，被看作是**浪漫主義的先驅**；此前只有**詩人如此**。之後，畫家又陸續畫了幾個其他的版本。

　　**至於為什麼這幅畫會獲得如此大的成功**，我認為，傷心、可怕甚至恐怖的事物的本身，似乎本來就對人們有種難以抵擋的吸引力。古羅馬詩人盧克萊修（Lucretius）說：「這種天然的快感，來自我們自身安全與危險景物的對比。」

　　畫中的三個角色，女子緊閉雙目，馬的雙眼向畫面右方閃射著癲狂的光芒，唯一和我們有視線接觸的只有坐在女子胸口的夢魔小鬼。

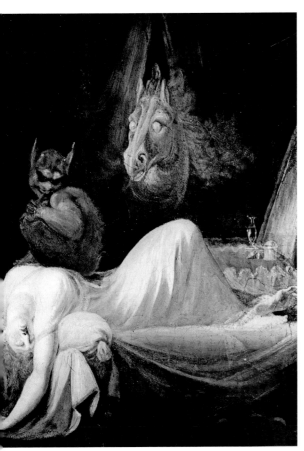

約翰・海因利希・菲斯利，《夢魘》，
1790/1791，歌德博物館，法蘭克福

　　但是，他為什麼要注視我們？他究竟是什麼意思？如果說畫面描寫的是一個發生在臥室中的性侵事件，女子是受害者，夢魘小鬼是加害者，為什麼身為加害者的小鬼，反而用一種**指責**的目光瞪著我們，彷彿在說：「你瞅啥？你這個變態的偷窺狂！」好像我們也闖進了他的地盤，也成了**侵入者**？

　　是呀，我們總是帶著同情或是好奇的眼光，窺探這個社會的悲劇，消費受害者的創傷，並在他人的不幸與我們的安全間的距離中，獲取**慰藉與滿足感**。我們自詡是善良的旁觀者，站在道德的制高點上，殊不知**我們的作為與畫中的夢魘小鬼比起來，有時不過是五十步笑百步。**

失戀後的心理陰影面積有多大？

# 私家推薦

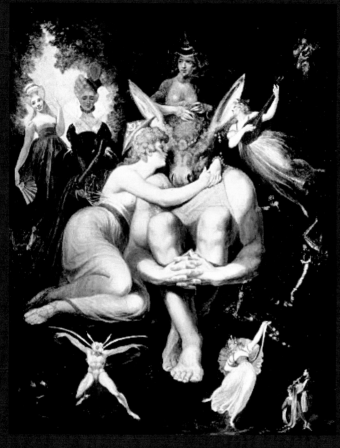

約翰‧海因利希‧菲斯利，《提泰妮婭醒來，被侍奉衪的精靈們包圍，並狂喜地依偎著驢頭波頓 *》，1793/1794，油畫，169cm×135cm，蘇黎世美術館，蘇黎世

　　這是莎士比亞名劇《仲夏夜之夢》中經典的一幕。精靈皇后提泰妮婭被施了魔法，使得她將愛上她睜眼看到的第一個人，而不巧她看到的這個人是同樣被施了魔法、結果變成驢頭的織工波頓。

　　在畫作中提泰妮亞用雙臂緊緊地摟住驢頭波頓，波頓卻無動於衷，令她為愛陷入瘋狂，有沒有？可見畫家被女人拒絕的心理陰影面積有多大，才會在作品中呈現出與他現實遭遇完全相反的情節。

*原名：Titania erwacht, von aufwartenden Fairies umgeben und in Verzückung an den eselsköpfigen Bottom geschmiegt*

# 約翰·海因利希·菲斯利

（Johann Heinrich Füssli，1741-1825）

我是菲斯利
現實中拒絕我的人
在我的畫裡都要屈服

愛恐懼的惡夢

愛讀書 愛詩歌

他們說我

是浪漫主義先驅

其實也是超現實主義先驅

我是菲斯利

現實中拒絕我的人

在我的畫裡都要屈服

詹姆斯·諾斯科特，《海因利希·菲斯利》，
1778，國家肖像藝廊，倫敦

第三章

# 態度的抉擇

你能解開女人這個謎嗎？
吃貨的人生哲學是怎樣的？
爬多高可以望得最遠？
麒麟才子的局限是什麼？

# 01 你能解開女人這個謎嗎？

《伊底帕斯和斯芬克斯》，1864

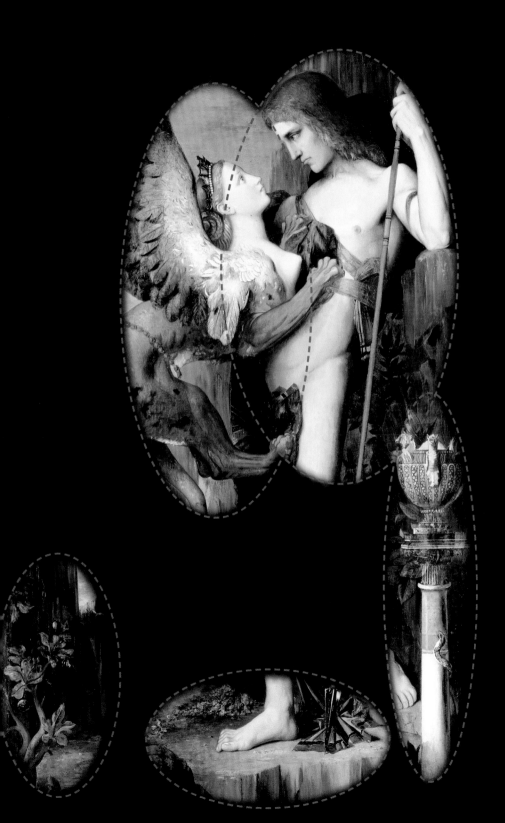

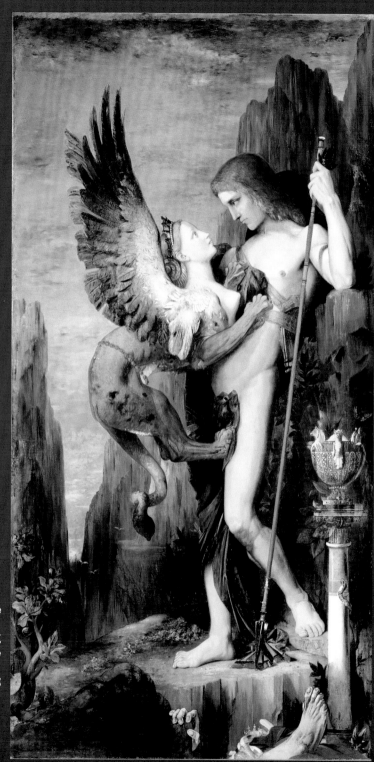

古斯塔夫·莫洛（Gustave
Moreau，1826-1898），
《伊底帕斯和斯芬克
斯 》（*Oedipus and the
Sphinx*），1864，油畫，
206.4cm×104.8cm，大都
會藝術博物館，紐約

在烏雲籠罩下的懸崖峭壁間，零星飛鳥越過山谷，令人倍感荒涼。只見岩石上站著一名金髮披肩的男子，近乎全裸、毫不保留地露出健美般的身材。綠色的袍子從他的右肩垂下，遮住一半身體，他手握紅色長槍，槍尖點地，側身靠著岩石，**高貴自如**地佇立著。

此時，一名女子與他四目相對，伏在他的身上。這名女子憑著絕美的臉龐、玲瓏的雙乳，和一雙水汪汪的大眼睛**深情款款**地凝視著男子，然而男子是如此**鎮定又冷酷**，甚至目露凶光。

我們稍微拉開距離，竟然發現這名絕色女子，除了**天使的臉龐**和**魔鬼般的上半身**為女子的模樣，其餘皆是動物的器官

### ──她究竟是誰，與這位男子有著怎樣的糾葛？

在神話中，有一個擁有女人的臉蛋和上半身，卻同時具有獅子身體以及飛鳥翅膀的生物，叫做**斯芬克斯 (Sphinx)**，是九頭蛇的姐姐。

但她為什麼在這裡？

原來離這不遠處有個叫夕布斯的地方，其國王拉伊俄斯曾經**調戲誘拐**比薩國王珀羅普斯的小兒子克律西波斯，導致克律西波斯**自殺身亡**。珀羅普斯於是祈求神祇降罪於拉伊俄斯，宙斯的妻子赫拉聞訊後為了**懲罰**這名調戲者，便派斯芬克斯（我們今天的主角）蹲守夕布斯城入口處的高山，占據主要道路，出謎考驗每位路過的行人。如果行人答對便放行，反之她便吃掉那人或把那人扔進大海。

面對這隻人面獅身獸猶能神色自若的，是一名叫**伊底帕斯（Oedipus）**的少年，他的名字在古希臘語裡是**雙腳腫脹**的意思。為什麼會取了個這樣的名字呢？原來他的親生父親得到神諭，說他將來會被自己的兒子殺死，為了防止預言成真，伊底帕斯一出生就被刺穿雙腳綁起來，棄之山林，結果被牧羊人救起，然後被科林斯的國王波呂玻斯收養，取名伊底帕斯。

　　伊底帕斯長大成人後想要知道自己的身世，便去請示神諭，結果得到的答案與他親生父親當年得到的一樣：他將**弒父娶母**。為了防止預言成真，他離開了他的養父養母，結果在夕布斯遇到了斯芬克斯。

　　這幅畫便是斯芬克斯與伊底帕斯對決的一幕。⋯⋯⋯⋯⋯⋯⋯

　　畫面中被鮮血染成紅色的岩石、努力想要抓住一線生機的手、身體不知在哪裡的腳、隱約的**白骨**和**皇冠**，在在透露著已不⋯⋯少人葬身於此，包括夕布斯現任國王克瑞昂的兒子海蒙，那頂皇冠應該就是他的遺物。克瑞昂因此宣布，無論是誰只要能把夕布斯從斯芬克斯的魔爪中解救出來，不但許其國王之位，還要將自己的妹妹、前任國王的遺孀伊俄卡斯忒，也就是上文那個調戲者拉伊俄斯的妻子嫁給他。

　　當斯芬克斯向伊底帕斯提出那個經典的謎語：「什麼生物早上用四隻腳走路，中午用兩隻腳走路，晚上用三隻腳走路？」伊底帕斯從容地給出了答案：「**人**。」人在嬰兒時用四肢爬行，長大後用雙腳走路，老了倚賴拐杖幫助，等於是用三條腿行走。

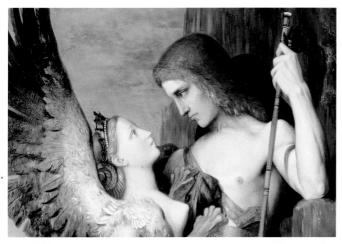

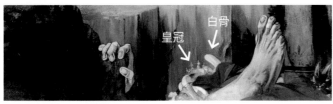

皇冠　白骨

謎底被揭穿後，斯芬克斯憤而從高處的石頭跳下而死，故事於是以神話慣有的結局收場：**善戰勝惡**、英雄戰勝怪獸。

但是，伊底帕斯又與其他憑**力量**取勝的例子，比如大力士海克力斯（見《路易十五的寓言肖像》），有所不同。畫面中他將手中長槍的箭頭向下，透露出**休戰**之意，也提醒著人們他靠的是**智慧**而非武力。此外，伊底帕斯身旁布滿象徵勝利的月桂葉，握著長槍的手中也攥著一把月桂葉，這些都暗示著這場對決的勝利。

然而，這個故事題材除了在**古希臘**的花瓶上出現過，後來很少受到藝術家青睞。

　　直到 19 世紀初法國大畫家多明尼克・安格爾以一幅《伊底帕斯解答斯芬克斯之謎》展現人類的**智慧與美麗**，獲得廣大回響，這個主題才開始受到關注。而在這幅作品上，我們依稀能看出大畫家受到古希臘花瓶圖案的影響。

　　雖有安格爾的珠玉在前，稍晚冒出頭的**畫壇新秀**莫洛 (Gustave Moreau)，仍然走出了自己的路。莫洛出生於巴黎的建築師家庭，從小熱愛繪畫，曾在皇家美術學院學習，並到義大利遊學，只是一直處於默默無聞的狀態。直到他 28 歲那年，終於憑藉對於這個神話故事的獨特理解和呈現，成為當年沙龍的一匹**黑馬**，一舉成名。

古希臘陶瓷瓶上的「伊底帕斯和斯芬克斯」，公元前 5 世紀

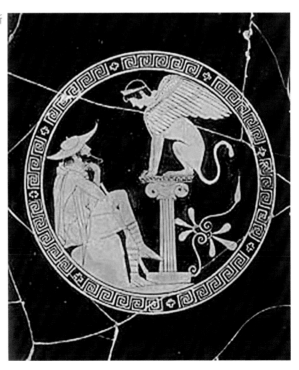

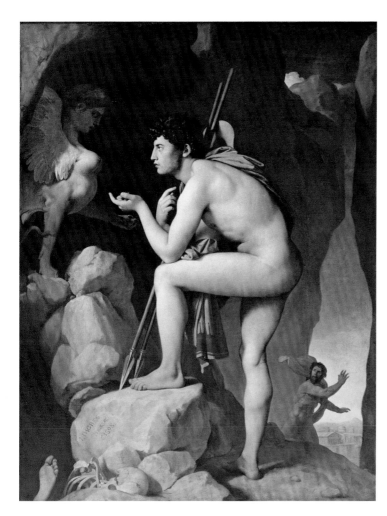

尚·奧古斯特·多明尼
克·安格爾,《伊底
帕斯解答斯芬克斯之
謎》,1808,羅浮宮,
巴黎

　　莫洛這幅畫中的斯芬克斯,無論是與古希臘陶瓷上的,還
是安格爾畫中的斯芬克斯相比,都**截然不同**。畫中的每個構圖、
細節都經他反覆琢磨,使得故事在表象外有了**更深層的含意**。

　　年輕、輕盈、靈動,莫洛的斯芬克斯彷彿剛搧完她靈巧的
翅膀,又迅速收攏,然後將尖銳的爪子輕輕停靠在伊底帕斯的
胸部和大腿上。

　　她藍色的眸子清澈又深邃，金色的長髮被優雅地挽起，髮間戴著鑲有珍珠的髮冠，身上繫著項鍊，美得純淨無邪又**充滿誘惑**。

　　然而，就在被她迷住而幾乎要吻下去的瞬間，對手可能會突然驚醒，深怕她那前一刻還如愛撫般溫柔放在自己身上的利爪，會在頃刻間刺入自己的身體，把他撕成碎片──她是如此**美麗，又無比危險**！

　　斯芬克斯做為出謎者，本身也是一個**具象化的「謎」**。她出了一個謎底是人的謎語，而我們的人生不也正是謎一樣的存在？

　　命運有時對人無比**眷顧**，有時又對人**百般折磨**。美麗的事物經常只是披著華麗衣裳的陷阱，美好如鮮花、果實、飛鳥，可能伴隨如毒蛇、懸崖的危險。

　　就如畫中在花瓶上方飛舞的蝴蝶，正被盤旋在柱子上的毒蛇覬覦；可口的無花果果實，竟長在沾滿鮮血的懸崖邊；放在柱子上那個風格混雜的花瓶，彷彿呼應了人生之謎的**複雜**。現在看來，這幅畫之所以大受 19 世紀的法國人的歡迎，可能也跟他們經歷了現實中的諸多變遷和紛擾，而對畫中表達的矛盾內容特別感同身受有關吧！

此外，就這幅畫的畫面結構來說，斯芬克斯與伊底帕斯所占的比例幾乎是相同的。

不像安格爾竭盡所能地表現伊底帕斯的理性、智慧與美，以對比斯芬克斯的非理性、不和諧與殘暴，莫洛凸顯了斯芬克斯女性的一面：姣好的容貌、精緻的髮型、剔透的乳房，高貴的珠寶首飾；對照伊底帕斯所散發出絕對的男子氣概，這儼然是一場**兩性**戰爭。

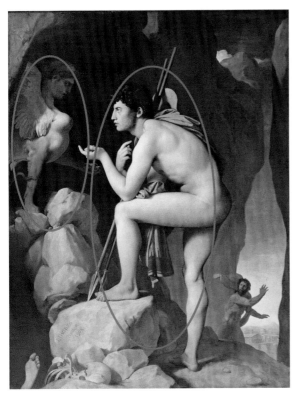

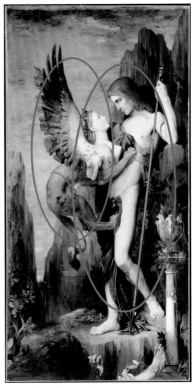

你能解開女人這個謎嗎？

151

畫介紹到這裡，我有一個疑問：如此強調斯芬克斯女人特徵的莫洛，是否認為女人是一個充滿誘惑、時而透露危險、不可捉摸的**謎**？現實中的畫家**終身未娶**，與母親相依為命，孤獨終老。他似乎**解不了**女人這個謎。

每當看這幅畫，我都會羨煞斯芬克斯魔鬼般的身材、天使般的臉龐。她強勢又不輕浮，四肢大方地伏在伊底帕斯的衣服上，卻沒有真正的肉體接觸。她好奇又深情地打量這位與自己宿命糾纏的男子，似乎為之著迷，又似乎只為將他收服。

所謂靠智慧戰勝魔鬼，解了斯芬克斯之謎的英雄伊底帕斯卻**太過執著**，一輩子都在與命運搏鬥，結局是盡人皆知的**悲慘**。他非但沒有逃脫殺父娶母的命運，還落得自殘雙目的下場，教人不勝唏噓。有人說，那是他沒有認清自己的緣故，所以縱然**解開了謎底**，終究**解不了人情**。

多少愛情毀在與遙不可及的終極人生哲學的糾纏上，記得，如果有姑娘在你的胸口胡攪蠻纏，**該動手時，千萬別動腦子！**

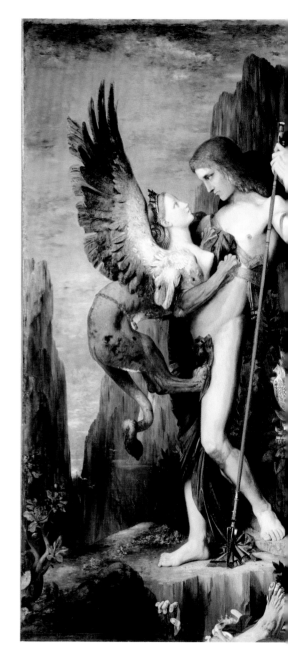

一

沙龍（Salon）在此處的確切意思，指的是
繪畫和雕塑沙龍，即從 18 世紀開始，由後來的
法蘭西藝術學院在羅浮宮定期舉辦的藝術展覽活
動。這個活動讓大眾有機會接近精緻藝術，也成
為藝術家找到顧客、一夕成名的場合。

二

伊底帕斯的悲劇

解開斯芬克斯之謎的伊底帕斯，登上夕布斯國王之位，並娶了前任國王拉伊俄
斯的遺孀伊俄卡斯忒。後來，夕布斯不斷遭受災禍與瘟疫，神諭提示，須找出殺害
拉伊俄斯的兇手，才能解除危機。

在調查過程中，伊底帕斯漸漸發現他不能面對的真相：那名曾在路途中被他殺
死的老人不僅是夕布斯的國王，還是他的親生父親——證實了他弒父娶母的預言。
知道真相後，伊底帕斯的母親自殺，伊底帕斯自己則毀掉雙目。

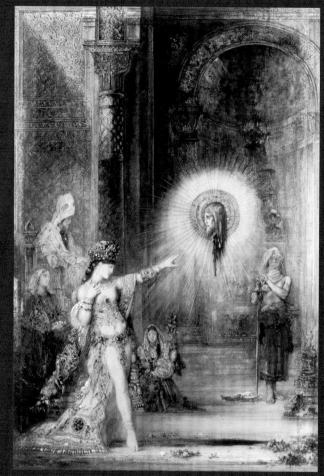

古斯塔夫·莫洛，《顯靈》(L'Apparition)，1876，水彩，
106cm×72.2cm，奧塞美術館，巴黎

　　故事的由來是，莎樂美為了換取先知約翰的頭，給當時的猶太統治者希律·安
提帕跳舞。莫洛創造了一個充滿東方奢華風情的夢境，描繪莎樂美之舞跳到尾聲時，
約翰的頭出現在她面前。

# 古斯塔夫・莫洛

（Gustave Moreau，1826-1898）

我是古斯塔夫・莫洛
我的畫就是難懂充滿象徵
請多花時間看
單身一輩子 不要愛上我

愛絢麗奪目的色彩

愛紛繁複雜的線條

愛內心和精神 愛混搭風

從小體弱多病愛幻想

女人都是謎一般

美麗且殘忍

我是古斯塔夫・莫洛

我的畫就是難懂

充滿象徵 請多花時間看

單身一輩子 不要愛上我

古斯塔夫・莫洛，《自畫像》，1850，古斯塔夫・
莫洛博物館，巴黎

# 02 吃貨的人生哲學是怎樣的？

《有蛋卷的靜物》，約 1630-1635

盧賓·鮑金（Lubin Baugin，1612-1663），《有蛋卷的靜物》（*Still-Life with Wafer Biscuits*），1631，木板油畫，41cm×52cm，羅浮宮，巴黎

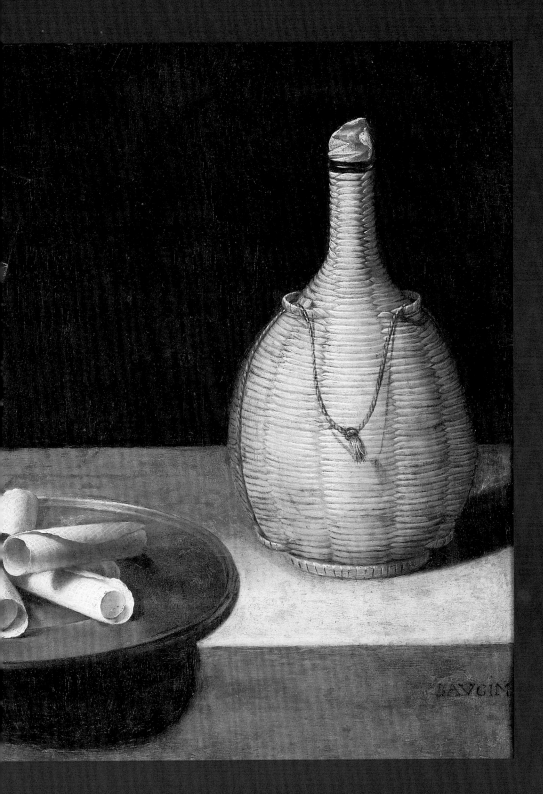

在鋪著淡藍色桌布的桌子**邊緣**，放著一個泛著**銀光**的金屬盤子，應該是**錫製**的盤子，因為它比銀器稍微暗一些。盤子裡堆放著一些雞蛋卷，確切地說是卷狀威化餅，或說法式薄餅蛋卷，它們薄薄的質地、誘人的色澤、邊緣的**小缺角**，甚至是盤子底部隱約映出的專屬微黃色，彷彿都在提醒我們它們的鬆脆與美味。

在這個錫盤不遠處，有一個用柳條包裹著瓶身的長頸大肚瓶，這種瓶子一般是用來裝紅酒的，所以瓶口被一團白色織物塞住。畫面左側還有一只造型極其浮誇的水晶杯，杯中盛著石榴色的葡萄酒，彷彿有了酒水的妝點，杯子的裝飾就會顯得更加耀眼。

桌子的確切位置難以辨別，只能隱約從昏暗中判斷出是在一面粗糙的石頭牆壁前方。桌上物體在桌布上的倒影以及紅酒上的一抹亮點，暗示光來自畫面左前方；這抹亮點被分割成兩部分，將光源鎖定在一扇**小窗戶**。

這是法國 17 世紀畫家盧賓‧鮑金（Lubin Baugin）的一幅靜物畫。所謂靜物畫，簡單來說就是沒有**活物**的畫，長期以來一直被放在所有繪畫類型的**最底端**。一般認為，最高等級的畫種是歷史畫，肖像畫次之，第三是動物畫，第四是風景畫，最後才是靜物畫。

如果說靜物畫有什麼價值，其中一項就是常常被用來**炫技**，只是，**這幅畫如此簡單，不知技術到底炫在何處？**

事實上，雖然畫中只有區區幾個物件，但是處處都透著畫家**技藝的高超**。

　　首先是對**不同質地**的把握，無論是鬆脆的蛋卷、鋥亮的錫器、通透的葡萄酒及水晶杯、質樸的柳條還是順滑的桌布、堅硬粗糙的石牆，畫家都表現得恰到好處，彷彿這些東西就在我們面前，觸手可及。

　　還有對物件顏色的安排，在深色的牆面以及灰調子的藍布、錫器的緩和下，前景中的米白色蛋卷、黃色柳條、石榴紅色葡萄酒以及淡藍色桌布顯得格外和諧。尤其是沉浸在微微泛冷光線下的鐵三角：蛋卷、葡萄酒和酒瓶，既**調和又統一**，給人一種無限寧靜**安穩**的感覺，而不知不覺就陷入沉思。這些都是源自畫家對於形和色彩**極其精準**的把握。

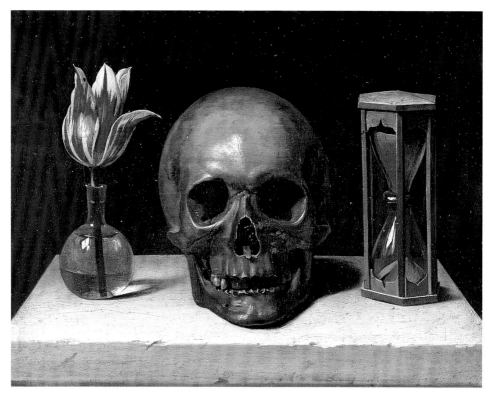

菲利普・德・尚帕涅，《虛空》，1644，泰賽博物館，曼斯（法國）

　　靜物畫是在 17 世紀才發展成一個獨立的類型，之前充其量只是畫面的**點綴**。

　　此後，靜物畫除了用來練習風格、炫技，為人帶來視覺的享受，也被賦予了**宗教**及**哲學內涵**，以發揮警世、教化的作用。如在法國畫家菲利普・德・尚帕涅的這幅《虛空》中，象徵死亡的頭骨、時間的沙漏、生命短暫的花朵，似乎都在暗示人生如夢似幻，美好**轉瞬即逝**。

　　雖然盧賓・鮑金的這幅畫不如《虛空》意旨明確，但是其中之意仍值得**細細品味**。

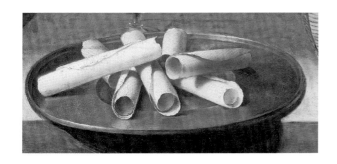

首先，值得探討的是**錫器盤子的位置**，它的底部並沒有完全落在桌子上，而有一部分懸在半空中。這樣觀眾一方面會覺得蛋卷離自己很近，**唾手可得**，沉浸在食指大動的**興奮**裡，另一方面又不禁擔憂它下一秒就會**落地摔碎**。細想，有什麼食物如蛋卷這般平凡又易碎，又有什麼如這盤放在桌緣的蛋卷這樣**充滿誘惑**又**暗藏危機**，需要時刻保持平衡？我想，答案也許就是人生，**平凡、脆弱又無常**的人生。

### 那麼，**該如何面對人生的無常呢？**

好的畫家不僅能夠提問，還要像哲學家一樣能提出見解，盧賓・鮑金對人生的**態度**，似乎就藏在畫面左後方豪華水晶杯中的葡萄酒和它右邊的葡萄酒瓶上。因為葡萄酒不但可以代表人生的樂趣，在基督教儀式中也被當作耶穌的血。然而，這幅畫給觀眾看到的葡萄酒只有豪華水晶杯中的半杯，柳條酒瓶中還有多少我們看不到，除非從瓶口看，然而瓶口又被塞住了——畫家的意思應該很明顯了，似乎是在說，生命無常，人生有多少歡樂可以享受我們不知道，只能且行且珍惜，並懂得**節制**；每次半杯足矣，切忌貪杯。

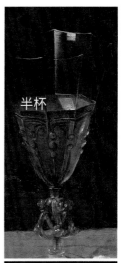

半杯

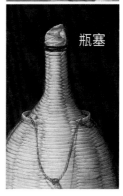

瓶塞

將所有事物聯繫在一起，我們可以得到這樣的推論：生命如此平凡和脆弱，充滿未知的誘惑與危機，人們應懂得時刻保持平衡與克制。

　　畫面右邊桌布上的筆跡「BAVGIN」，被認為是畫家的簽名。這位 17 世紀的大畫家，在被遺忘了近三個世紀後，於 1934 年法國巴黎現實主義畫家展中重新被人們注意。

　　至於其中到底有沒有寓意寄託，藝術史專家至今仍爭論不休。因為盧賓・鮑金的畫本來就帶有鮮明的宗教色彩，所以無論他有意還是無意，觀眾在他的靜物畫中解讀出基督教提倡的節制精神，是很正常的。

　　想我每回看到靜物畫，雖然明知道多數是畫家的「**擺拍**」，仍會不由自主地設想這些物品到底屬於誰，它們的**主人**都是些怎麼樣的人？即使僅限於想像。

　　然而，作家巴斯卡・季聶（Pascal Quignard）便在他名為《世界的每一個早晨》（又譯《日出時讓悲傷終結》，*Tous les matins du monde*）的小說中，具體寫下他對這幅畫的想像，這本小說並且在之後被拍成了電影。

畫中的蛋卷、酒杯、酒瓶屬於故事的主人翁，一名**深愛著亡妻**的古大提琴演奏家，每當他拉琴，便能看見亡妻的倩影。電影中的一幕是，思念亡妻的演奏家在一次深情的演奏結束後，發現盤中的蛋卷碎了一塊，留下了殘渣，深信是亡妻顯靈留下的**神蹟**，於是久久不能釋懷，邀請畫家將桌面的樣子記錄下來，成了我們今天看到的作品。

　　話雖如此，這幅畫對我的教育意義依然十分有限，一是我從不把酒留到明天，二是我從小**愛吃蛋卷渣**。

電影《世界的每一個早晨》片段

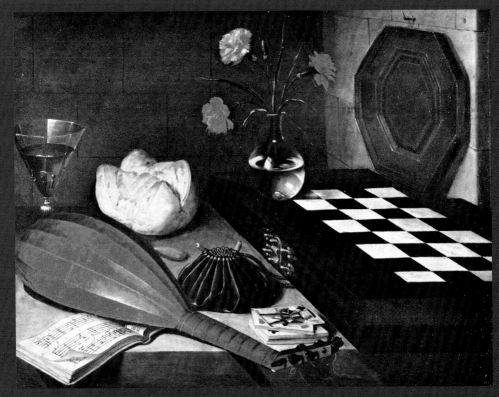

盧賓・鮑金，《有棋盤的靜物》(*Still-Life with Chessboard*)，
1630，木板油畫，55cm×73cm，羅浮宮，巴黎

　　靠牆的桌上散落著一些物件，這些物件分別象徵人的五種感官：樂譜和曼陀林琴是聽覺，綠色的錢袋和撲克牌是觸覺，紅酒和麵包是味覺，插在玻璃瓶裡的鮮花是嗅覺，棋盤和鏡子則是視覺。

# 盧賓・鮑金

（Lubin Baugin，1612-1663）

我是盧賓・鮑金
畫得好的
都算我畫的

愛冷色調 愛寧靜典雅
愛畫靜物 愛托物言志
我太神祕了
神祕到連肖像畫
都沒留下來
很多作品不確定
是不是我畫的
**我是盧賓・鮑金**
**畫得好的**
**都算我畫的**

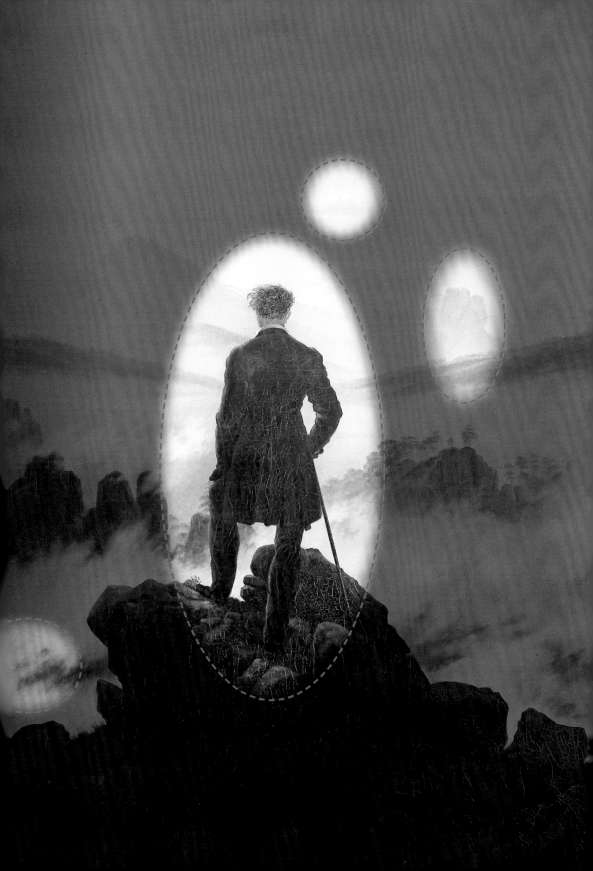

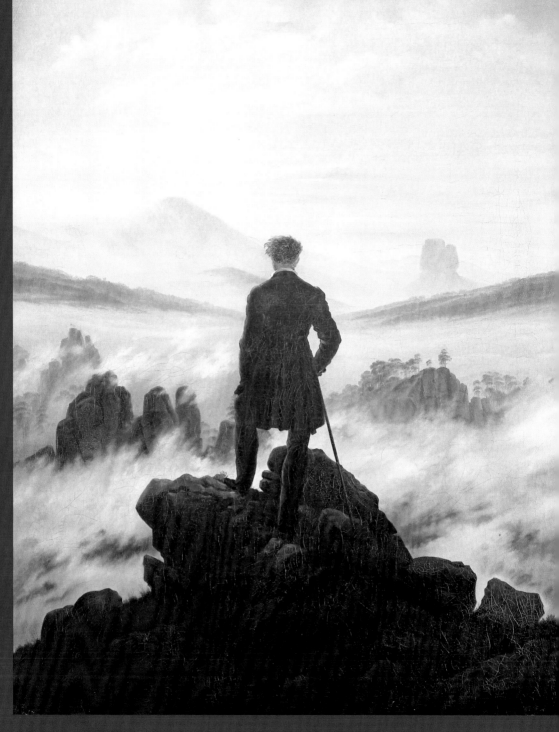

卡斯帕・大衛・弗里德利希（Caspar David Friedrich，1774-1840），《霧海上的流浪者》（*Wanderer above the Sea of Fog*），1817，油畫，94.8 cm×74.8cm，漢堡美術館，漢堡

身穿**墨綠色**衣服的男子穩穩地佇立在陡峭的山巔上，他一手拿著拐杖輕輕點地，另一手插在口袋內，左腳踏在一塊更高的岩石上，山頂上的疾風只能吹亂他的紅髮。雲海在林立的群山間翻滾，在男子的面前展開，他似乎剛到此地，欣賞一下眼前的風景就準備離去，又似乎正為眼前的景象著迷得不忍轉身。無論如何，我們只看得到**一抹孤獨**的背影，以瀟灑的姿態與豪情指點江山。

這幅畫名為《霧海上的流浪者》，出自德國畫家**弗里德利希（Caspar David Friedrich）**之手，出於好奇的本性，我還是不禁想問，**畫中這位胸懷大志、英姿颯爽的壯士是誰呢？**

無獨有偶，當我看見畫家的自畫像，便發現他有著和畫中男子一致的紅髮，

也許這名男子畫的還是畫家自己。當然，也有評論家認為這名紅髮男子身著綠色的制服，是在抵抗拿破崙的戰爭中犧牲的德國上校（亡於 1813 年或 1814 年），把他放在這個場景，有宣揚愛國精神的意味。

**然而，這壯觀得令人暈眩的景緻中的唯一的人，居然只留給我們一抹背影，到底是何原因？**

觀察畫家的其他作品，我們可以發現他似乎非常迷戀人的**背影**，但是他畫的背影又不像安格爾的裸女露出豐潤的美背，以勾引觀眾對她的臉蛋進行無限**遐想**──沒畫出的臉，便可以是世上最美的臉！

尚・奧古斯特・多明尼克・安格爾，《浴女》，1808，羅浮宮，巴黎

在弗里德利希的畫中，所有只給我們背影的人物，都面對著風景，他們似乎扮演著**指引者**的角色，他們看景的視角就是**觀眾的視角**。

是呀！前景離我們如此之近，使我們不由得將目光從人物的背影移向他們眼前的風景，而身臨其境。

既然畫家煞費苦心地引導我們欣賞眼前的景觀，我們就仔細瞧瞧。首先，嶙峋的怪石奇峰在雲霧之中若隱若現，峭壁與山脊彷彿層層相疊而上，包圍群山的雲霧藍白相間，連綿起伏，不禁讓人產生置身大海的**錯覺**：一眼望去，眼光所到之處漫無邊際，只有山脈的淡影綿延到霞光的最遠處，海角天涯，好不驚奇壯觀，令人**心潮澎湃**！

只不過，當我想要透過山形的剪影尋找畫中的場景，竟發現山勢是如此變化多端，以致我在世上居然**找不到**一處相似的實景比之精緻。

於是我把山脈分割來看，找到了個別對應的地方，卻發現這幾座山峰在現實中根本**天南地北**，唯有畫家**巧奪天工的 PS 技術**，才有可能集這些奇景於一圖。

不僅於此，畫中男子形象的呈現，也並不合乎真實。你是否想過，就憑男子立於眾山之巔的岩石，想必歷經長途跋涉，但是，他在畫中的衣著裝備，顯然無法應對險惡的山況。

那麼，究竟**畫家為什麼**非得要**打破**現實中的時空限制，**將這些不可能同時出現的景緻結合在一起呢？**

這種做法顯然具有強烈的浪漫主義色彩。

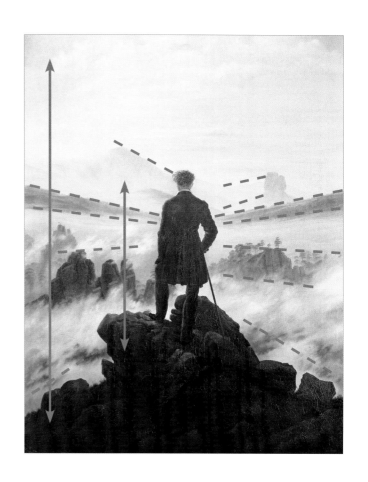

　　如果將畫中山脈的輪廓線描出，我們便可發現**巧合之處**——幾乎所有線最後都匯集到畫家身上，原來，一切自然景觀都源於畫家心中。正所謂**相由心生，境隨心轉**，弗里德利希覺得，藝術家不單要畫出眼睛所見，也應當畫出內心所感。因此，與一般橫向表現的風景畫不同，這張縱向構圖的奇景彷彿是人體的延伸，彷彿即時投影出畫家內心的想法：「人是萬物的**主宰**。」

　　**一沙一世界，一花一天堂，雙手握無限，剎那即永恆。**

　　（To see a world in a grain of sand And a heaven in a wild flower, Hold infinity in the palm of your hand And eternity in an hour.）

<div align="right">——威廉・布萊克</div>

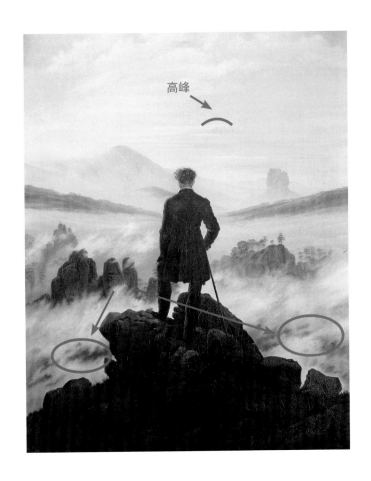

高峰

**可人真的是萬物的主宰嗎？** 陷在令人暈眩的畫面中，我開始懷疑。

仔細觀察，原來畫家把中景去掉了，只留下男子所在的前景和遠方的遠景，所以顯得他**如臨深淵**。

站在不可攀及的絕崖，遠眺一望無際的雲海，俯視黑暗無底的深淵，不僅令人震懾，更有種靈魂得到昇華的神聖感，讓人在頃刻間，對於自然的無限與強大，以及人生的**短暫與脆弱**，感慨油然而生。

值得深究的，還有畫家對畫面光線的處理。

畫中的**逆光**，遠從無限延伸的崇山峻嶺而來，對比男子立足的峭岩、緊挨的幽谷，一切彷彿在向人類指明，這邊是看不透的**黑暗**，彼岸才是無限的**光明**；這邊是**凝滯**的，那邊才有**生命**。

對泛神論者來說，自然界本來就是上帝存在的可見部分；如果根據基督教的救世思想，世界本來就是充滿苦難的，所以我們需寄慰藉和盼望以來生。

在畫家弗里德利希小時候，他的母親和姐姐就相繼去世，哥哥又隨後溺死於波羅的海，因此自然的力量與深邃，以及人類的渺小脆弱與孤寂憂傷，經常充滿他的風景畫。

然而隨著現代交通工具的發展，遠方**不再**遙不可及。我們掛著相機、搭著飛機，以為抵達了目的地便等同征服了景點；我們穿戴著 LOGO 顯著的潮牌，以為標準化生產的美顏細腿就是格律工整的詩篇；我們所有對自然的敬畏、對人文的關懷，都簡化成心浮氣躁的**一鍵修圖**、液晶螢幕能容納的圖檔。

**當霧海上的漫步，成了**社群網路上**霧霾中的狂歡**，這也許是為什麼，真正的旅人，從不回眸看鏡頭。

他這樣的背影描繪在德語中有一個專有名詞「Rückenfigur」，「Rücken」是脊背，而「figur」是形象。這種畫法的目的，在引導我們透過角色的脊背，感受到與角色相同的視野，以便觀察角色眼前的風景。

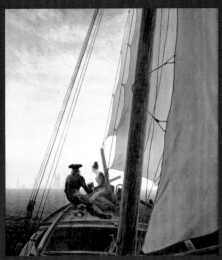

卡斯帕‧大衛‧弗里德利希，《在帆船上》，1818-1820，隱士蘆博物館，聖彼得堡（俄羅斯）

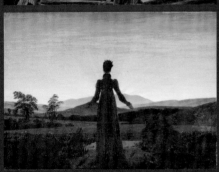

卡斯帕‧大衛‧弗里德利希，《夕陽前的女子》，約1818，福克旺博物館，埃森（德國）

卡斯帕‧大衛‧弗里德利希，《望月的兩個男人》，1819-1820，現代大師畫廊，德勒斯登（德國）

費迪南・霍德勒 (Ferdinand Hodler，1853-1918)，《凝視無限 III》(*View to Infinity III*)，1903-1906，油畫，100cm×80cm，州立美術館，洛桑（瑞士）

弗里德利希的漫遊者，也許你再看到下面我即將介紹的作品時，會有不

的這幅《凝視無限 III》與弗里德利希的那幅《霧海上的流浪者》，異同
而易見。這幅畫中的男子一絲不掛地面對我們，把風景留在身後；畫中
不是自然的風光，而是高度風格化的景觀。這是一首對於青春、永恆的

# 卡斯帕 · 大衛 · 弗里德利希

（Caspar David Friedrich，1774-1840）

我是弗里德利希
你以為你在看《國家地理》
其實在看《聖經》

愛背影 愛逆光

愛大自然 愛神祕主義

相由心生 境隨心轉

月光的孤獨

是因我剛畫過

我是弗里德利希

你以為你在看《國家地理》

其實在看《聖經》

葛哈德 · 馮 · 屈格爾根，《卡斯帕 · 大衛 · 弗里德
利希的肖像》，1810-1820，漢堡美術館，漢堡

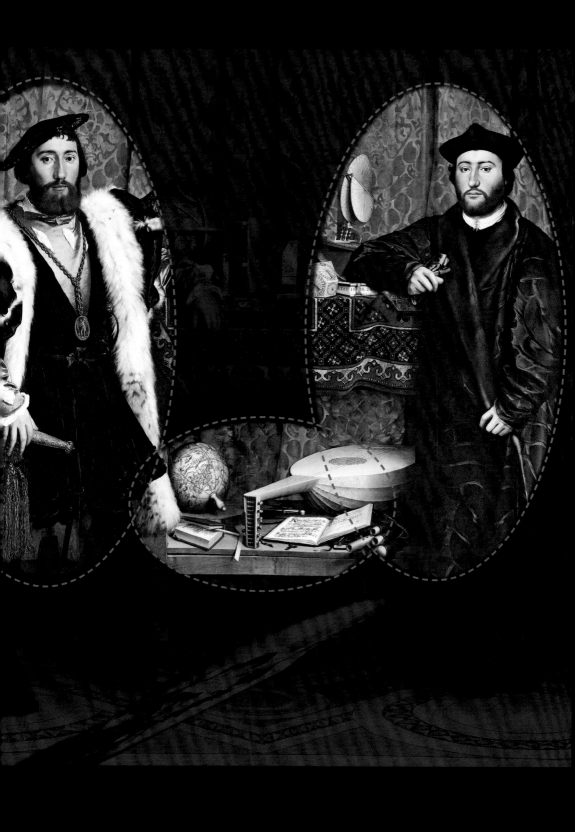

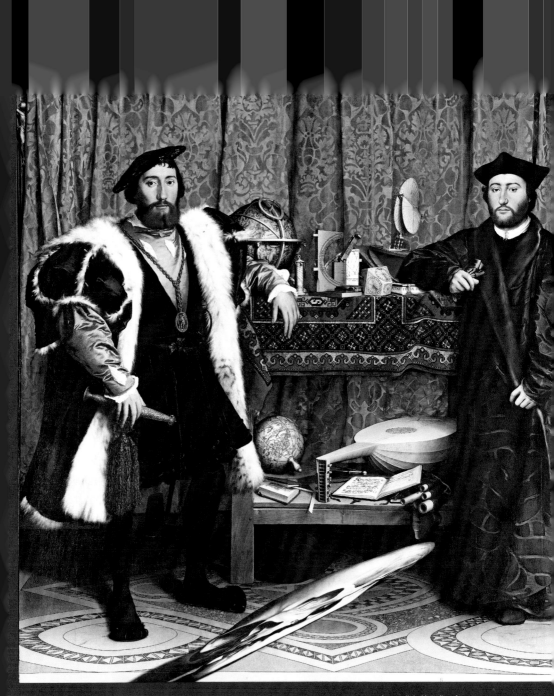

小漢斯‧霍爾班（Hans Holbein the Younger，1497/1498-1543），《大使們》（The

在一段時間裡，我沉迷於電視劇《琅琊榜》，耽誤了寫作，但是也是這部戲讓我想起了這幅畫。不只是毛領子，相信我，真的不只是因為畫中人物那對和劇中角色類似的毛領子。

這幅畫高 2.07 公尺，寬 2.095 公尺，人物比例幾乎與真人是 1：1。大多數觀眾都無法抗拒畫中那幾可**亂真**的情景，不管是放在木架上的各種物件，還是兩位男子的衣飾、皮膚、眼神，都給我們一種畫中人物就站在面前的**錯覺**。

在如此逼真的畫面裡，卻出現了一個屬於**異次元**的東西，它離我們如此之近（在畫面的最前面），我們卻怎麼樣也無法分辨出它到底是什麼東西，因此不禁想再靠近一點看，然而，再怎麼看也是徒勞無功。

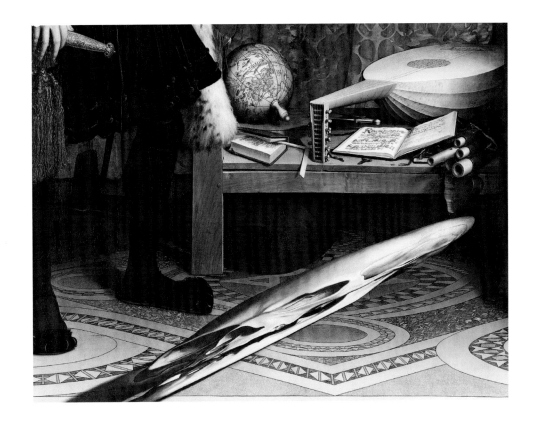

## 到底要如何才能看清楚這鬼東西為何物呢？

這回我不賣關子了，直接告訴你。你可以把書的這一頁放平，沿縱軸順時針方向旋轉約 90 度，側過來，當你從畫面右側邊緣的中間向這個物體望去，你就會發現這個不明物體竟然突破了二次元，而形成一個精緻的**骷髏**。當然你也可以優雅地拿出一把光滑的鋼勺，從背面垂直放在這個不明物體的右上方（如圖），你也會看到同一個結果。

對，沒錯，一個骷髏！問題是，在這樣一幅意氣風發的肖像畫中放個骷髏，**訂畫的人能接受嗎？**

我們不妨先打聽一下畫中的人物是誰。既然畫名為《大使們》，畫中的兩名男子自然是兩位大使。

畫面左側頭戴貝雷帽、留著落腮鬍、身穿紅色緞子裡衣搭配黑色天鵝絨背帶裙，外加皮毛大衣的男子，是法國國王派駐英國的**使節尚‧德‧丁特維爾（Jean de Dinteville）**。他脖上項鍊墜飾的圖案是天使長聖米歇勒以長槍屠龍的場景，這是法國最高級別的騎士榮譽勳章——聖米歇勒勳章（l'ordre de Saint-Michel），暗示著他的身分。他右手匕首套上鑲著的花紋「ÆT. SVÆ 29」是拉丁語，標明他的年齡為 29 歲。

位於架子另一邊、戴著黑色方形帽、穿著相對低調的黑棕長袍、手裡拿著手套的是主教**喬治‧德‧塞爾維（Georges de Selve）**，長袍裡的白色領子顯示他是神職人員。與丁特維爾一樣同為**法國大使**，塞爾維右手手肘靠著的書本上刻著「ÆTATIS SVÆ 25」，表示他 25 歲。

而訂這幅畫的人，正是丁特維爾大使。

被誤診的藝術史

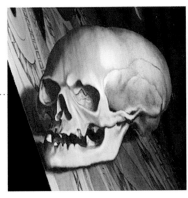

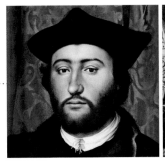
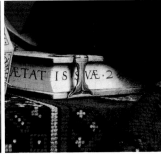

說到這裡，大家應該已經感覺到些許不尋常之處，**明明是人物肖像，為什麼要在兩名法國大使中間、這麼重要的位置上擺放木架？木架上放的又是些什麼？**

　　首先，木架的最上層鋪著由複雜的幾何圖案組成的毯子，毯子上放著**天體儀**、三個不同造形的**日晷**（一種由太陽位置判讀當時時間的裝置）、航海用途的**象限儀器**以及**赤基黃道儀**（Torquetum，一種天文器材）。

　　圓柱形日晷顯示日期為（1533）4 月 11 日，多面體日晷則一面顯示 9 點 30 分，另一面顯示 10 點 30 分，這應該是兩位大使見面的時間。

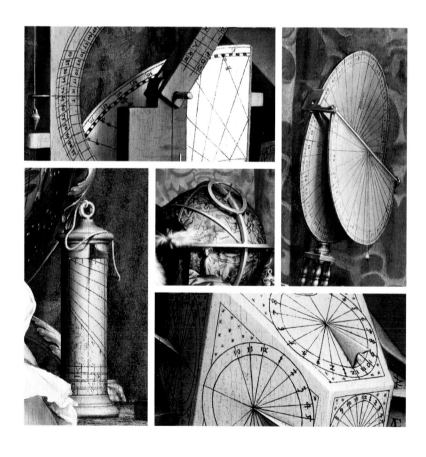

　　木架的第二層，有一個地球儀、一本中間夾著矩尺的算術書、一個圓規、一本聖歌曲譜、一把魯特琴以及一支笛子；另外在架子的最下層還有一把魯特琴。

　　乍看之下，這些物品應該跟文藝復興時期的**四藝**，即天文、幾何、算術和音樂有關，展示了文藝復興時期的科學發展狀況，也暗示靠在木架上的兩位青年外交官不但擁有過人的權力，還兼具「上知天文，下知地理」的**麒麟之才**。

### 僅僅是這樣嗎？

讓我們仔細看看木架第二層的兩個樂器：為什麼象徵和諧的魯特琴**斷了一根琴弦**？為什麼笛袋裡**少了一支笛子**？究竟發生了什麼事使得禮壞樂崩？

如果我們把歪在一旁的地球儀轉正，可以看見如巴黎（Paris）、羅馬（Roma）這樣的大城市，而地球儀的正中心有一個不太有名的地名 Policy（今天的波利西 Polisy），這是丁特維爾的領地。在這個地球儀上，歐洲被用鮮明的黃色標出，還可以看見**西班牙**和**葡萄牙**劃分海外異教徒世界的分界線（Linea divisionis Castellanoru et Portugallen，這條線以東歸葡萄牙，以西歸西班牙）。

隨著 15 世紀以來的地理大發現，伊比利半島上的葡萄牙與西班牙迅速崛起，世界進入了大航海時代。在西班牙王朝與奧地利哈布斯堡家族的聯姻下，查理（Charles Quint，1500-1558）繼承了統一的西班牙王朝以及西班牙在美洲大陸和義大利的屬地，還有哈布斯堡王朝在中歐的土地，並且當選神聖羅馬帝國的皇帝，是為查理五世。

**一句話**，法國東西兩邊鄰國的主要領土都是查理的，統治法國北面的英國國王亨利八世，娶的王后凱薩琳還是查理的姨媽，這樣的地緣政治環境使得被夾在中間的法國**三面受敵**。查理上台後，光在 1533 年之前就與法國進行過兩次戰爭（1521-1525，1527-1528），所以對於當時的**法國**來說，首要的議題便是**如何在這樣動盪的時局中自保？**

　　讓我們拿起那本夾著矩尺的算術書，這是德國數學家和天文學家彼得魯斯・阿皮亞努斯（Petrus Apianus）1527 年的著作 *Eyn Newe Unnd wolgegründete underweysung aller Kauffmanß Rechnung in dreyen büchern*（教商人算術的書，共三卷），而插入矩尺的頁面，正好是「**除法**」這一章節。

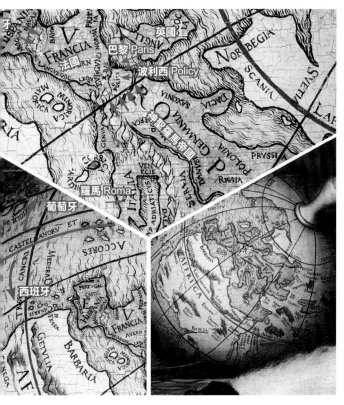

「除法」這個詞無論在德語、英語還是法語語境中，都有「分開、分裂」的意思，對照時間，對應的應該是德國基督教神學家路德（Luther）於16世紀初掀起的宗教改革浪潮。這股浪潮造成歐洲大地衝突四起，新教與天主教分裂，並引發了一連串政爭與戰爭。

加上那本翻開的曲譜，也就是德國作曲家和詩人約翰尼斯‧華爾特（Johannes Walther）的路德派讚美詩歌小集（Geistliches Gesangbüchlein，1524），這幅畫首先揭露的是法國透過**支持**路德在今天的德國境內發起的宗教革命，激化當時的神聖羅馬帝國的內部對立，以**削弱**其勢力。

其次，如同那鋪在木架第一層、散發濃郁鄂圖曼土耳其風情的毯子，說明了法國的遠交近攻政策，亦即與神聖羅馬帝國東邊的鄰國鄂圖曼帝國友好，達到**制衡**查理的效果。

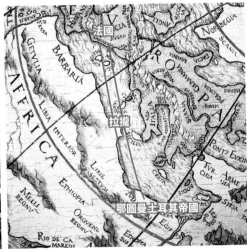

此外，畫中兩名大使腳下的地磚，顯然參考了英國西敏寺
教堂祭壇前的瓷磚（下圖右為 2011 年英國威廉王子和凱特王
子妃在西敏寺教堂的結婚圖），這表示兩人正在訪問英國。

他們此行的任務，是要藉著支持英王亨利八世與凱薩琳，
即查理的姨媽離婚，**拉攏英國**。當兩人站在與西敏寺類似款式
的地磚上，便等同宣告了法國的計畫成功：亨利和新歡安妮‧
博林（Anne Boleyn）即將在西敏寺大教堂成婚。而在這場牽涉
英、法兩國和教皇的談判中，丁特維爾大使擔當了**主要的角色**。

在國家腹背受敵之際，做為大使與各方**勢力周旋**，成功使
**國家突破重圍**，不僅是盡到身為大使的職責，更是在此職位上
的重大**功績**──讓兩人共同靠在有這樣特殊寓意的木架上，不
正是對他們外交貢獻的最大肯定？

西敏寺教堂祭壇

這樣的青年才俊，往往會覺得自己無所不能，這又顯得明白自身**局限**的丁特維爾，是多麼與眾不同。

他的帽子上有一個骷髏的裝飾，提示了他的座右銘「Memento Mori」（拉丁語的「記住你會死」）。

這時再來看畫面最前方那個變形的骷髏。觀賞原畫時，得走到畫面的最右端才能看清骷髏。而當骷髏顯現，畫中的其他東西都會變得模糊，無論是兩位功臣還是木架上的物件，彷彿是在預言，在死亡面前，任何權力、財富、榮耀、知識都將化為烏有，只有死亡是唯一的贏家。而死亡，其實一直都在人的不遠處，甚至可以說是**無處不在**，只是人往往**看不清**罷了。

**但真的只有骷髏清晰嗎？**

值得注意的是，當骷髏在畫面中現形，一切功名利祿皆化為泡影之際，還有一件事物會同時清楚浮現，那就是藏在窗簾後縱覽全局的耶穌。

再看看骷髏的變形方式，彷彿就是耶穌把它踩扁的。

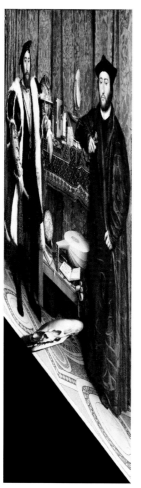

一切終於豁然開朗，即便擁有能「平亂世、得天下」的麒麟之才，但正如丁特維爾大使的座右銘「Memento Mori」所示，人終將一死，唯有神能超越死亡。

因此，平凡如我們更應該謹記的是常伴隨「Memento Mori」出現的另一拉丁語格言「**Carpe Diem**」（**活在當下**，或譯**及時行樂**），也就是中文的「今朝有酒今朝醉」──不囉嗦，喝酒去！

**不畏懼你的局限，才能發現更廣大的世界。**

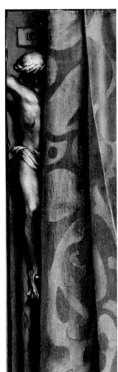
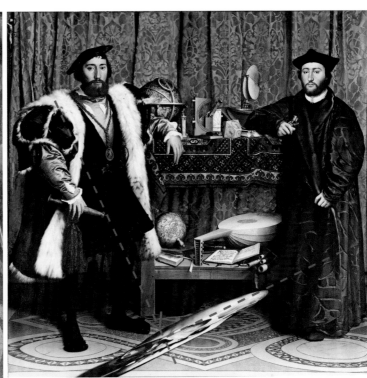

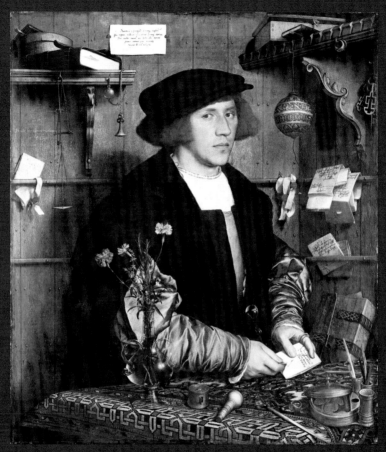

小漢斯·霍爾班，《商人喬治·吉斯澤》(*Portrait of the Merchant Georg Giese*)，1532，木板油畫（橡木），94.5cm×86.2cm，國家博物館 - 畫廊，柏林

　　商人吉斯澤站在他的辦公室內，周圍布滿了各式各樣顯示他職業和社會地位的物件，包括信件、印戒、書寫工具以及剪刀等。某些物件具有象徵意義，比如小鐘表不但表示商人的時間意識，也意味時間的流逝。

# 小漢斯・霍爾班

（Hans Holbein the Younger，
1497/1498-1543）

我是漢斯・霍爾班
我爸和我同名 但我更出名

愛義大利風格的構圖

愛北方風格的細節

愛用周邊物件

表現人物特點

江湖人稱「人肉照相機」

我是漢斯・霍爾班

我爸和我同名

但我更出名

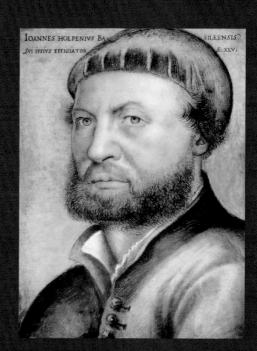

小漢斯・霍爾班，《自畫像》，1542/1543，烏菲茲美術館，弗羅倫斯

第四章

# 大都會生活

為什麼越繁華越寂寞？

如何看出孩子是隔壁小王生的？

如何將女神拉下神壇？

如何活得低調奢華又有內涵？

我為什麼在燈火闌珊處等你？

# 01 為什麼越繁華越寂寞？

《大碗島的星期天下午》，1884-1886

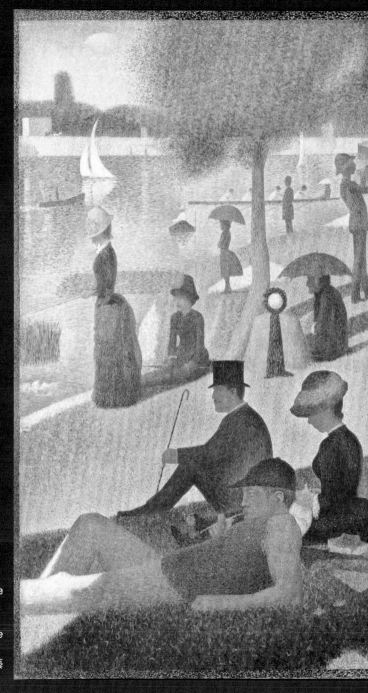

喬治·秀拉（Georges-Pierre
Seurat，1859-1891），
《大碗島的星期天下午》
（*A Sunday on La Grande
Jatte*），1884-1886，油畫，
207.5cm×308.1cm，芝加哥藝
術博物館，芝加哥

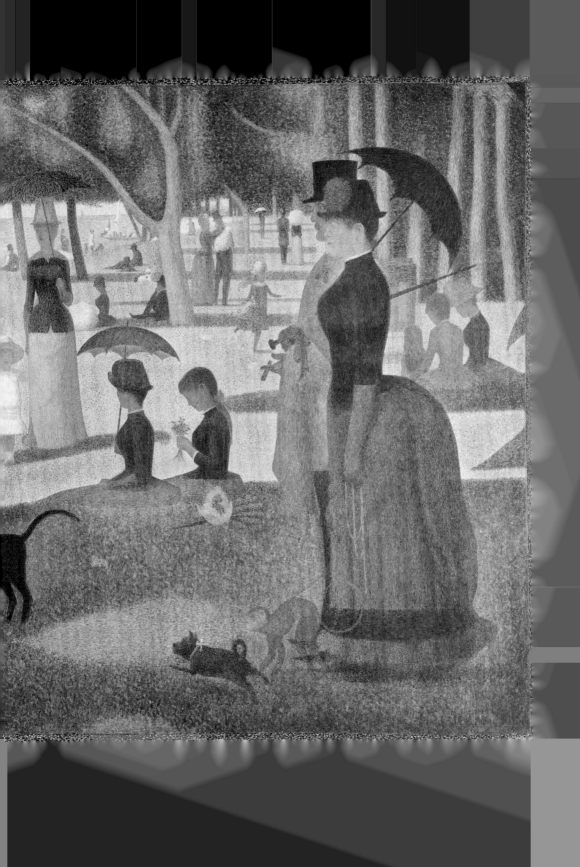

某個陽光明媚的**下午**，在藍天白雲之下，綠油油的草地之上，斑駁的樹影之間，清新的空氣之中，人們歡度著時光。有人悠閒地散步，有人靠在大樹下休息，划划船、釣釣魚也都是好選擇──哪怕只是將腦袋放空，思考一下人生的意義，也不會辜負此情此景。

　　如畫的標題《大碗島的星期天下午》所示，一眼望去，畫中的這個下午，猶如往常千百個**星期天**下午那般平凡閒適。然而，儘管主題如此簡單易懂，但當我們越是靠近、越是仔細觀察，就越會發現這幅畫的**神祕**、**有趣**和**與眾不同**之處。

　　在遠處觀看的時候，會覺得這幅畫和我們印象裡的油畫沒有什麼不同，只是有些樹的邊緣似乎**毛茸茸**的。但當我們走近，便能發現畫家的匠心：畫作由**上百萬個色點**組成，無論樹木、草地、人物、船隻，在長約三公尺、寬約兩公尺，接近六平方公尺的畫布上，都是滿滿的**小點點**。看到這些，你是不是不由得想起那些不好好畫畫的畫家，不禁帶著一絲哀怨發問：「為什麼要這樣『點點點』，**好好畫不行嗎？**」

　　事實上，「點點點」這種技法正是這幅畫的作者喬治・秀拉（Georges-Pierre Seurat)發明的，是為「**點彩畫法**」。這種畫法源於那個時代的**光學**研究成果，根據當時研究，人們對某個顏色的感受，會受到它周圍顏色的影響，比方說你把兩個互補色放在一起，像是紅色和綠色，那麼紅色就會變得更紅，綠色就會變得更綠。而秀拉的特別發現在於，直接在畫布上並置這些原色小點，成像會比傳統調色法（在調色盤裡調好顏色，再畫到畫布上）畫出的作品生動、更貼近真實的**光照效果**。

　　他於是將這些未經調色的原色點，以互補色的關係，即紅和綠、黃和紫、橙和藍，再加上白色，緊密排列在畫布上，然後隔著一定的距離觀賞，便能看到自動在**視網膜**上調好色的影像正**閃爍發亮**；這種畫法尤其能夠表現陽光下的景物。

　　是不是忽然覺得這種調色法有些熟悉？沒錯，印象派畫家也是在畫布上直接調色，差別在於印象派對色彩的把握完全是靠**直覺**，秀拉卻有**科學理論**基礎；印象派偏愛描繪都市生活的瞬間，秀拉則不限於此，他的重點在於將許多個瞬間記錄下來，精心構圖後繪出，冀望能化**瞬間**為**永恆**。

　　不幸的是，秀拉的生命十分**短暫**，年僅 31 歲就因病去世了。光是為了完成這幅畫，就用去了他短暫創作生命的兩年，從 25 歲到 27 歲。過程中，他先是往返於現場和畫室，根據實地寫生的素描和草稿創作，最後，「點點點」。因此，這幅畫不僅見證了一種新風格的誕生，也記錄了一個畫家的青春。在兩年的時間裡，不管秀拉當天是開心還是傷心，都化成了上百萬個點中的點點點，點在了畫裡。

喬治·秀拉，《大碗島》習作，1884-1885，國家美術館，倫敦

喬治·秀拉，《坐在陽傘下的女人》或《大碗島》習作，1884/1885，芝加哥藝術博物館，芝加哥

喬治·秀拉，《大碗島》習作，1884/1885，國家藝廊，華盛頓

然而，**畫家選擇了這麼費時費力的點彩畫法，想呈現的到底是什麼呢？**讓我們看看畫中有哪些蛛絲馬跡。

面對畫中人物豐富的樣貌，我彷彿置身於街角的咖啡廳，猜測著每一位過路人的身分和故事。雖然不會有人回應你的判斷，也永遠沒有答案，但我仍然熱衷於這樣的遊戲。

大多數人在看這幅畫的時候，首先注意到的往往不是處於陽光下或者畫面中間的人物，反而是畫面前右方那個在樹蔭裡手撐**黑色陽傘**、頭戴裝飾大花的小禮帽，穿著時尚、顯露出女性優美曲線的女子，能吸引到最多的目光。

此外，在這幅畫中，除了這名女子和她身側的男子同時望著畫面左邊，坐在他們前面草地上**戴高帽**的男子，以及前景中戴著帽子、穿著紅衣、躺著**抽菸斗**的男子，也都一起望向左邊。

究竟這些人是在看水上划船的人還是更遠處？他們此時身在何方，更遠處又是哪裡？

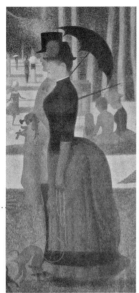

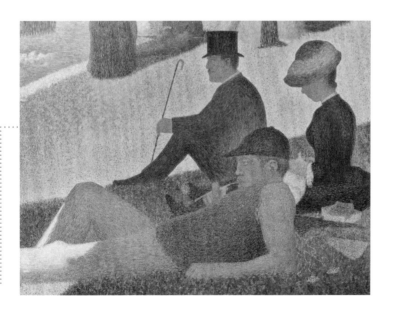

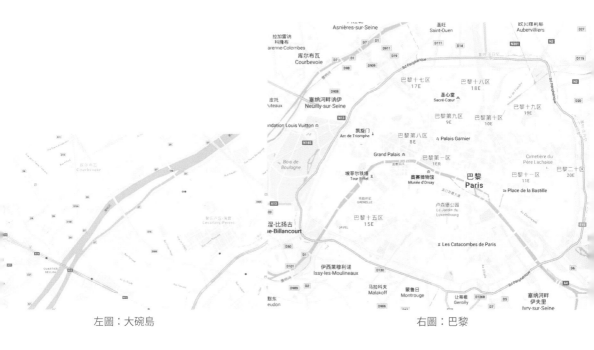

左圖：大碗島　　　　　　　　　　　　　　　　　　右圖：巴黎

　　既然畫名為《大碗島的星期天下午》，顧名思義，描繪的地點是大碗島。大碗島位於巴黎市郊，是塞納河上的眾多小島之一，因為形狀長得像一個**大碗**，所以叫大碗島。如果你找幅法國地圖就可以看出，上面寫著巴黎（Paris）幾個字的，才是巴黎真正的中心。

　　19世紀末的巴黎，被稱為歐洲史上的「**美好年代**」（Belle Époque）。隨著工業革命發展到巔峰，公共設施逐漸完善，巴黎市中心的現代化程度已接近我們現在所看到的樣貌；市中心變得越來越適於人們居住，排放汙染的工廠和工人都搬到了巴黎郊區。此外，大眾運輸建設也開始普及，尤其是火車，大碗島這座小島因此為19世紀的巴黎人所熟悉，周遭也隨之興起了餐廳、划船俱樂部等娛樂場所，吸引著人們來此休息放鬆。而大量到訪的人潮，又吸引了被**驅逐**出城市的妓女往這裡集中，使得這座小島簡直成了各階級的**大雜燴**。

再對照地圖，我們可以知道大碗島的對岸是**阿斯尼耶荷浴場**，而秀拉的前一件大幅作品（完成於 1884 年）正是《阿斯尼耶荷的浴場》。

　　兩幅畫不但大小一樣，還出現同一艘掛著法國**三色國旗**的船，不禁讓人聯想《大碗島的星期天下午》中的群眾齊向左看的，是不是就是《阿斯尼耶荷的浴場》的場景？無獨有偶，《阿斯尼耶荷的浴場》中的人群正好是向右邊看，還有人衝右邊**叫喊**。

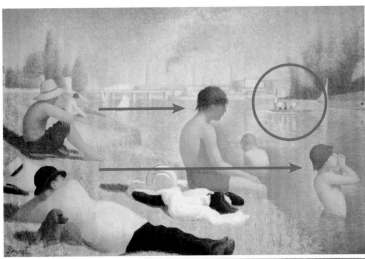

喬治・秀拉，《阿斯尼耶荷的浴場》，1884，國家美術館，倫敦

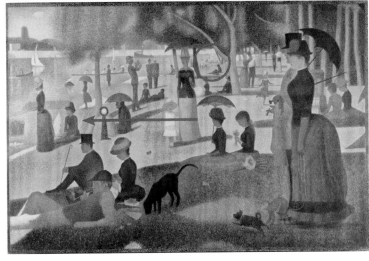

除了人物的視線相對，《大碗島的星期天下午》前景中那個抽菸的紅衣男子，是否和《阿斯尼耶荷的浴場》中，橋梁後方**冒著濃煙**的克里希工業區裡的工人裝扮相似？工業革命帶來的機械化和分工精細的工廠制度，使得工人成了生產線上的**小螺絲釘**，每天無時無刻不在**重複**相同的動作，12 小時不停歇。對比秀拉創作這幅畫時所使用的點彩技術，必須機械化地重複同一個「點」的動作，日復一日，年復一年，是否有異曲同工之妙？

　　當我們將目光再回到那個前景中的女子，沿著垂在她左手的繩子看一看她究竟養了個什麼模樣的寵物時，的確在她的腳邊發現了一條蹦躂的鬥牛犬。但神奇的是，她手中繩子綁著的並不是這條狗，而是另一隻**猴子**。

**　　難道那年是法國的猴年，還是剛好流行遛猴？為什麼這樣一位優雅的女子會牽著一隻猴子呢？**

　　猴子最讓人印象深刻的，應當是牠們的模仿天賦還有**鋪張浪費**的特性，這兩個特徵讓人不由得想起也具有此特性的「**時尚**」，難道畫家把猴子放在這裡，是在影射畫中那些穿得大同小異的時尚男女？如果根據基督教傳統，猴子還有**淫蕩**或者**邪念**的含意，尤其是因淫念墮落的人。對照陪伴在女子身邊，頭戴禮帽、鼻樑上架著單片圓眼鏡、胸前別著胸花、手拿文明杖的男子，我們可以發現他的裝扮也許並不屬於這個地區的階級，他很可能是來陪女子散步的──這些都暗示了這名牽猴的女子，可能是和男子交往中的**交際花**。

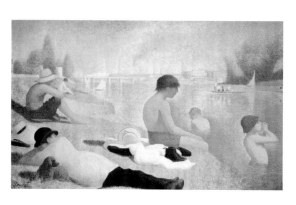

在畫中另一邊，還有一個頭戴米黃色帽子、身穿橘紅色裙子的女子，彷彿正在**垂釣**。

在法語中，釣魚的釣是「Pêcher」，犯罪、犯錯的犯則是「Pécher」，兩個詞看起來幾乎相同，讀音也差不多，只有「e」上的帽子長得不一樣，由此可以推論這名女子釣的可能**不是魚**，而是嫖客；這也呼應了這裡已成妓女聚集地的事實。

總之，無論他們來自什麼階級、從事什麼工作，只要今天休息，任誰都可以穿上自己最美的衣服來島上休閒。儘管他們的身分不同，在畫面中卻如此和諧，讓我們突然意識到在這樣一個人滿為患的大碗島，我們卻彷彿聽不到喧囂，無論是划船、垂釣、還是散步的人，主要的人物中居然沒有一個人與他人有**眼神交流**。即使有人**吹著喇叭**，也沒有引起任何人的注意，連狗都沒有聽到樂音的樣子。

畫裡的每個人似乎都不在乎別人在做什麼，**人們離得是這樣近，又是那樣遠！**

有人說，這是秀拉性格孤僻的寫照，是他與父親關係疏離的反映。也有人說，那時的工業革命使得人們的生活發生著翻天覆地的變化：汽車開始逐漸代替馬車，電燈開始取代煤氣燈，留聲機與電影開始普及，電話開始被使用，隨之而來的卻是階級的急遽分化，秀拉要表現的，正是這種**階級間**逐漸拉大的**隔閡**。但畫裡的人群同時又給我們一種**永恆感**，彷彿他們將永遠**停留**在大碗島的這個星期天下午。

　　時至今日，人們被束縛在具體的崗位。無論身處何地、來自何處，我們遵循著相同的規律、追求著接近的生活，也許是這樣讓我們不必真正了解彼此，就能獲得有距離的安全感。人們的才能、外觀都被**標準化**，每一寸、每一點都要符合標準、接近完美，才能在當代社會中生存，**然而當這些點組合在一起，形成大寫的「人」時，我們卻看不清彼此的面貌。**

　　大碗島的下午，陽光普照，綠草如茵，也許秀拉畫的不是具體的人物，而是時代的縮影。

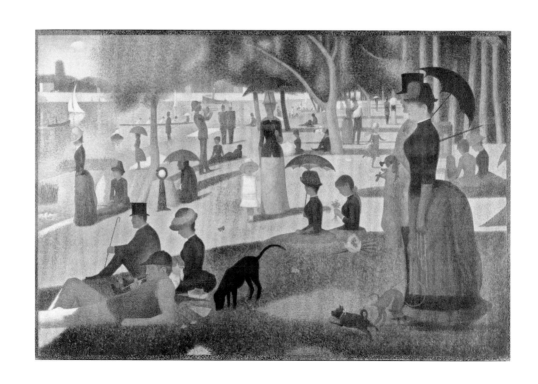

一

小遺憾

那時秀拉使用的很多顏料的顏色都是不穩定的，尤其是鮮黃色和綠色，特別容易褪色。所以我們現在看到的畫，並不是它原本應該有的顏色。

二

身材好的小祕密

別羨慕外國女子的好身材，她們是在塑身衣和當時巴黎最流行的裙撐的幫助下，才顯得身材富有玲瓏曲線的。估計這樣的假屁股在巴黎特別流行，所以得名「巴黎的屁股」（Cul de Paris）。

三

在星期天下午這麼一個適合闔家歡聚的日子裡，大碗島上卻鮮有完整的家庭出現。這是因為當時的工人還沒有法定假期，直到 20 世紀初，1902 年，婦女獲得了每週一天的休假；1906 年，法國立法規定工人每工作 6 天，必須休息 24 小時，從此以後週日才成了法國的家庭日。

四

這幅畫在 1886 年第八次印象派畫展上展出後，並沒有賣出去，所以一直留在秀拉的畫室中。畫的邊緣可以看見一圈比畫面主題還深的條狀物，這是秀拉後來自己畫上的邊框，說是為了不讓畫的四邊直接和金色的木框或是其他顏色的牆面連接，這樣看起來更和諧。（在畫了上百萬個點點後，畫個邊框算啥！）

喬治・秀拉，《馬戲團》(*The Circus*)，11891，油畫，186cm×152cm，
奧塞美術館，巴黎

看馬戲團表演在 19 世紀，是一項非常受巴黎人喜愛的娛樂活動。

畫面中一場馬戲正在上演，賞畫者的視角被安排在中心表演區，讓人充分感受
到現場的歡樂氣氛；畫中用於表演者的斜對角線和曲線，則增添了人物的動感。當然，
不是您眼花，那個框又是畫家為了畫面和諧，自己畫上去的。

# 喬治・秀拉

（Georges Seurat，1859-1891）

我是喬治・秀拉
點點點點 點點點 點出和諧

愛古典主義的結構

愛印象派的色彩

印象派用色憑直覺

我靠的是科學

一幅畫點得太久

一生又過得太快

《喬治・秀拉》，1888

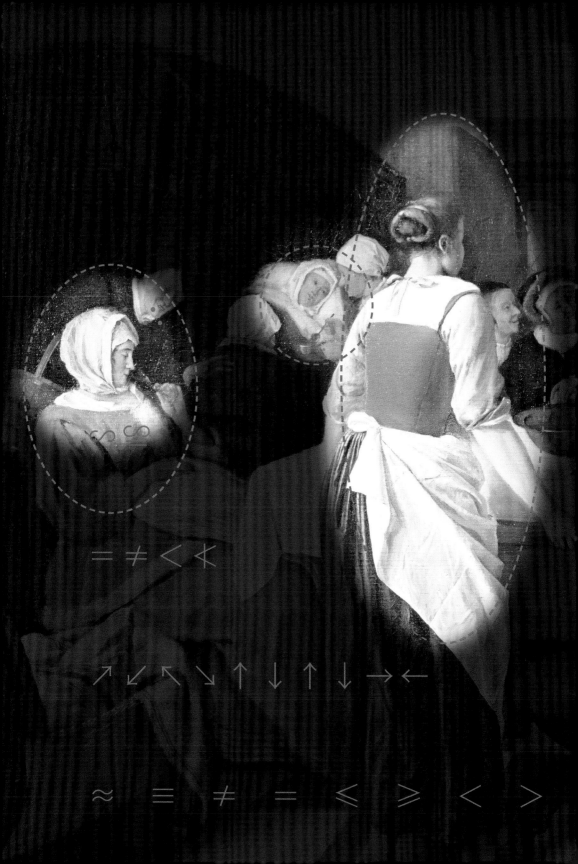

# 02

## 如何看出孩子是
## 隔壁老王生的？

《慶祝新生》，1664

人們總會覺得當代和古代、東方和西方的生活狀態必定天差地別。但有些事情也許從來未曾改變過，就如這幅名為《慶祝新生》的畫，雖然描寫的是 500 年前荷蘭的場景，仍使我們倍感熟悉、親切。

畫面定格在一個**普通人**的屋內，屋內的眾人正在談笑著、討論著，雖然我們無法聽見畫中的聲音，仍然能被眼前這幅熱鬧的畫面所感染。在眾多的人物中，我們的視線首先被中間那個裹著鮮紅色布的**嬰兒**所吸引，接著自然會觀察到抱著嬰兒的男子。這名**灰白鬍子**的男子已不年輕，頭上歪戴著帽子，似乎還無法駕馭抱嬰兒這個**高難度的動作**，僵硬的姿態顯示出他**初為人父**的身分。

畫中的其他人，無論是透過眼神或是動作，也在有意無意地把我們的視線往這對父子身上**引導**，包括右側跟新爸爸談話的大娘、坐著準備食物的女僕、最右邊烤爐前準備著烤腸的紅衣女子、畫面左側正圍桌而坐的男女老少，甚至是那個背對觀眾、但我們依然能辨別出她也在注視這對父子的女子。

楊·史汀（Jan Steen，1626-1679），《慶祝新生》(Celebrating the Birth)，1664，油畫，87.7cm×107cm，華萊士收藏館，倫敦

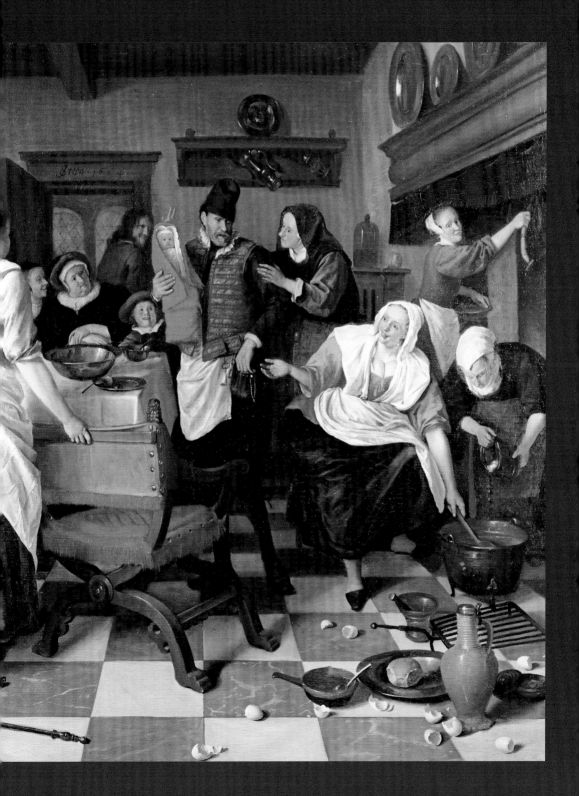

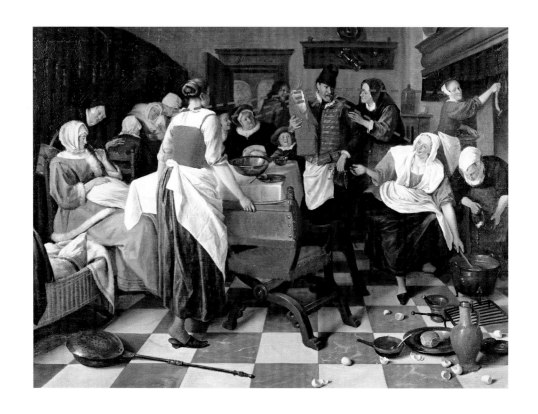

　　當然，不要忘了畫面最左側已順利完成工作、坐在椅上休息和喝酒的接生婆，以及仍躺在床上接受鄰居祝賀的**產婦**，兩人的目光不約而同朝向畫面中央的父親和嬰兒。

　　這一切儼然是一派**和睦美滿**的家庭場景，所有人都在慶祝新生兒的誕生、恭賀畫中央的男子老來得子，畫的標題《慶祝新生》即清楚印證了這點。看到這裡，雖是一幅真真切切的闔家歡樂景象，你是否有感受到空氣中似乎透著一絲蹊蹺、不對勁？

## 按常理來說，慶祝新生的場景一般不都是以媽媽和嬰兒為主角？

無論是世俗場景，還是宗教場景，初生嬰兒總是會跟母親在一起，所以一般會讓母親跟孩子當主角，把他們安排在畫面中央或者顯眼的位置。

彼得・保羅・魯本斯，《路易十三在楓丹白露誕生》，1621-1625，羅浮宮，巴黎

巴托洛梅・伊斯堤邦・牟利羅，《牧羊人的崇拜》，1665-1670，華萊士收藏館，倫敦

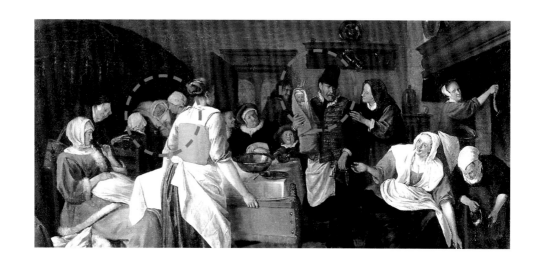

但是，這幅畫裡所有人的焦點都在父親與嬰兒身上，產婦竟被安排在**不太明顯的角落**，稍不注意的話可能根本不會注意到她的存在。

如果我們分析所有注視爸爸和嬰兒的人，乍看之下會覺得他們個個面帶笑容，細看後才發現每張笑容都**意味深長**，似乎分享著什麼**心照不宣的祕密**

──若果真有什麼**祕密，究竟是什麼呢？**

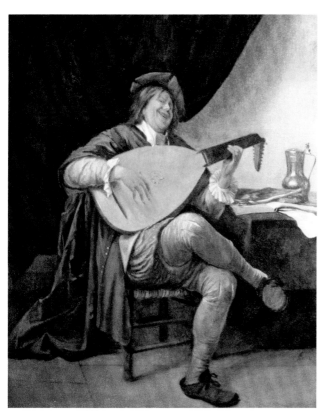

畫家楊・史汀的自畫像

　　這是荷蘭著名的畫家**楊・史汀**（Jan Steen）於 1664 年創作的**風俗畫**，風俗畫主要在表現家庭生活，在 17 世紀的荷蘭尤為盛行。而在那樣一個風行新教的社會中，這些畫作經常蘊含著**說教意義**，許多場面都和**愛、恨、生、死、勤、惰、淫、貞**等價值的對比有關。

　　做為一名風俗畫家，楊・史汀認為人生如戲，特別喜歡用幽默的方式呈現酒館內、家庭裡、小鎮廣場上發生的荷蘭小資生活，也擅長在這種平凡的場景中傳達**道德訊息**。

　　由於這張畫的畫風**猥瑣**，讓我們不由得仔細思考、揣摩之中所留下的任何線索。

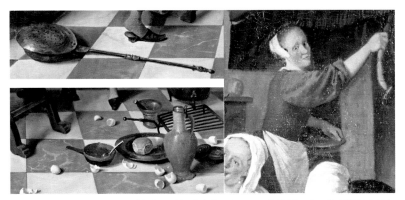

（左上：長柄暖床爐；左下：一地碎蛋；右：取香腸的女子）

比方畫面最前方地面上的顯眼位置，放著一個**長柄暖床爐**（一般呈銅鍋狀，蓋子上有鑽孔，以在睡前放入燒熱的炭來暖床），當時流行一句調侃婚姻生活的俚語：「在婚床上，唯一溫暖的是暖床爐。」然而這裡的暖床爐卻已**冷卻**。再搭配暖爐旁的一地**碎蛋**，碎蛋的含意與今天我們所想得到的含意相去不遠，是**性交的婉轉說法**。

加上畫面右邊那位眼神曖昧、笑容神祕的女子，手裡正拿著一根萎靡垂墜的香腸，一切都指向畫中的丈夫與產婦的婚姻生活不盡如意。

還有這樣的一名**年輕男子**一直沒有被提及，雖然他的色調與門相似，不容易被發現，但是他所在的位置才是畫面的**正中央**。這名男子臉上掛著高深莫測的**得意**笑容，用一種**「你懂的」**的表情看著觀眾，彷彿他才是最大**贏家，這是要告訴我們什麼「我們應該懂」的事呢？**

其實，這幅畫所要表達的真正意涵一直沒有被確定，直到1893年畫作**被清洗**後，年輕男子在嬰兒頭頂上擺的「**剪刀手**」終於露了出來，才使得一切撥雲見日。剪刀手象徵著戴**綠帽子**，更確切地說，嬰兒頭上冒出的手指，使得他的頭頂好像長出了角，而犄角在動物的世界裡，從羚羊到犀牛、鹿都是力量的象徵；它獨特的造形，更代表了男性的生殖器。此外，這個長角手勢不僅象徵戴綠帽，還是頂**所有人**都知道、**唯有**當事人不知道的綠帽。想像一下，如果一個人的頭上長出了別人的角，是不是全世界都看得到，唯獨他自己看不見？

於是，那個瀰漫在空氣中的祕密終於明朗了：在這段不幸的婚姻中，陽萎的年邁丈夫僵硬地抱著新生兒，相形之下，準備出門的年輕男子不但一副勝利者的姿態，還在嬰兒頭上擺出「V」，亦即戴綠帽的手勢，種種跡象均表明這孩子的父親**不是**這名丈夫，而是得了便宜還賣乖的**隔壁老王**。最諷刺的是，當全世界都已經知道真相，這位綠光罩頂的免錢老爸仍舊被蒙在鼓裡。

一如既往的是，即使是這樣有爭議的角色，畫家依然不願錯過把畫中最大贏家的形象**畫成自己**的機會，等於來個花式簽名。

本來，這個歡樂而憂傷的故事應該是要告訴我們，婚姻中的雙方應該對彼此**忠誠**。但是放在今天來看，我又悟出了**另一層含意**。最近人們很愛討論，一個男人努力不努力，決定了他能不能抱到同齡人的女兒，然而畫家楊・史汀早在500年前就已告誡世人，即使**抱到了同齡人的女兒，也不一定能生出自己的種**。

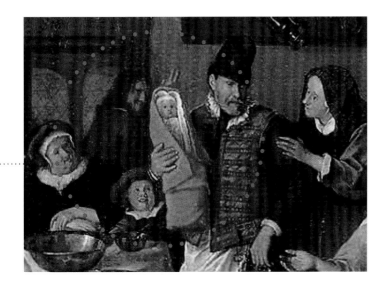

# 私家推薦

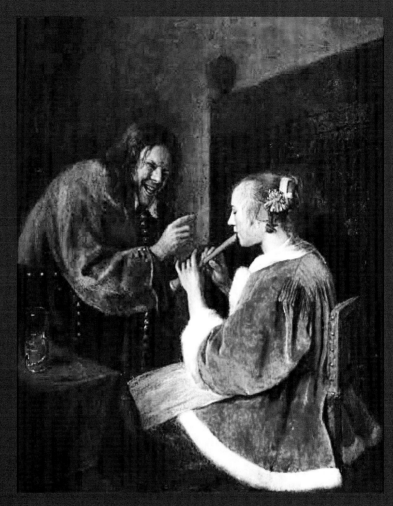

楊・史汀，《音樂課》(*The Music Lesson*)，約 1650，油畫，
31.8cm x 25.4cm，弗利克藝術和歷史中心，匹茲堡（美國）

　　右邊隱約可見到床，桌上又有美酒助興，加之笑得如此淫邪的狼師──在創作
題材中，17 世紀的私人音樂課總是與誘拐脫不了關係。畫外的真實人生是，畫家還
是沒錯過這次扮演男主角的機會。

# 楊・史汀

(Jan Steen，1626-1679)

我是楊・史汀
愛神吐槽

愛畫雞毛蒜皮 愛畫家長里短

愛用幽默傳達道德含意

同時代的人不能欣賞我

死後一百年逆轉勝了

我是楊・史汀

愛神吐槽

楊・史汀，《自畫像》，約 1670，荷蘭國立博物館，
阿姆斯特丹

# 03 如何將女神拉下神壇？

《藍格小姐扮成達娜厄》，1798

在之前的《拿破崙加冕禮》中，我們已經體會到了畫家拍馬屁的功力；然而，事實上是，他想捧你時無所不用其極，想黑你的時候同樣**殫精竭慮**。

常言道，不要得罪女人，我卻想奉勸一句：更不要得罪畫家，因為他們**高超的黑人**能力，可是會讓你遺臭萬年。

今天的女主角藍格（Lange）小姐是 18 世紀末巴黎著名的女演員，可以稱得上是當時女神級的人物，除了在戲劇界享有聲譽，她在男人圈也是混得有聲有色。而一般覺得自己**天生麗質**的女子，勢必要請著名的畫家來幫自己畫張肖像，以**炫耀**自己的姿色，可惜當時沒有自拍神器，要想得到自己的肖像，就必須求助畫家。

這位藍格小姐找的是「芭樂照」修圖高手、畫家大衛（為領袖修圖的第一把交椅）的得意門生**吉羅代 (Anne-Louis Girodet de Roussy-Trioson)**，找上他有一個重要的原因，就是看中他**畫得快**。可藍格如果能預知將來發生的事情，想必會改選一位畫得慢點的畫家。

吉羅代完成的作品就是這幅畫，在畫中，藍格小姐扮成了**維納斯**。維納斯可是神界的**選美冠軍**，吉羅代讓藍格有維納斯可以當，可謂非常給面子。

可惜小姐她雖然深深為畫家的心意所感動，卻表示不喜歡、拒絕接受，甚至硬是把已經在沙龍上展出的這幅肖像揭了下來，退還給畫家。可想而知，藍格傲慢任性的態度必然大大地**得罪**了畫家，教吉羅代積了一肚子怨氣。

於是，**他決定展開絕地大反攻**。

安托萬‧路易‧吉羅代-特里奧松
（Antoine-Louis Girodet de Roussy-
Trioson，1767-1824），《藍格小
姐扮成維納斯》（Mademoiselle
Lange as Venus），1798，油畫，
170cm×87.5cm，造形藝術博物
館，萊比錫

如果說鍵盤是鄉民的武器，繪畫就是畫家的奪魂工具。快手吉羅代隨即又迅速畫好了一張藍格小姐的肖像，還把這幅肖像在 1799 年的沙龍上展出，結果大受好評。說到這裡你一定會想問，**吉羅代不是要報復，怎麼會把藍格小姐畫得這麼美？**

　　的確，畫中的藍格小姐沐浴在溫暖的金色中，擁有完美的比例、吹彈可破的皮膚，整個畫面精緻、奢華，美得讓人目不暇給，還被送到羅浮宮的畫壇盛會上展示──這是報復？分明是告白吧！

　　如果你得出這樣的結論，就太小看吉羅代的等級了，待我一一向你解析，你就會發現畫家有多麼**腹黑**。首先，對比新舊兩張肖像（左圖為舊作，右圖為新作），我們可以知道畫家雖然畫的還是藍格小姐的肖像，但新作裡的藍格已經不是美麗的女神維納斯了。在新作中，藍格小姐幾乎裸體，頭髮用紅布挽起、配上寶石，髮間插著象徵**傲慢**的孔雀毛，坐在一個看起來不是很穩的床邊上，盯著類似圍裙的藍色布料中滿滿的**金幣**。這號能讓天上下金雨的人物，顯然是希臘神話裡的達娜厄。

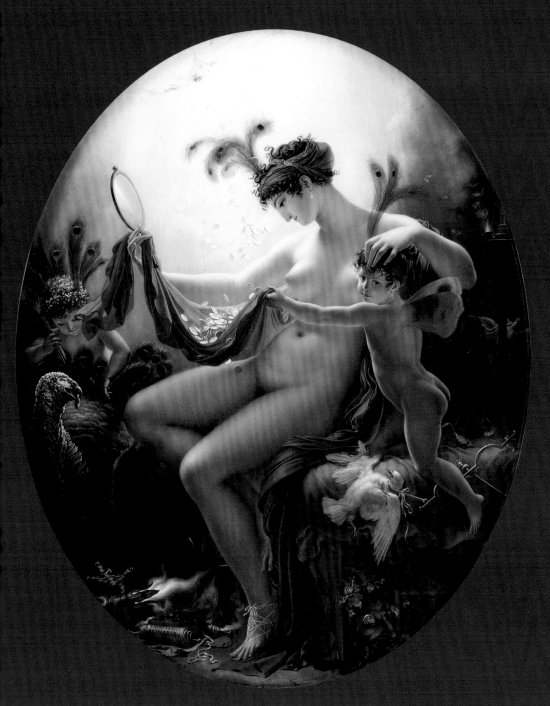

安 - 路易・吉羅代 - 特里奧松，《藍格小姐扮成達娜厄》（*Mademoiselle Lange as Danae*），
1799，油畫，60.33cm x 48.58 cm，明尼亞波利斯美術館，明尼蘇達州

## 為什麼把維納斯變成達娜厄，是畫家的逆襲呢？

這要追溯到達娜厄是誰。在希臘神話中，達娜厄是阿各斯國王的獨生女，奧維德亦曾在《變形記》中提過關於她的故事。和伊底帕斯的故事如出一轍，阿各斯國王也得到神諭：「你將**沒有兒子**，並且被你的**孫子殺死**。」為了防止預言成真，國王將親生女兒關入了城樓，還讓一條凶狗把守，但即便這些防禦措施防得了人，防得了神嗎？

國王的對手可是不放過任何一個美麗妹子的宙斯，祂化做**黃金雨**進入城樓，成功勾搭上達娜厄，並和她生下兒子珀爾修斯。珀爾修斯骨骼清奇，在通過層層副本（編按：電玩遊戲用語，指玩家組團解任務）和歷經多次冒險升級後，果然擊殺了自己的外祖父，**印證**了神諭。

一直以來，達娜厄都是深受畫家喜愛的女性角色，雖然畫家們表達黃金雨的方式各有不同。

把雨畫成金幣這種奢華的想法，應該是受到威尼斯畫派畫家**提香**的啟發，但在提香的畫中，是達娜厄的僕人忙著用圍裙收集**金幣**，使得達娜厄得在一旁好整以暇、超然灑脫。反觀吉羅代的畫，忙著用藍布接金幣的卻是達娜厄本尊，加上她所露出的那直勾勾盯著金幣的眼神，一切盡顯得她是一名**拜金、貪婪**的女子。

此外，畫家在這裡刻意把故事微調，教女主角光著身體收錢，又等同把藍格小姐的形象指向妓女。借達娜厄的故事把藍格畫得拜金又淫蕩，便是吉羅代在新作中所使上的第一個心機。

提齊安諾・維伽略(提香)，《達娜厄接受金雨》，
1560-1565，普拉多博物館，馬德里

如何將女神拉下神壇？

到這裡只是畫家上的前菜而已，如果**你以為飽讀詩書的吉羅代只有這點功夫，我只能說你太天真了。**

在畫中幾乎全裸的藍格，右手拿著一面鏡子，左手放在一個跟她容貌相似、且跟她一樣耳戴珍珠耳環、頭插孔雀毛的小天使頭上。小天使的背上長著一對蝴蝶的翅膀，左手幫忙著藍格收集金幣，從兩人的相似度可以推斷，小天使應該是藍格的**女兒**帕米拉（Palmyre）。

據傳帕米拉不是藍格與現任丈夫所生，而是藍格和別人的**私生女**，把她放在這兒，對於藍格小姐生活「**隨性**」的暗示，呼之欲出。

疑似是妻子和隔壁小王生的**女兒都入畫了，那麼那位喜當爹的男主角在哪呢？**

請看畫面左側，另一名小天使正在用孔雀毛裝飾火雞，大約在這隻火雞雞爪無名指的位置上戴有戒指，表示牠的身分應該就是藍格小姐的丈夫米歇勒・西蒙斯（Michel Simons）。

把西蒙斯形容成用孔雀毛裝飾自己的醜陋火雞，吉羅代挖苦人的技巧不言而喻。

此外，在藍格小姐和她女兒中間，有一隻脖子上繫著刻有「Fidelitas」（忠誠）的金屬名牌的白鴿被金幣砸中了翅膀，正倒在墊子上淌血。牠的同伴，即另一隻白鴿，已掙斷把牠們繫在金色棲架上的繩子，逃走了。逃亡中的白鴿脖子上，戴的是刻著「Constancia」（忠貞）的銘牌。**忠誠被砸傷而忠貞逃亡中**，吉羅代的用心顯而易見，意思是忠誠和忠貞都不為藍格小姐所有。

再往下看，床下面露出一顆薩提爾的頭（森林之神，生著羊角羊蹄的半人半獸神，常伴著酒神戴歐尼斯出現，以性慾旺盛著稱），他正挑逗地舔著嘴唇，一隻眼睛卻被一枚金幣砸瞎了。不難想像，什麼樣的人才會躲在裸女的床下，當然是**姦夫**啊！這裡暗指的是藍格小姐的其中一名情人，波雷加德伯爵（Le comte Beauregard）。為什麼是這位呢？這兒畫家玩了一個文字遊戲，如果把法語的「Beauregard」拆開，「Beau」是美麗而「Regard」是眼神的意思，在這裡這顆被金幣砸瞎的眼睛簡直不能更**亮眼**了，特別是長在薩提爾這個色鬼代表的臉上。

　　藍格腳邊還有一幅寫著「PLAVTI ASINARIA」的**卷軸**，正被火燒著。這幅卷軸應該是古羅馬劇作家普勞圖斯（Plautus）的喜劇 *Asinaria*（《驢的喜劇》），故事講述的是一個年輕男子看上了一個妓女，碰上媽媽桑向他索要一筆鉅款做贖身費。男子想盡一切方法湊錢，他的父親知道後願意替他補足差額，卻開出要跟那名妓女**共度春宵**的條件。吉羅代再次以典故，影射了藍格小姐與她公公之間也有**不倫關係**。

　　最後，藍格身後還有一群蝴蝶，象徵的是她的奉承者正向供著金錢的祭壇撲去，而成為金錢崇拜的祭品。

到這裡，你還會覺得畫中的藍格小姐美貌如初嗎？

透過這幅作品，畫家吉羅代強行把原本是交際花的藍格小姐，從女神畫成了外表清純實則拜金淫蕩的婊子，還把她全家不分男女老少都問候了一輪──人家姑娘不就是退了他一幅畫，有必要這樣嗎？其實，吉羅代早就**看不慣**以藍格小姐為代表的法國督政府時期的**墮落新貴們**，他認為他們缺乏教養、狂妄自大、驕奢淫逸，藍格的退畫只是給了畫家一個開噴的藉口與導火線。

就這樣，吉羅代憑著他超群的繪畫技法和淵博的背景知識，畫圖不打馬賽克，罵人不吐髒字，黑人黑得出類拔萃，又穩穩地站在道德的制高點上。

真可謂：

**十筆（步）黑（殺）一人，**
**千里不留行。**
**事了拂衣去，**
**深藏身與名。**

237

# 私家推薦

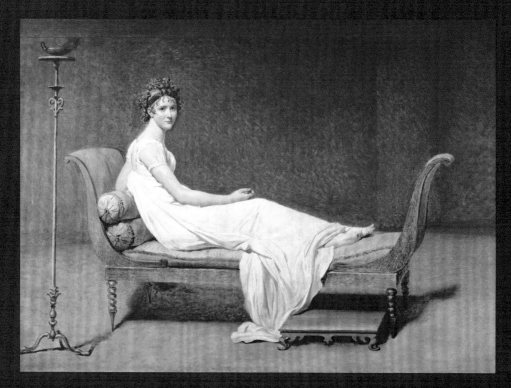

賈克-路易・大衛，《露卡米埃夫人》(Madame Recamier)，
1800，油畫，174cm×244cm，羅浮宮，巴黎

　　其實吉羅代的師傅大衛，也收到過同時期另一位社交名媛的訂單，她是銀行家
露卡米埃的夫人。

　　眼看貴婦身穿古典長袍靠在沙發上，旁邊有一盞龐貝古城風格的燈，畫中筆觸
清晰可見，並不像大衛的其他作品。可惜這幅畫在繪製當時，由於賣家與買家間的
小任性，並沒有完整畫完。

　　事情是這樣的：大衛覺得畫得不好想重畫，貴婦卻嫌棄大衛畫得太慢，改向大
衛的另一個學生下訂單，讓大衛覺得很傷自尊，就決定不畫了。這幅畫至今都是未
完成的狀態。

# 安 - 路易‧吉羅代 - 特里奧松

（Anne-Louis Girodet de Roussy-
Trioson，1767-1824）

我是吉羅代 - 特里奧松
罵人要文明需引經據典

愛新古典主義 也愛浪漫主義

一輩子都糾結其中

文學修養極高

愛強烈光線

雕塑式立體

與完美造形

我是吉羅代 - 特里奧松

罵人要文明

需引經據典

安 - 路易‧吉羅代 - 特里奧松，《自畫像》，
1795，凡爾賽宮，凡爾賽

# 04

## 如何活得低調奢華
## 又有內涵？

《早餐》，1739

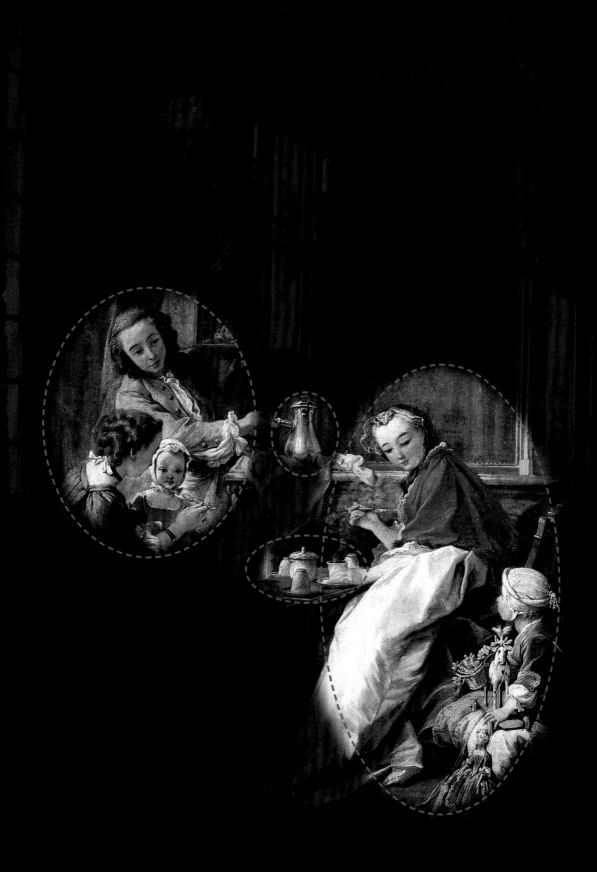

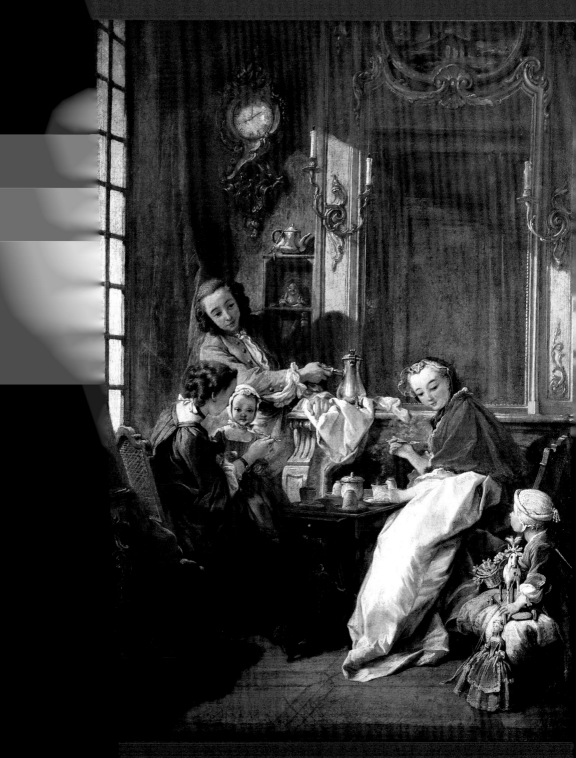

布歇（Francois Boucher，1703-1770），《早餐》
offee），1739，油畫，81cm×65cm，羅浮宮，巴黎

牆上的鐘似乎剛敲過 8 點，鏡前的蠟燭已經熄滅，陽光透過落地玻璃窗灑在鑲金的**洛可可**式奢華家具上，為原本就裝潢華麗繁複的房間更增添了一份光亮和一室溫暖。此時，兩名身穿居家長袍的女子正圍坐在壁爐前的茶几旁享用早餐，杯中升騰著熱氣，杯旁則擺放著麵包。

其中右側的女子穿著紅色毛邊斗篷，還沒有梳的頭髮包在軟帽內。她優雅地拈著匙子，和氣又淡定地看著身邊抱著玩具的小朋友，小朋友也懵懂地回望著她。畫面左側的情況則正好相反，另一位小朋友粉嫩的笑臉裹在帽子裡，睜著水靈靈的眼睛像是在注視我們，只是這回我們卻看不見正在餵食她的藍衣女子的臉。四人身後還有一名綠衣男子，他正握著銀壺的手把，彷彿剛為她們添完熱飲，目光則朝向右下角的小朋友。就這樣，我們的視線流轉在幾個人物之間，似乎和他們一同沉浸在熱飲散發出的裊裊白霧裡，整個畫面是如此溫馨與和諧，處處透露著平凡的快樂。只不過，小女孩凝視的目光，好像在提醒著我們闖入了一家人**私密**的相處時光。

## 究竟這是誰家的日常生活呢？

在畫面的右下角、孩子的椅子下，有畫家的簽名和日期「F.Boucher 1739」，這是法國洛可可時期的著名畫家**弗朗索瓦・布歇（Francois Boucher）**1739 年的作品。那一年布歇 36 歲，在畫壇已經取得了不俗的成績，他同時是法國皇家畫院的老師，並且開始承接皇室的訂單。

當時布歇的嬌妻瑪莉 - 珍妮・碧左（Marie-Jeanne Buzeau）24 歲，她在 18 歲的時候與布歇結婚，並且經常擔任布歇的模特兒，**頻繁**出現在布歇的畫中。比如布歇 1734 年的作品《何諾和阿米達》，畫中金髮的女主角便是按照 17 歲時的瑪莉 - 珍妮畫的，我們不難發現她和這張畫中那名穿紅色斗篷的女子神貌相近。

1739 年時，瑪莉 - 珍妮和布歇已育有一個四歲的女兒和一個三歲的兒子，與畫中兩個孩子的年齡也十分吻合，所以原來這幅畫畫的是畫家**自己一家**，畫面右邊的藍衣女子應該是布歇的姐妹。

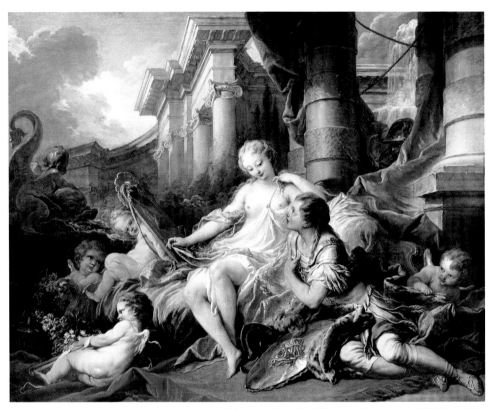

### 至於**畫家為何要描繪如此平凡的場景呢？**

難道只是為了愉悅人的眼睛？你不妨這樣想，這幅畫的內涵和社群網路的朋友圈裡，總會有人時不時曬出一杯咖啡配上幾句溫馨的話是一樣的。

事實上，畫家這是在婉轉地向人**炫耀**自己的生活**格調**是如何的**低調又奢華**，又**富有內涵**。當然，還包含著潛台詞：「如果你不會這樣活，完全可以請布歇做畫師，人物肖像、家具、裝潢樣樣在行，包管把你平庸的生活畫得品味十足。」

雖然這幅畫的內容在現代人看來是如此司空見慣，但是對於 18 世紀上半的人們來說，確實是獨領風騷的範本，一切都是如此時髦！當時正值路易十五統治期間比較繁榮穩定的時期，而巴黎又是歐洲潮流的風向球，所以畫家彷彿是在向世人展示：「瞧，這就是國際大都市最**摩登前衛**的生活！」

### 到底摩登和前衛在何處體現呢？

　　首先，現在我們習以為常的**早餐組合：一杯熱飲加麵包**，其實是始於當時的國王路易十五**掀起**的潮流，隨後才在巴黎的上層社會風靡起來的，因為早餐熱飲的三大主角：茶、咖啡和熱巧克力，要到 17 世紀末才被引進法國。

　　其次，站在藍衣女子身後一手拿著銀壺握把、一手扶著銀壺底下白布的男子，並不是這個家的男主角，因為那時畫家已經 36 歲了，這名男子卻明顯年輕得多。

　　他實際上是一名飲料服務生（Garçon Limonadier），他們會在街上來回兜售著飲料，只要呼喚他們就可以把飲料送到家，跟咱們現在的速食外送員一樣，只不過人家的等級更高、更講究，還繫著白色圍裙，可以把他想像成是我們今天的侍酒師，專程到府上服務。

　　在那個時代，茶、咖啡和熱巧克力都是**爆款奢侈飲品**，那畫中的這一家人喝的究竟是哪一種呢？潛意識裡，咖啡和歐洲人密不可分的印象，似乎讓人已經透過畫聞到了咖啡香，可雖然很多藝術史專家也覺得是咖啡，我卻更傾向於相信另一個選項：巧克力，因為綠衣男子手中的梨形銀壺既不像一個咖啡壺，也不像茶壺，而更像是巧克力壺。

在 18 世紀的其他畫作中，我們可以看到相同形狀的巧克力壺，如《清晨的巧克力》這幅畫中的巧克力壺就是梨形廣口的。此外，**巧克力與咖啡的客群**是有明顯區別的。

當咖啡在 17 世紀從**土耳其**傳入歐洲的時候，主要在**新教徒**中流行。試想，還有什麼比咖啡這種微苦又醒腦的飲料更適合**勤奮**的工作者呢？而巧克力則正好相反。一開始是因為豐富的營養價值由南非傳入西班牙，隨之被西班牙公主奧地利的安妮（Anne d'Autriche），即後來的法國國王路易十三王后帶入法國宮廷，並迅速在貴族間流傳，成為標榜上流社會**身分**的飲品。所以，18 世紀的很多畫作中都有喝巧克力的畫面，而且與咖啡相比，**營養豐富**的巧克力也更適合生長中的小朋友飲用。

皮楚・隆吉，《清晨的巧克力》，1774-1780，雷佐尼科宮，威尼斯

## 享用如此高檔的早餐，怎能穿得太隨便？

可是穿得太正式又會顯得做作，那麼如何才能兼顧奢華和低調呢？布歇夫人自有妙計。

當我第一次看到這幅畫時，我忽略了一切，只看見她眉梢的**大黑點**（仔細看的話會發現，她的臉頰上也有一個小黑點）。總之當時的我心想，這是痣呢，還是畫被弄髒了？

事實上，這是 18 世紀在女人間最流行的飾品「**假痣**」（La mouche），通常由塔夫綢或是天鵝絨製成大小不同的圓形或者星形，貼在臉上的不同位置，既可以以黑色**襯托**皮膚的白皙，又可以遮蓋臉上的雀斑等瑕疵。

莫里斯・昆坦・德・拉圖爾，《龐巴度夫人》

此外，貼在不同的位置，有時也表達不同的**含意**，跟我們說嘴邊長痣是「美人痣」同個意思。

所以，布歇夫人這兩顆假痣的位置其實頗為講究，眉邊的黑點是**熱情**，臉頰上的則是**風雅**的意思。而當時最受路易十五寵愛的情婦龐巴度夫人，也是這種飾品的愛用者。

這個時代的另一個重大轉變也在畫中體現了，那就是**家庭成員**之間的關係，尤其是**親子**關係。在此之前，絕大部分貴族或是富裕家庭的孩子都由**奶媽**養大，孩子要不住在奶媽家，要不像最有錢的人家，直接請奶媽在家負責照顧小孩。那個時候，孩子與父母的關係非常**疏遠**，這是由於當時嬰幼童的高死亡率，使得父母親擔心投入太多感情，一旦失去孩子會承受不住打擊，然而對孩子越不關心，孩童的死亡率就越高，形成**惡性循環**。

但是在這幅畫中，孩子是由母親親自撫養的，可以明顯感覺到母子間的親近。而布歇家庭不但是育兒觀念在當時非常**超前**，育兒用品也十分先進，包括右邊的孩子所戴類似哈密瓜紋路用以保護頭部的帽子、學走路的背帶、精緻的娃娃還有小馬玩具，這些裝備也充分顯示出布歇夫妻對孩子的關心。加上書架上的書，我們能感受到畫家對於知識和教育的重視，也許這是他以自己為**模板**，在宣導新時代的親子關係及**家庭教育**。

不管是低調還是高調地炫耀奢華的生活，都會被世人當作**土豪調侃**，所以不只要有財富，還要有豐富的內涵，才是人人嚮往的**登頂人生**。而真正的品味通常表現在讓人容易忽略的**細節**，比如擺在鏡子旁書架上的那一尊咱們「最熟悉的陌生人」，**彌勒佛**。

## 這是什麼情況，為什麼會畫入一尊彌勒佛？

難道英法聯軍往前穿越了百年，早早搶了圓明園？

真實的情況是，這時的歐洲已刮起了**中國風**。隨著遠東航線的開拓，歐洲與中國（清乾隆時代）的貿易日益頻繁，歐洲人開始有機會透過來自中國的舶來品和傳教士的描述了解中國。在他們心中，中國儼然成了一個**世外桃源**，社會富裕、繁榮，人民生活無憂無慮，連帶的洋溢這種異域風情的中國商品，也成了**受人追捧**的奢侈品。

細想，在歐洲的洛可可時期，繪畫中所展現田園牧歌般夢幻的風景、家裝中所包含華麗繁複的花草裝飾，是否與中國山水畫、陶瓷式樣中經常出現的花鳥魚蟲，有異曲同工之妙？因此，引領時代的模範家庭，怎麼可以少了中國元素的裝飾品？就像我們現在家裡都要置辦幾件歐式家具一樣。

除了彌勒佛，茶几上的杯子並不像歐款有把手，而是更像中式的那樣沒有把手，還繪有帶中國風的花花草草。陶瓷在我們這裡司空見慣，但不要忘了當時的法國可是一直沒有掌握到陶瓷製造技術的。在那時，德國地方上開始生產的山寨陶瓷尚且價格不菲，如果能擁有來自中國的**正品陶瓷**，想必更能彰顯出主人**非富即貴**的地位。

弗朗索瓦・布歇,《中國花園》,
1742,貝桑松美術與考古博物館,
貝桑松（法國）

弗朗索瓦・布歇,《中國人打獵》,
1742,貝桑松美術與考古博物館,
貝桑松（法國）

布歇還有一組中國系列畫,包括《中國花園》、《中國人打獵》
兩張,從中我們或可感受一下 18 世紀法國大畫家想像的中國。

大師的**技法**和**眼界**之高,從一杯早餐熱飲的選擇就可以看出,而
對於想要顯得深諳西方奢華的洛可可風之精髓,又無法忘懷中國風的
我來說,便常效仿大師的選擇——我才不會告訴你我胖是因為總喝**巧
克力豆漿**。

時常聽見洛可可，然而，到底啥是洛可可風？

洛可可（Rococo）來自法語中的「Rocaille」，
意指貝殼、石子。一般這種風格是由小石子、貝殼、
葉子裝飾而成，簡單概括來說，特點是線條複雜、
比例失調、不平衡

洛可可風格內飾

弗朗索瓦·布歇，《黛安娜出浴》(Diana Leaving Her Bath)，
1742，油畫，57cm×73cm，羅浮宮，巴黎

　　布歇的這幅作品，一方面描繪了古羅馬神話中掌管狩獵的月神戴安娜，洗完澡正在穿衣服，四周散落的獵物和狩獵工具，顯示出女神熱衷狩獵。

　　另一方面卻改變了戴安娜在傳統上純潔而難以接近的處女神形象，而是把祂塑造成了一個矜持卻充滿誘惑力的女子。此外觀眾被安排在偷窺者的視角，不知道是不是一種福利？

# 弗朗索瓦 · 布歇

(François Boucher，1703-1770)

我是弗朗索瓦•布歇
作畫就是為了愉悅
有內涵的都太輕浮

**愛田園牧歌 愛神話**
**愛打著神話的**
**旗號畫裸體**
**自帶粉藍粉紅粉綠濾鏡**
**一鍵清新**
**奢華任君挑選**

古斯塔夫 · 倫德伯格，《畫家弗朗索瓦 · 布歇的肖像》，1741，羅浮宮，巴黎

# 05

## 我為什麼在燈火闌珊處等你？

《女神遊樂廳的吧台》，1882

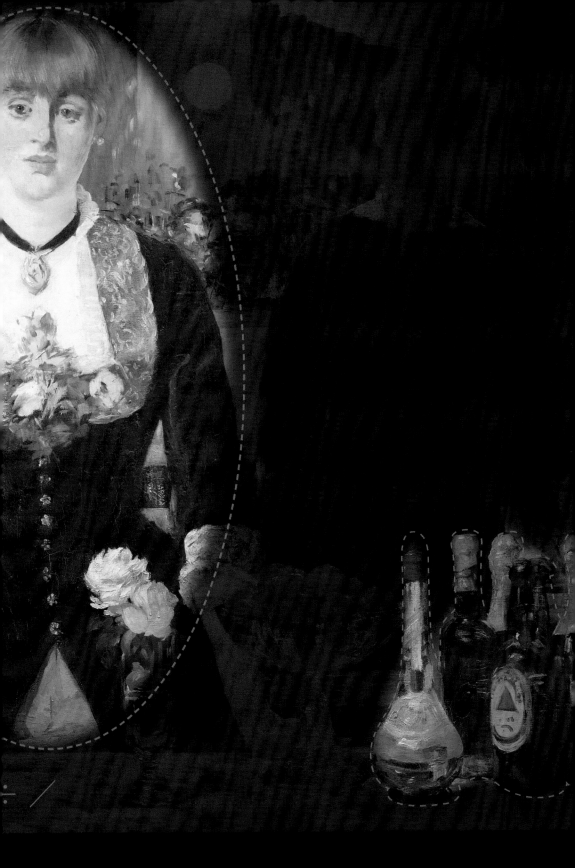

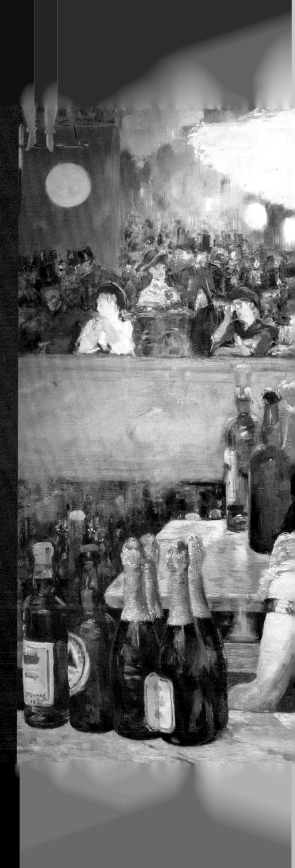

一名黑衣女子雙手撐在大理石台上，石台兩側擺放著各色的酒水。面前透明的玻璃杯中插著兩朵玫瑰，與她胸口的鮮花交相**呼應**，玫瑰的右側則放著一盤**橘子**，橘色尤其顯眼。而她身後是我們隔著畫布都能感受到的繁華與嘈雜。

璀璨的燈光下，繚繞的煙霧中，是座無虛席的兩層觀眾席，似乎有一場**表演**正在進行。畫面的左上角露出一雙綠色的腿，應該是上演中的空中飛人**雜技**。靠前偏左的位置，有一位紳士與白衣女子相談甚歡；他們的右側，一名手持望遠鏡的女子和身後的紳士更為緊密地依偎在一起。

而在畫面右側，離女主角更近的位置，一名同樣身穿黑色衣服的女子正在跟一名頭戴高帽的鬍子大叔討論著什麼。

愛德華·馬奈（Édouard Manet，1832-1883），《佛利貝爾傑酒店》(*A Bar at the Folies-Bergère*) 或《女神遊樂廳的吧台》，1882，油畫，96cm×130cm，科陶德畫廊，倫敦

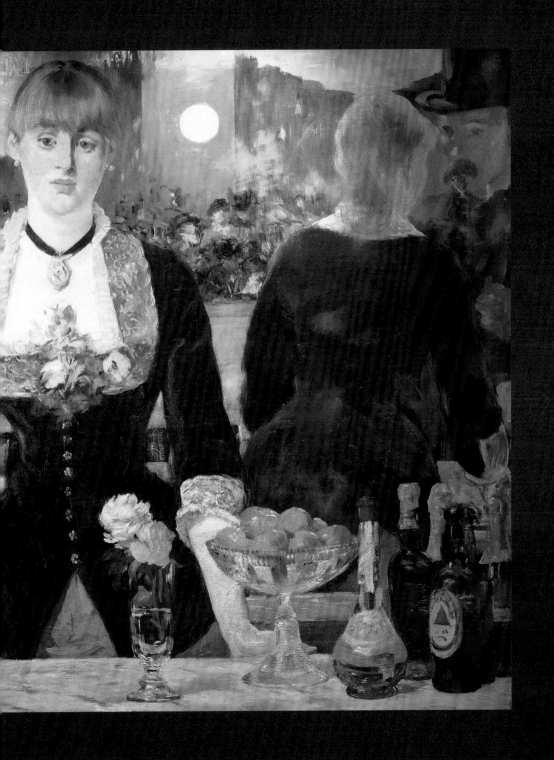

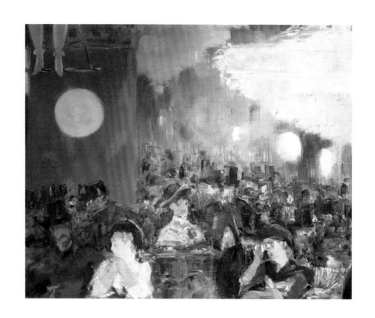

看到如此繁榮喧騰的景象，不免讓人好奇，**這個熱鬧非凡的地方究竟是哪裡？**

圖畫名為**《佛利貝爾傑酒店》**（A Bar at the Folies-Berg），也有人譯作**《女神遊樂廳的吧台》**，畫中向人展示的正是巴黎的夜生活。

佛利貝爾傑酒店是 19 世紀巴黎極負盛名的娛樂場所，也稱為女神遊樂廳。店址位於巴黎九區，晚間會上演音樂劇、喜劇、雜技等表演以及演唱流行歌曲吸引顧客，附有餐廳和咖啡館，是當時**巴黎的夜生活**聖地。

酒店的最大招牌當然是這裡有許多漂亮的姑娘，不時吸引著巴黎的文人雅士上門尋花問柳，當然了，畫家**馬奈（Édouard Manet）**也是店中**常客**。至於這位身材玲瓏有致、面色白裡透紅的女主角正是遊樂廳的**侍酒女**，名叫**蘇珊**（Suzon），1880 年左右在遊樂廳工作，馬奈似乎對她**情有獨鍾**。當我們的視線終於從她的美麗中解脫出來片刻，分神欣賞一下畫面其他地方的時候，便可發現畫家不同尋常的用心之處。

蘇珊的身後似乎**還有**個大理石吧台，與她面前的大理石台相似，同樣放著酒水。

　　但是再往下看就會輕易地發現一條**金色**的粗線，是個邊框，原來蘇珊的身後是一面鏡子，金色的粗線是鏡子的邊框，重點是鏡中反射的景象並非在她身後，而是在她眼前。

　　**當我們想要進一步推敲這層反射關係的時候，應該又會發覺不少怪異的地方。**

愛德華‧馬奈，《佛利貝爾傑酒店的女服務生模特兒》，1881，第戎美術館，第戎（法國）

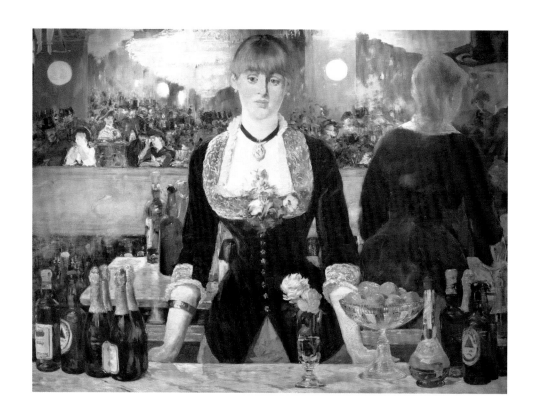

　　首先，畫面左邊鏡內酒瓶的數量，與實際吧台上的**數量**是不一致的。此外，如果純看蘇珊，我們的位置應該是與她面對面，但是若從真實中的酒瓶與鏡中酒瓶的**反射關係**來看，取景的角度應該是在畫面左側；右後方那個黑衣女子的背影，正是蘇珊在鏡子中的影像。於是這裡又出現了一個新的問題：與她說話的男子在哪裡？

　　這幅大師生命盡頭的最後大作，似乎處處**不合常理**，難道說馬奈是位連簡單的光學原理都搞不清的天才畫家？肯定不是。

　　從這幅畫的相關草圖可以知道，馬奈打稿的時候，這些人物在鏡中的反射角度都是正確的，但完稿後，就變成我們現在看到的樣子。女主角在鏡中的倒影位置可以說是被**特意地**畫偏了，並且從側臉轉為面向觀眾的正臉，看來是刻意為之。

愛德華·馬奈,《佛利貝爾傑酒店》習作,
1881,私人收藏

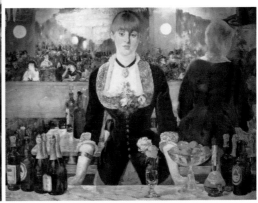

究竟,畫家這樣處理反射關係,或者說這樣故意畫「錯」,是何原因?

蘇珊身上的**項鍊、手鐲**和**玫瑰花**,似乎讓人似曾相識——原來是與馬奈之前那幅引起軒然大波的《奧林匹亞》中的女子打扮雷同。

愛德華·馬奈,《奧林匹亞》,1863,
奧塞美術館,巴黎

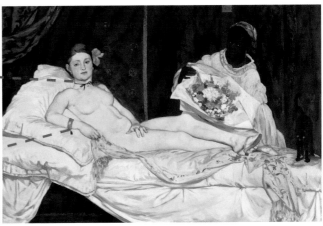

我為什麼在燈火闌珊處等你?

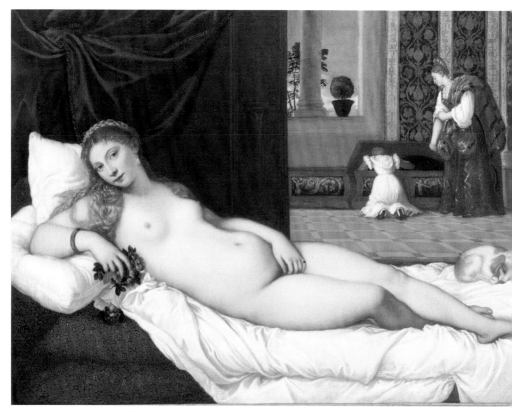

提香，《烏爾比諾的維納斯》，1538，烏菲茲美術館，弗羅倫斯

《奧林匹亞》的靈感雖然來自提香的名作《烏爾比諾的維納斯》，但是與提香的作品相比，馬奈畫中的女子已毫無本該屬於女神維納斯的**古典、高貴、矜持**風範，而只是一名流連塵間的**世俗**女子，情欲暗示表露無遺。

「祂」對於自己的裸體**毫不掩飾**與羞澀，眼神無畏地注視前方的觀看者，身旁還有黑奴捧著來自尋歡者的鮮花，在這裡，觀看者被代入了場景，似乎必須對世俗裸女的直視做出回應，這讓習慣安全觀賞（偷窺）裸女的男性觀眾，成了畫中輕浮的嫖客，顯得十分**尷尬**。

不只是《奧林匹亞》，包括《草地上的午餐》一作，馬奈等於是一而再、再而三地用**輕浮**且**大膽**的裸女形象，**挑戰**傳統觀畫者的底限。

支持他的好友，同時代的法國大詩人波特萊爾曾說：「美的古典典範不是永久的，它們**不再**適合我們的時代、不是我們的模式，我們這時代的藝術家**必須**捕捉現代生活的精神。」如果說馬奈其實是用了自己的方式，向人們呈現他所感受到的世界和他所**看到的現實**，那麼**透過這幅物理錯誤百出的畫，馬奈想要給我們看到的是怎麼樣的真實呢？**

愛德華‧馬奈，《草地上的午餐》，1863，奧塞美術館，巴黎

再回到姑娘面前吧台上的物品，左側有四瓶香檳、幾瓶其他酒水，從其中一個瓶身上醒目的紅色三角標誌可知，那瓶是英國 Bass Brewery 牌的啤酒。這個醒目的 LOGO，同時也是英國史上第一個註冊商標。

Bass Brewery 商標

吧台的右邊同樣放著兩瓶英國啤酒，還有三瓶其他不同的酒，加上中央偏右位置的一盤橘子，吧台上的一切都是**可以出售的商品**，而侍酒女蘇珊似乎與這些商品一樣，**冰冷**地並排陳列在吧台上。包裹香檳酒瓶的金色錫紙，彷彿是她的**金髮**，瓶身的曲線則像是她凹凸有致的**身材**，蘇珊敞開的胸口，又與瓶上標示香檳品質的長方形酒標相映成趣，叫人垂涎欲滴。這些若有似無的對應讓人不禁聯想，蘇珊是否和吧台上的香檳一樣，都是經仔細包裝、精心陳列而等待出售的商品？

外表出眾的女性售貨員，不但在銷售著商品，同時也在**銷售著自己**。吧台上五光十色的吃喝酒水和美麗女郎，無一不在表現工業化後，大眾消費文化下的**物欲橫流**，已經勢不可擋。

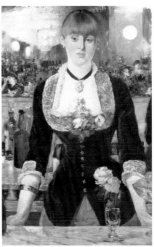

在畫面的最左側，馬奈將自己的簽名留在了石榴色的酒瓶上，並標上年分「1882」，似乎在**隱喻**自己的畫作也是用來販賣的商品。

在消費革命以前，美術作品通常是受人委託、量身訂做的；然而拜畫廊興起之賜，美術作品也變得像商品一樣展示在顧客面前，提供消費選擇。

最耐人尋味的還有蘇珊的表情，竟然與《奧林匹亞》和《草地上的野餐》中若干**挑逗**意味十足的眼神不同。

呈現放空狀態的她，到底是陷入深思還是過於疲憊？

是**厭倦**於聲色浮華，還是**失落**於無常世事？

彷彿她的身體在這裡，思想卻**在別處**。做為欲望投射客體的侍酒女，蘇珊拒絕回應站在面前的觀看者，將其置於一廂情願的境地。

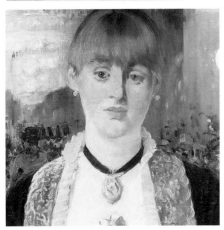

只不過，造成觀看者飢餓於欲望無法被滿足、填充，卻恰好更進一步激發了他們對「她」的興趣，讓人不禁追問，**這是侍酒女使出的職業伎倆，還是對自身做為商品的命運的抵抗？**

置身於整面鏡子之前，理應反映真實的鏡像卻顯示出**偏離**的影像，這無疑加深了人們對蘇珊身分的揣測。

無數的學者質疑過她「該是侍酒女還是妓女？」

我覺得答案因人而異，這也正是這幅畫的**魅力**所在，讓人摸不著、猜不透。它一方面為觀賞者提供了**選擇**──你可以選擇成為畫中敘事的參與者，一方面如何選擇又影響了你對姑娘的身分認同──你大可逼良為娼，也可以勸娼從良，沒有唯一的結果。

別人可以評價你的選擇，卻無法剝奪你選擇的權利。

我看見的是，姑娘的腦後是光怪陸離的**盛宴**，眼前是琳瑯滿目的**酒水**，她被隔離在反射盛宴的鏡子和盛放酒水的吧台間。如果說鏡子裡的影像是真實世界的反映，那麼她客觀的位置不應該在此。如果說姑娘的表情是內在思索的顯現，那麼她主觀的心神也應該游離在外；我們乍見的繁華世界，實際上沒有與她產生任何交集──她就該是遺世而獨立的存在，然而一顧而傾心。

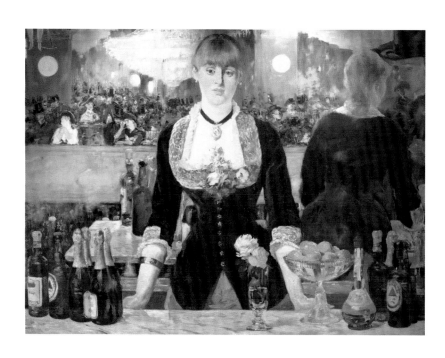

**此刻，**
**所有的身分與標籤均離她遠去，**
**欲望與浮華也與她毫無牽連。**

不曾想，千年前的南宋江南可曾神往過今夜的塞納河畔？鳳簫聲動，玉壺光轉，**是妳**在紙醉金迷的此間，闌珊了燈火，我恰巧見了這一瞬，了悟了這一切，是以揮揮衣袖，向妳走來。

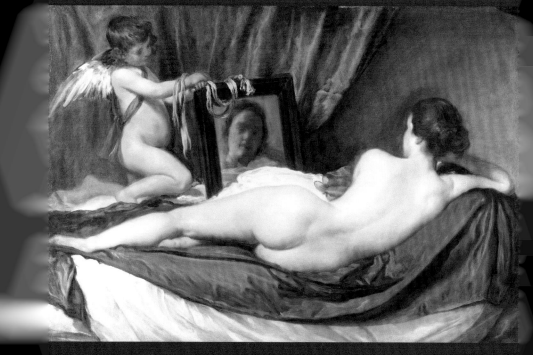

維拉斯奎茲(Diego Velázquez，1599-1660)，《維納斯對鏡梳妝》
(*The Toilet of Venus*)，1647-1651，國家美術館，倫敦

　　有許多繪畫大師都喜歡在畫裡用鏡子做文章。在這幅《維納斯對鏡梳妝》中，維拉斯奎茲便是透過鏡子，向觀眾展示了充滿誘惑的女性身體。

　　但是細究女子的臉和鏡中影像，我們可以發現這面鏡子的角度並不能照出維納斯的臉。畫家之所以這麼安排，無非希望人們被這位女子的背影吸引時，還能透過鏡子與她眼神交會，讓你心跳加速，不要不要的！

# 愛德華・馬奈

（Édouard Manet，1832-1883）

我是愛德華・馬奈
我不是印象派
但被封為印象派鼻祖

**愛咖啡館 愛夜生活**

**愛在平面的紙上**

**畫平面的畫**

**想迎合評審的喜好**

**卻總被拒絕**

**理念超前**

**常引起醜聞**

愛德華・馬奈，《手持調色板的自畫像》，1879，
私人收藏

國家圖書館出版品預行編目 (CIP) 資料

被誤診的藝術史：跟著藝術女偵探破解十八
幅名畫懸案 / 董悠悠作 . -- 初版 .
-- 臺北市：遠流 , 2017.07
　面；　公分 . -- (Fun 知識；F6003)
ISBN 978-957-32-8020-0

1. 西洋畫 2. 藝術欣賞

947.5　　　　　　　　　　106009129

書名／被誤診的藝術史——跟著藝術女偵探破解十八幅名畫懸案

作者／董悠悠

總監暨總編輯／林馨琴

執行編輯／楊伊琳

特約編輯／馮郁容

行銷企畫／張愛華

美術編輯／邱方鈺

發行人／王榮文

出版發行／遠流出版事業股份有限公司

　　　　　地址：臺北市南昌路二段81號6樓

　　　　　電話：(02) 2392-6899

　　　　　傳真：(02) 2392-6658

　　　　　郵撥：0189456-1

著作權顧問／蕭雄淋律師

2017 年 7 月 1 日　初版一刷

新台幣定價 420 元 (缺頁或破損的書，請寄回更換)

版權所有 翻印必究　Printed in Taiwan

ISBN:978-957-32-8020-0
http://www.ylib.com
E-mail: ylib@yuanliou.ylib.com.tw

原著作名：被誤診的藝術史
作者：董悠悠
本書由天津磨鐵圖書有限公司授權出版，
限在全球，除中國大陸以外的地區發行。
非經書面同意，不得以任何形式任意複製、轉載。